設計如水　敍事為徑　無序成相

約略之 間

不被時間推翻的設計

李智翔

觀察一位空間設計師與他的作品，需要一定的時間長度，10-20年不等。慢慢地，你會發現，有人如曇花一現，剎那起落；有人細水長流，如不倒的長青樹；也有人不斷精進突破，跳脫你以為的、對他的認知。我個人覺得，智翔先生是後者。

「室內設計」，如果從「生活設計」來思惟，更能體現設計者底蘊的厚薄。如果僅止於解決空間技術層面的問題，相信科班畢業所擁有的專業知識，即遊刃有餘。如果每階段，能把一個平凡的空間，賦予它煥然的形式與內蘊，令旁觀者、使用者內心有所觸動；那麼，所謂設計者的「火候」就有了差異性。前者，其所擁有的知識，不過一毛塵水；而後者，卻是以四大海之無量知識，持續升進。

黃湘娟 ——————《室內》雜誌 前總編輯

「不思而得」的種子

除專業外，智翔先生無間斷地向繪畫、雕塑、音樂、攝影，甚至小說等領域探索，紮實了他全方位的文化厚度。在他發表《向羅斯柯致敬》這個住宅作品時，的確令我更加關注這位年輕人。之後，《影子的香氣》精油店，感覺上，Mondrian的邏輯與觀念，已內化為他「不思而得」的種子。至於，《分子藥局》更是絕頂顛覆，示現他突破自己的又一境界。

能夠在智翔先生即將出版的著作中，分享他的成長與精進，是我的榮幸。

如果人生是一盒巧克力，智翔無疑是那黑黑苦苦的可可豆。設計路上的苦難，把他磨成粉，重重的難關考驗，把苦粉煉成香菓。

認識智翔，是在李瑋珉建築師事務所，那個人才培養的速度趕不上經濟蓬勃的年代，桌上永遠有堆積如山的設計案件。一天李先生告訴我一個好消息：我幫妳的組上加了一位生力軍！可以減輕妳負擔。這位大學在臺灣念法文，碩士在紐約轉念設計的新兵，就降落到我的組上。由於他不是科班出身，沒有圖學基礎，但是毅力堅強，每天可以生出厚厚一疊錯誤百出的施工圖，給組長訂正。讓我活在要自己畫圖畫到死，還是要改圖改到死的天人交戰之中，追趕交圖的期限，沒有捷徑，只有一步一腳印，錯一個改一個，把圖面修到最好。就這樣，他靠勤勞不急不徐地追上自己隱藏的天賦，使他的天賦完全自由，沒有驕氣。

「沒有驕氣的人，進步才能永無止盡。」

張惠婷 ——————————— Studio TING　創辦人　　張惠婷

把苦粉
煉成香菓

事務所分開後，智翔開始了創業之路，我因為家庭的關係移居巴黎。多年不常連繫，再見竟然是媒體報導他事務所-水相設計的作品，當年無心的插柳，竟然枝繁葉茂。

「他不是超越了別人，只是超越了自己。」

展開這本書的設計案例，宛如打開一盒巧克力，撥去糖衣，每一顆都是一個驚喜，有滋有味的……

首先想用自己很喜歡的一段話開頭，是水野學和山口周先生講的話：「在這個高度競爭的時代，藝術和設計美感的表現就更為重要了，品牌想傳達的願景與創造出的價值，都需要透過美學和設計的眼光完成。」這個時代的設計師很多，但Nic是我認識的設計師中少數具有藝術背景的人，想當初第一次到水相設計聽取作品簡報時，沒有拗口的設計工法，而是富含光影變化的《自由平面》和擁有強烈抽象色彩的《向羅斯柯致敬》，我彷彿從設計工作室置身到了某座優雅的美術館中，而我也在這構築的藝術高牆內，深陷於水相的設計美學。

劉彥伯　————　分子藥局 創辦人

一把打開世界的
探險鑰匙

從沒預測過分子藥局會像電影般戲劇性地爆紅，透過水相層層堆疊的設計，埋藏在文化與藝術中的呢喃細語，讓分子藥局打破全世界對於藥局的框架。也使我在27歲時，接觸到許多從不曾想像過的世界。被國際創投公司邀約入股、被大陸100強地產商邀請去上海、天津和南京。分子藥局就像是個活生生的有機體，一個迫使我得快速成長，且不斷重新思考商業本質究竟是什麼的生物。

很開心能與水相設計一起共同描繪出分子藥局的品牌世界觀，絕佳的設計正是一支開啟這難以想像的探險鑰匙，這裡頭有的不只是設計，更是結合了思考、藝術、音樂、文化等各種領域的探索。在這個答案已比問題更多的時代中，更需要在不斷地跨界整合中，提出沒人曾注意過的新觀點，而Nic，身為其中的佼佼者，透過這本書帶領大家去找尋更多新的可能。

2023.04.01

一直以來都是接受媒體採訪述說每件作品背後的故事，直到因為整理水相15年來的作品才豁然發現，原來我「從未訪問過自己」。隨著書寫過往慢慢憶起：誒，人生發展不是那麼順利啊，初入設計這行被噹得滿頭包，以為工作穩定卻得重頭來過……每個看似躍進的階段前，都是茫然或孤注一擲的低谷。

但轉念一想：是一個又一個的「逗號」驅使我停下腳步檢視反省、重整旗鼓再邁開下一步。就像這本書讓我慢下腳步整理思緒：這15年來是我成就了案子？還是案子成就了我？檢視作品軌跡的同時，也重新看待創作的方法和目標如何演化至今。

而我心中建構空間的方法不安於一式——「繼續學習怎麼去學習」、「尋找不合邏輯的邏輯」，這些游移飄散的「約略」策略提供心境上的餘裕，亦是我認為創意最能舒適伸展的狀態。在實驗過程中偶而迸發值得定格欣賞的材料，成了不可預期的「意外之作」，正如近期與聲音藝術家許雁婷跨域合作《迷·瀰》，純以聽覺引領想像現實環境的明暗、縮放，也是我想以聲音寫的一封信。

李智翔　————　水相設計 創辦人 niclee

從未訪問過的　自己

作品依六大章節分類，「憶·義」是找尋設計對應我人生的連結；「圖·途」講藝術對我的影響，也講切入案子的操作方法；「異·逸」談翻轉框架，在熟悉裡尋求突破；「廓·闊」是作品累積到某個程度後，開始把解決問題的方法系統化；「敘·續」談如何捕捉抽象行為，在作品留下的故事或餘韻；「聊·療」透過與新世代設計師對談保持對向學習關係，也是另個避免陷入慣性的良方。

設計沒有公式，我不過是想將走過的路轉成一篇篇易懂的故事，從幕後角度描述案件追求的突破及過程，或許給某位茫然摸索的設計師能從中看出想走的風景。

最後，不免俗地還是要發表「得獎感言」，撰書不僅回顧工作生涯，也想起許多曾經和現在一起努力的工作夥伴，因為眾人不同的背景、相似的反抗特質，才造就思維多元的火花，本書扉頁的幕後藝術家便是來自他們。更感謝《漂亮家居》總編輯張麗寶在水相坐困愁城時拉了我們一把，才有機會能分享這15年的辛酸苦辣。還有我的室友 lmix 作為家人與夥伴，讓我的天馬行空永遠不寂寥。最重要的，回想當年家中經濟能力有限，若不是父母義無反顧資助出國唸書，人生不會轉如此大彎、走上全力以赴的路。

謹以此書感謝我的母親——向從鈺女士與父親——李一民先生。

Yenting Hsu ✕ Waterfrom Design

許腕婷　《迷‧瀰》

所有的設計始於腦中所思所想，紙筆擦娑、工地敲碰在想像與現實裡瀰漫。
生活中的聲響組構變調，在水的多樣聲態裡聚散銜接，穿過聲音強弱，
重現空間的明與暗、壓縮與釋放，意境往往比意義迷人。

1

憶・義

Memory &
Meaning

從觀察一條魚的視角,到以直覺速寫建築,
千萬種凝視與解釋,
有些需要空間發揮,有些經由時間作用。
曾被撼動或無心擦身而過,
於生命之流轉幾個彎,最終皆匯集成如今的我。

《日常 Blue》　旦翊・瑪○鼠妮・基湯

成長，
是學會找另一面
看待世界

—————

#WFcourse #award #interiordesigner
#waterfromdesign

基隆老家日式木造舊官舍。

基隆，日式官舍的文明與野放

基隆半山腰上的老家，是日據時代留下木造舊官舍，房子外圍是編竹夾泥牆，整棟房子以日式工法墊高的木造屋，室內地板鋪榻榻米、通道是木地板，下大雨得把窗板一片片卸下關攏，以現今審美來看很文青的建築，童年時我卻嚮往住進新房子。

因為日式平房難有私人空間，一家人所有聲響都自由流動在隔音差的屋內，任何動靜攤在彼此耳目下；如廁得通過陰暗長廊、走到半戶外昏暗廁所解決，對小孩而言，心理陰影面積比房子還大。鄰近山區，家中常有蜘蛛蜈蚣、後山昆蟲蛇蟻出沒，若遇上雷雨颱風天，沒有氣密門窗阻擋的屋內常是狼狽，因而幼時對家周遭的感受是文明與野生界線非常模糊。

畫畫是讓我獨處的保護罩

記憶所及，天籟地籟、人聲蟲鳴是清晨還未睜眼就進入意識的環境音，不像現代人關進房間、戴上耳機就能屏蔽一切，童年的我無論人或思考都沒什麼機會獨處，除了畫畫。母親鼓勵我們三個孩子發展興趣，很多課我去了一兩次就興趣缺缺，唯獨畫畫課意外地貫穿了整個童年。

放假時，媽媽會專程帶著我去中正公園寫生，也記得每週六傍晚獨自提著畫袋穿過巷弄球場，步行到畫畫教室上課，得捨棄和朋友們熱切收看的楚留香，卻不能阻止一個孩子每週自動自發報到，不必母親催促利誘。那時我隱約明白一個道理：若你真喜歡做一件事，不需要任何人說服你、沒有任何事可阻止你。

學畫不僅讓我發掘成就感、熱切投身其中，無暇獨處的我也獲得全神貫注的珍貴時光，上課路途與拿畫筆揮灑構成一連串儀式，在記憶中享有獨特意義。

在同學畫作領悟觀看的角度

習畫也讓我發現觀察世界的趣味，有次老師要我們畫魚，每個孩子包括我都努力畫魚身、色彩，唯獨有位同學從俯角下筆，比起我們的魚，那視角更能呈現魚靈活游擺的曲線姿態。當下我內心非常震撼，原來 「觀看的方式」 就是一幅畫的價值，而有些事物換個角度思考將更具力量。

| 1999 年紐約 Pratt Institute 唸書時期。
| 2000 年畢展模型，設計一座 「Computer Art」 數位流行藝術美術館。

在紐約，垃圾也能變成藝術品

即便從小習畫，我卻一直視爲純粹好玩的興趣，那年代還不時興 「以興趣當工作」 ，以至於一路雖斷斷續續在不同畫室上課，卻從沒想過將畫畫放入科系、職業選項裡。

大學唸了和畫畫一點也沾不上邊的法文系，也曾想過日後投身飯店管理業，這樣一路到畢業、當兵，卻在兵役結束前突然有個念頭：畫畫不能變成我的工作嗎？第一次認眞審視繪畫能力有何所用後，我改朝美國申請研究系所，最後獲得紐約藝術學院 Pratt Institute 的室內設計碩士班入學資格。

到紐約前我從未受過設計專業訓練，因此學期中除了系上實作課程，必須額外上一堂專爲非本科系出身者設計的必修課，探討各種主題激發學生思考「設計」。有次老師要求從各系所使用過的剩餘材料建構住宅作品，要從回收物找東西蓋房子聽起來難度很高，但亞洲同學們非常厲害，我們用垃圾也能蓋出有模有樣、甚至稱得上整齊的房子。

但西方同學們不來這招，他們不打草圖、不細究結構，看似找到什麼就直接下手，有人將廢材拼貼得像一幅畫，但更多人看起來只是亂疊垃圾、連房子都稱不上。沒想到輪番報告時，教授卻對看似垃圾山的作品讚譽有加！爲什麼？因爲西方同學的作品具備原創觀點，姑且不論可行性，他們提出問題、新的討論點，不受「約定俗成」技術框限，讓作品有了更多發想討論的延伸性。

事隔多年後再回想，那是東西文化或教育素養的差異，我們對於 「表現」 有截然不同的定義：亞洲亟欲訓練出萬事妥當的設計師，西方教育文化更傾向引導，培養執行能力之外，發想觀念性的議題是更重要的設計者養成。

在丹麥，體悟到找論點的能力

研究所後期，有門交換學程必須到丹麥哥本哈根大學上課四個月，離開思緒敏捷、技術訓練紮實的紐約抵達北歐，迎來再度大開眼界的教育環境。有堂課整學期未曾坐在電腦前繪過圖，教授也從不談圖面技巧，他會帶我們參觀不同建築師的作品基地，抵達現場總先自由活動、每人各帶素描本找位子速寫建築外觀。

起初我們亞洲學生以為教授要看繪畫技巧，所以素描時超賣力、務求精準，還有同學第二週就帶尺來畫。但第三週後，我發現西方同學素描方向完全不同，他們速度慢、經常畫不完，圖面甚至不像實景，但一邊畫一邊在旁註記想法，與其說速寫建築，他們更像在做有簡易插圖的札記。

當教授開始帶領參觀空間、提問討論時，西方同學們紛紛侃侃而談、熱絡提問交流，原來素描時他們不專注於畫功，而是觀察作品讓自己揣想創作者的思考路徑，才能獲得整體感受與觀念上的好奇。

學習怎麼學習

從小到大我們學習事物有些熟悉模式：制定明確目標、找到學習要訣、提升技術。但北歐幾個月遊學經歷打破這些觀念，開發問題和尋找答案是學生的個人課題，一旦你學會怎麼學習，將來遇到任何議題都能想方設法找答案。

當年不太能理解這段歷程帶給我什麼實質進步，但此後每隔一段時期，回溯北歐之旅，我總能從工作遇到的狀況回頭印證當時所學所思，比起知識性、強制性的專業記憶，它反而潛移默化提供源源不絕的能量。有些當下不以為意的經歷反而多年來持續發酵，最終，它們也許不會提供明確答案，但總會成為開啟某個通道的鑰匙。

北歐遊學時期參訪的手繪稿。

回不回台灣？想過什麼生活？

畢業後學校老師曾推薦幾間紐約事務所，而我也
順利拿到幾間事務所 offer，然而當時家父重病，
加上我立志總有一天要開創個人工作室，最後決
定直接返台。回國後我立即求職設定兩種方向：
一是跨國事務所學習公司架構，另一種是設計能
量高的設計事務所。

沒多久我順利進入嚮往的知名建築師事務所工作，
也幸運和一位自巴黎 École Camondo 唸書回國的
組長合作，她掌握工作效率的節奏、對圖面細節
要求，深深影響並奠定我日後的工作基礎。但當
時上班鎖緊發條、工作強度極高的組長，每天六
點半一到準時下班逛畫廊、看電影去品味生活，
不像有些慢工慢活習慣加班的設計人。但這點苦
了我！因為六點半之後遇到難題就沒人可問了。

上午跑工地、下午進公司畫圖，加上網路查找資料
不便，我常花費大量時間翻書翻圖，查施工圖、
尺寸比例、施工技法，同時面臨英制轉公制的習
慣問題，一時之間工作到凌晨兩三點才回家，或
幾天睡在公司回不了家成了常態。

在工地現場也有點害怕，一來我實務經驗不足，
組長交代我看到什麼就拍照、回公司再和她討論，
「你就是我的 monitor！」 每天從工地帶回近百
張紀錄照片，深怕判斷錯誤或漏看什麼。二來標
準外省家庭的我對台語一竅不通，當師傅們快人
快語用台語溝通時，我常聽不懂他們要說什麼，
比如師傅問 「kuân-tōo」（高度），我一聽發
音像 「管鬥」 還以為：跟關渡有關係嗎？

畫電器、畫廁所，和帥氣差了十萬八千里

長工時、低效率節奏頻頻重擊信心也考驗耐性。
當時負責知名電器品牌展場，畫立面圖展架時我
以尺寸差不多的矩形代表電器，結果組長要求全
部重畫、所有電器要畫等比例輪廓。我只好依型
錄尺寸畫進圖面，如此整整耗了兩個通宵，心中
忍不住埋怨：「搞什麼，我從美國唸書回來是為
了畫電器嗎？」

但排完立面圖我就明白了，當物件按真實形體排上展架才看得出圖面律動，光用長方形試套是無法判斷的。這經驗後來影響我操作商空展場，例如《分子藥局》也要求同事依容器商品的真實比例輪廓放入圖面。我可以偷懶，但也可以選擇更精確地規劃細節。

紅筆訂正與便利貼

在事務所工作的一年半常在處理瑣碎、執行面任務，例如斬石子分割線，甚至光廁所、洗腳池就能畫好幾個月。在學校時所有討論、作業可以單就概念天馬行空、瘋狂不拘小節，但事務所對比例和細節極度要求，我首次深刻感受到做設計的張力與壓力──牽一髮動全身。

偏偏我在工作之外的生活態度比較隨興，長時間高壓、高工時且跟對細節近乎執著的人們應對檢討，天天都是震撼教育。印象中一次要與美學品味非常高的知名企業主開會檢討圖，前一晚我幾乎沒睡一路趕工改到凌晨。隔天一早在會議上，業主一聲不響翻著早已來回核對過幾次的圖，拿起紅筆一張一張圈訂校正，原來圖面說明材質計畫的標線位置不精準，有些箭頭偏斜到空白處，業主一句話都沒說、前後標出二十幾個紅圈，但光是沉默已讓我們自覺顏面無光。

我大氣不敢吭一聲但全身冷汗、內心非常害怕。回公司後組長只跟我說：「智翔，我也是很隨興的人，但教你個方法有效率、有計劃地執行工作。」她建議一早先把當天工作項目寫便利貼、貼在電腦螢幕前，完成一件撕掉一張，如此能清楚綜觀事務輕重緩急，安排出優先順序就能有節奏地管理龐雜事務。做事情的節奏凌亂，出錯就易成為常態，而它無關創意好壞或才華有無，卻足以讓人對你甚至你代表的公司失去信賴感。

圖學專業度受用一生

當然組長也不是對我全然包容寬厚，曾經在會議室改圖、全公司都看得清清楚楚的空間裡，二三十張的圖面她改一張、丟一張，跟設計美感無關、全是執行細節的粗心，我得忍著羞愧感和怒氣一張張從地上撿起。當時氣不氣呢？氣，當然氣，氣到想直喊我不幹了！說實話，瑣碎要求和磨練正慢慢消弭我的設計熱情，甚至懷疑自己會不會做設計？適合當設計師嗎？

可是痛苦的層層限制，無形中也積累成扎實的圖學概念──對每張圖的圖層、線條粗細比例，不僅資訊要對還得帶有美感，遠的、次要的語彙用淡線，近的、重要的用粗線，讓圖面呈現合宜景深關係。後來我創業之初遇到師傅們看圖，都說和他們從前配合的設計師不一樣，旁人絕對分得出專業度與掌握細節的功力，從前當菜鳥最難熬的精準要求，後來反而內化成出手的準則。

在美式職場找回設計熱情與信心

2002 年離開建築師事務所後，我進入一間在亞洲設有跨國據點，專門服務外商企業的事務所。有別於前一間設計能量高為優勢，這裡近似剛畢業嚮往的公司型態：規模大、資源豐富，也希望在美式職場能適應得更好，重拾對設計的自信與熱情。

跨國規模的事務所分工周延，針對企業主的辦公設計就分為我所屬專職創意概念的單位，以及另一群專營動線機能的設計同事。此外，公司還細分出行銷、策略計劃分析部門等，甚至 IT 部門還有工程師專為設計部優化提高效率的外掛程式，內部資源遠超過多數中型事務所建立的團隊規模。

跨國企業，累積應對進退敏感度

公司很看重客戶關係營造，和客戶開會時，以前我們習慣以老闆──也就是創意總監──當活招牌，端出去的是作品和獨到設計概念，賣的是設計師個人美學品味並以此說服業主追隨。但這裡和客戶開會即便是初期接洽，會議桌邊一字排開一定是老闆、合夥人、行銷主管、策略分析部門和設計師等，一字排開陣仗遞出去的是公司氣勢與團隊專業度。

許多會議場合讓我學會應對進退的準則，日後幫助我能明快判斷何時需要跟高層級的人溝通、怎麼分析設計切入點、何時要堅持、何時該退讓到哪裡，是在此養成的功力。

跳脫舒適圈，為了實現創意

但時間久了，我認為單純設計辦公室已無法再深化、激發靈感，心中仍強烈地想做自己的事、求學階段的創意雛形，如果不鼓起勇氣創業，永遠不知道那些想法能不能實踐在作品中，於是一年多後我離開並開始接案。

最初是小案子、周遭親友介紹的裝修案，在社群媒體還未蓬勃發展的年代，我還自掏腰包印製上百本十幾頁刊載作品的小冊子，跑到淡水和大直一帶工地現場去發送增加曝光機會。

小公司是練功的絕佳舞台

自由接案一段時間後，我與同伴合作成立工作室，同伴負責所有營運和行銷事務，我只需專心於設計和工程。一開始只有兩人分工，很忙但我非常開心，因爲終於可以專注於設計，創意方面也有實踐、實驗的自由度。

其實不要害怕從工地到客戶服務磨練各環節，我從完全聽不懂師傅講什麼的菜鳥，變成能一人畫圖同時顧五個工地的獨立設計師，全靠現場經驗累積。很多突發狀況來不及回公司改圖，必須在工地溝通決定。跑工地也練就我的成本控管概念，有時得臨時換材質，多大面積的成本多少、能不能彼此替代，我不必回辦公室翻資料算半天了，幾乎能直覺地背出來、肯定判斷。所以不要害怕或迴避監工，尤其當你把創業作爲職涯目標時。

也因人員編制迷你，我得以更深入熟悉另一件事──行銷。在此體會到吸引媒體注意不僅作品要好，也要推出有脈絡的包裝：作品命名、挑哪些海內外媒體投稿、競賽，文案調性該如何、排版怎麼顯現質感。這些雖與空間設計無直接關聯，當時同伴卻堅定投入資金建立架構，因爲行銷不僅增加曝光度，更是塑造一間公司的美學信仰和個性。

曾以爲創業大概就是這樣了，沒想到計劃趕不上變化，七年後一些因素我離開了工作室，在 38 歲那年一切歸零重來。

背水一戰，大不了轉行當房仲

還記得離開那天開了一輛休旅車，自己搬幾箱外文書、設計雜誌和一台印表機，怕家人擔心而在外流浪三四天、心中有點茫然。但幾天後決心振作執行成立公司的計畫！當時身上資金不多，我有兩種選擇：一是有多少錢做多少事，先節省開支成立工作室自由接案，等案源穩定後再看情況逐步擴展規模；二是把創業資金一次梭哈！辦公室、設備、員工一切申請招募到位。

我選了後者，限定自己一口氣將所需架構建立起來，失敗了大不了 39 歲轉行去當仲介，或回頭找事務所任職當員工，但不背水一戰心中永遠會留著遺憾和疑問。

沒錢也要弄出座位留給未來員工！

沒多久在忠孝東路巷子裡找到前身為鐵路局宿舍的辦公室，沒有任何案源我仍申請營業登記、架設網站還請了第一位員工。前三個月心中惴惴不安，我和唯一同事總是站在門外抽菸聊天，聊到心裡很慌。快山窮水盡之際，萬幸員工突然介紹水相第一個單層住宅個案進來，多虧此案的設計費幫助公司活了下來，那同事和業主真是我的貴人！

接著接到另個別墅翻修案，業主原本只想整理車庫，但我還免費手繪其他空間概念圖分享想法，吸引他逐步改變周圍環境，大概被我的靈感和熱忱打動，最後我們實踐了完整的複層空間作品《向羅斯柯致敬》，慢慢地豐富作品能量。

獲獎如同在業界打通任督二脈

2009 年遇到扭轉一切的商業空間——《影子的香氣》，同年憑藉此作，水相第一次拿下 TID 商業空間金獎，在開業初期幸運以獲獎之姿打開知名度，讓我更堅信時間心力要用在精進自己的設計能力。

第二次轉捩點在 2014 年接到來自大陸地產集團的邀約，獲得機會拓展作品範圍與尺度。那時期大陸房地產發展蓬勃，一開始也非每次提案比稿都能獲選，相較於後來接下、發表的個案，公司存了更多只是紙上建築階段的草圖。

即便如此，每次提案我仍要求同事們不論拿下機率高低，都要努力創造新觀點說服業主，無論是靈感的切入點、文案敘述、設計內容，不能用照本宣科的「風格」模組便宜行事，無論如何都要秉持水相的個性與創作能量。

設計應如水，於意念展現無框架的可能性

回到最初，為什麼命名 「水相 WATERFROM」呢 ？我從喜歡的介系詞 「from」 開始，它帶著不特指某物的介系詞美感，又喜歡水透明純淨且身具多種形態變化的形與義，兩者的開放及靈動，組在一起讓我決定就是這個了！

不用自己的名字＋工作室來命名，是希望最終能發展以中心思想為軸心的團隊、支撐水相這品牌，而非個人明星化代表。未來水相作品將凝聚出某種個性，它不見得和我這個人完全重疊，也不代表任何設計師，而是具備立體的美學與執行邏輯，使夥伴們彼此認同，並吸引業主趨向水相敘述的故事情境。

2008 年的水相設計，在鐵路宿舍的一樓。

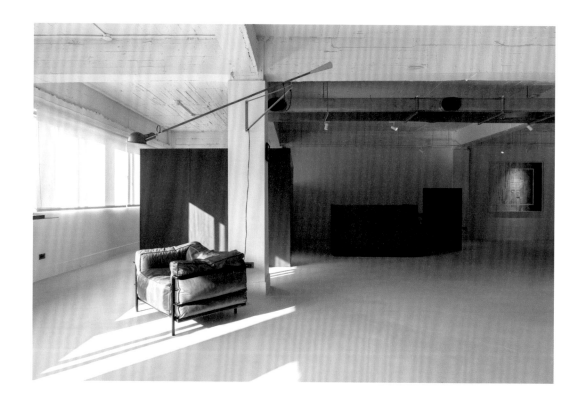

2022 年的水相設計，在另一條樹海綠蔭的中山北路上，繼續創造更多意念想像的空間。
2012 年的水相設計，在仁愛路巷內落腳、茁壯。

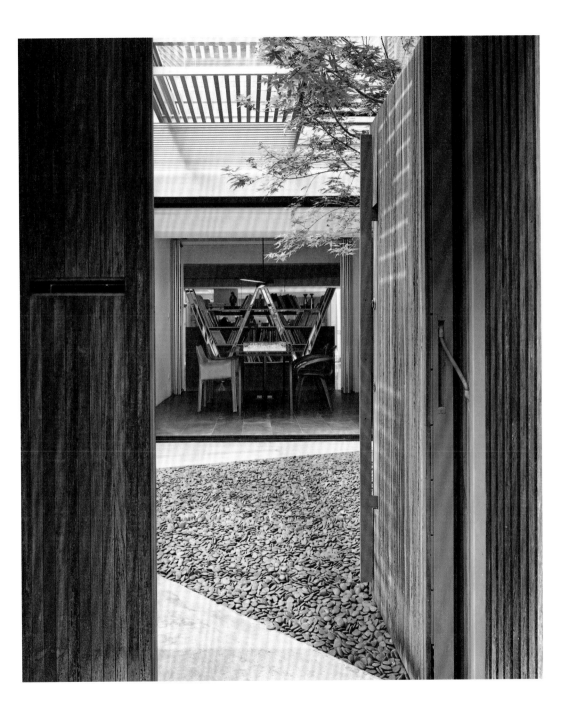

圖 · 途

Painting &
Path

顏料材料，只是表達意念的不同工具，
我所做的僅是不停繪出多種可能、
在線條中保留直覺。
有時是物的輪廓或者我另闢蹊徑，
轉個彎去看別人眼中的習以為常。

《Designer's Glitch》 Annie.L、Esther.Z、Una.T

藝術，
把平凡無奇
變得刻骨銘心

#WFexhibition #art #immersiveexperience
#conceptualart

1

2

常在公司應徵設計師時最後問：「你最喜歡的藝術家是誰？或者最喜歡的一幅畫？」 多數應試者反應一愣，隨著一段沉默的空白，可能心裡還想：「這跟我的設計專業有什麼關係？」 但這狀況總是讓我意外又惋惜，畢竟藝術和設計所學都在傳達美學價值，屬性應算相近，不少設計者卻對藝術十分陌生，甚至不理解接觸藝術與工作有何關係：「我為什麼要看展覽？為什麼要喜歡藝術？」

我不認為得成為藏家或專家才能自稱 「喜歡藝術」，但身為創意產出者，你替自己灌注養分來自何處？繪畫音樂、戲劇雕塑、各種形式的表演有沒有至少一樣能作為後盾？

我有幸從小習畫而因此也喜歡看畫，在還沒成為設計師之前就常往藝廊、美術館跑，不限流派不分古今東西，從平面繪畫到雕塑、行為藝術、電影文學都雜食性地接觸，我的目標很單純，純粹就是喜歡在藝術裡吸收別人看事物的觀點，慢慢發現自己喜歡的作品有個共通點： 「把平凡事物說得不平凡，把習以為常變得刻骨銘心。」 用聰明的方式恰如其分傳達訊息，不過分用力地感動群眾，淺顯易懂但餘韻無窮，後來也成為我設計空間依循的風格。

3

日本藝術家早川克己的紙雕藝術，如未來城市縮影。 1
家中許多畫作是自己各時期的作品。 2
利用標籤紙創作如點彩畫般的畫作。 3

藝術是觀看情感的另一扇窗

例如英國雕塑家 Anish Kapoor 擅長使環境成爲
畫布一部分，將簡單幾何表現得極不平凡，同
時予人巨大情緒與無法形容的平靜，能平衡掌
握兩種極端情感是多不容易啊！此外，Mark
Rothko 畫裡深刻的情緒、林壽宇純淨工整卻藏
細微律動的作品。藝術能說盡在不言中的憂愁，
也能療癒孤獨。

慢慢收集藝術品也發現，我不喜歡太過複雜的畫面
構圖，但太抽象、超現實的情境又離經驗情境太
遠，相較之下偏好較立體、表現方式具原創性的作
品。例如日本藝術家早川克己的紙雕藝術，高密
度、繁複的矩陣排列如同一座未來城市的縮影，
喜歡那突破二維視覺經驗、帶空間感的立體性。

另外像是法國攝影藝術家 Thomas Devaux，先
將影像模糊成色塊，再以 NASA 專用分色玻璃創
造另一層反射，使作品隨光線反映深淺色變，觀
者同時映入框內成爲一部分的畫，也因觀念帶入
創作使精神超越了有形尺度。另一位韓國藝術家
Sang-Min Lee，在參訪故宮後以玻璃爲介質雕
塑器皿形貌，一旦掛上牆，便透過光和投射在後
的影子產生份量，以透明輕淡素材讓觀者感知光
的存在，像這類能與環境建構形貌變化、呈現觀
看創意的作品，是我近幾年蒐藏藝術品的趨向。

浸淫藝術帶來的感受會根植發芽，會變成個人偏
好或判斷美感的直覺，但將藝術帶入我的空間作
品，算是不經意的巧合。

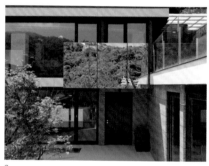

1

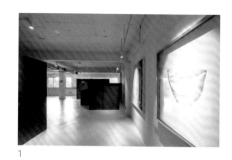

2

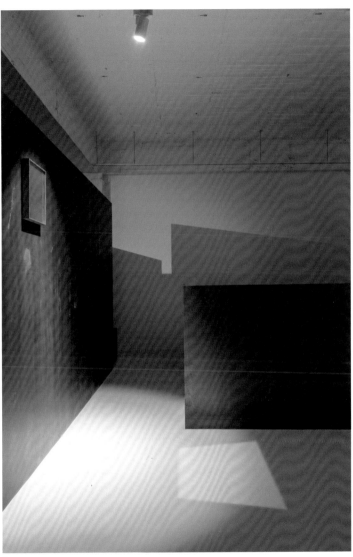

3

韓國藝術家 Sang-Min Lee 以玻璃為媒材，雕塑出光影形貌。1
Anish Kapoor 帶來的靈感，以鏡面不鏽鋼反射景色而消隱量體本身。2
法國攝影藝術家 Thomas Devaux 的作品。3

起初，解譯藝術只是如同象形造字

工作近十年後，我自創工作室後第一個案子 《影
子的香氣》，需替量體極小的精油瓶罐規劃展
架，我畫了兩週的圖努力想在線條間找到律動感
時，突然發現：這和 Mondrian 的 《Composition
in Line》 構圖相近！在那畫面邏輯中我整理出產
品與空間造型的關係，是首次在藝術經驗裡找到
設計問題的解法。

此後另一住宅作品 《向羅斯柯致敬》 也有類似
過程，在構思一、二樓開窗比例的機能問題時，
大塊面佈局讓 Mark Rothko 色域繪畫浮現腦海，
甚至定調成為核心精神。但我不是一開始就為了
連結一幅畫刻意規劃設計方向，比較像是設計遇
到瓶頸時，藝術累積的圖像記憶替我闢了一條風
格之路，然後我發現這樣走蠻有趣的。

當時這兩個案子皆帶來不少媒體與業界關注，我
也開始琢磨藝術能與設計連結的語言，而不單純
只是解決案場機能問題。比如以畫的色彩學習配
色、以比例學習尺度、以構圖安排空間景深，先
不論落實的難易度，天馬行空的假設確實幫助我
迸發各式各樣思考火種，甚至有段時期的作品，
我會刻意控制空間裡的色調，利用不同材質組成
強烈的單色視覺，如同在 《自由平面》 一案中
的車庫就是揣摩藝術家 Pierre Soulages 追求的
純粹與豐富。

這階段應用藝術的邏輯類似文字發展中 「象形、
指示」 階段，利用圖像、視覺聯想去延伸概念，
成為我溝通創意脈絡的語言。

1 Mark Rothko 的色域繪畫讓我找到空間造型的邏輯。
2 想表現 Mondrian 的 《Composition in Line》構圖，但思考脈絡仍停留在單純圖像造型階段。
3 向 Pierre Soulages 致敬的黑色車庫。

3

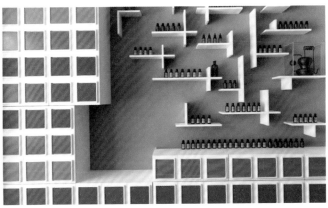

2

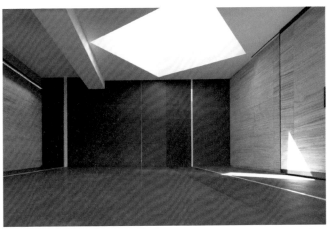

1

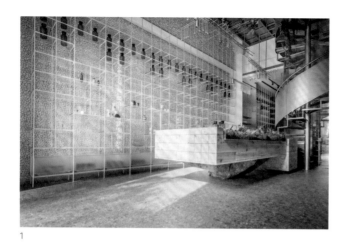

1

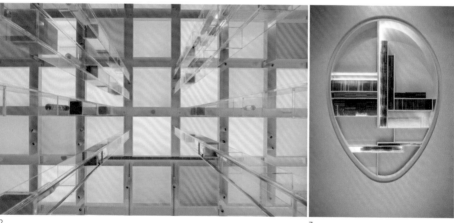

2 3

建構情境：設計的轉注、假借階段

但人會不斷累積改變，十年後，回頭看早期將藝術帶入作品的手法，那種直白拆解重組藝術作品的配色、構圖的解讀方式過於白話，並沒有深入了解作品核心價值，單從視覺符號出發，建構某些端景予人「哇！這邊看過去和某某畫作感覺好像」的場景魅力，僅僅停留在第一眼印象，沒有深化成藝術感動人的力道，而我開始希望建構「不那麼一目了然」的設計，想把訊息藏進作品，比如非常主觀的「情緒」。

但探索藝術的各種實驗仍有其作用，直到2016年執行《分子藥局》一案，我們首度跳脫視覺直接連結某藝術作品，嘗試捕捉藝術帶來的抽象情緒。我認為是進化到文字發展的「轉注、假借」階段——改變平凡媒材呈現方式來建構情境——模擬科學理性和自然樸拙並存的環境。

此後我更留意自然界線條材質，觀察某些形體為何令人感到安心舒適？帶手感和直覺的線條，是否比用尺工整畫出的空間貼近人的天然情感？「透過設計我想捕捉的不是造型，而是能觸發個人經驗的想像。」

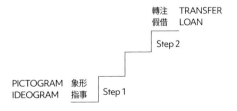

轉注　TRANSFER
假借　LOAN

Step 2

PICTOGRAM　象形
IDEOGRAM　指事　Step 1

《分子藥局》開始懂得用自然媒材消融人工線條。1
壓克力柱體的透、天花色板的幻，種種堆疊出人們對於自我認知的不確定感。2
《美麗台 Beauty Stage》將彩妝選品轉化為五官圖書館。3

不是爲了造型，將設計視爲連結情緒的通道

此後如深圳餐廳 《客從何處來》 援引 「沉浸式表演」 及 「網紅文化」 的心理情境，將用餐體驗的「吃」 變成一場 「戲」 ；《構成73號》不對應任何一幅當代畫作，藉 「色域繪畫」 創作精神把空間視爲能走入的畫，利用色彩、量體建構抽象情緒，給人停留及詮釋的空間，它們在實踐的是一種體驗藝術的情緒。

和早期相比，藝術記憶在我思考設計時開始發揮不同影響：從前解決問題時，視覺的藝術符號浮現腦海時，我會直接擷取重組；近期在概念發想初期，會先隨一幅畫、一首詩，甚至個案周邊環境、街坊歷史引領主觀感受，捕捉情緒主軸，再依此尋找能詮釋它的設計手法。

換句話說，藝術早期給予的幫助是於重點部位賦予裝飾魅力、創造端景；但現在我能過濾、沉澱藝術給予的訊息，轉換思考方法：有沒有其他方式能討論這個設計案的出發點？

例如規劃髮品 juliArt 體驗空間時，該品牌精神提及「春泥」一詞，讓我聯想到春寒料峭的清晨、土壤潮濕卻散發冷冽清新氣味的畫面，它不是來自單獨一幅畫，而是綜合人生裡許多個春季、幾次旅行幾個清晨一瞬而生的想像，最後我順著那畫面決定該案色調、材質觸感和後期藝術裝置的風格走向。

1

1　生命從黑暗的沃土中萌芽，迎著清新冷冽的春日氣味，那情境觸動了《juliArt》的概念核心。
2　《中海寰宇藝術中心》從 Wassily Kandinsky《構成》系列畫作發想空間感官體驗。

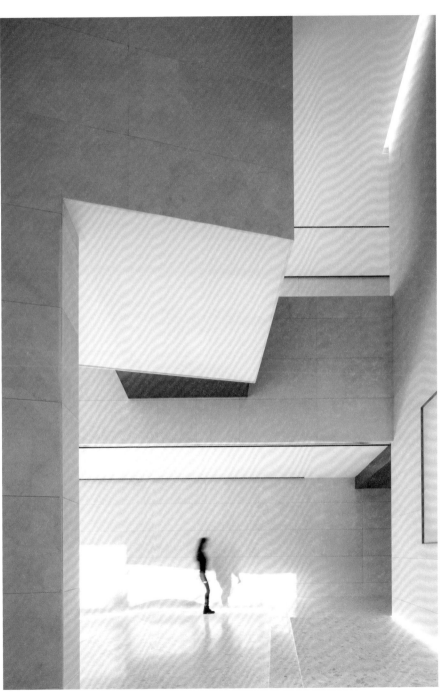

捏出概念 優於追求形式

從直觀畫面進化成思考方式,我也開始將設計過
程視爲藝術創作。面對新案子時,我們提出各種
假設,包括故事意境、材質選用,即便因現場狀
況、偶發的人事物不得不調整方向,但不間斷實
驗的影響下仍試著用精準語言表達訊息,對我而
言這就如同藝術創作。透過藝術學習到傳達訊息
的方法:觀察、說故事、建構充滿餘韻的氣氛,
我發現以此引領想法時,靈感出現的路徑變得
更多元了。

揣摩行爲、營造情境,其實是設計裡最困難的層
次,甚至如何將腦海中一瞬的氣氛傳達給業主?
如何解釋空出幾坪的位置,只爲了建造一道長廊
與盡頭的窗?這改變了坪效、機能以及使用者看
待空間的觀點,也是我們現階段努力目標:呈現
行爲、建構傳達的過程,而不僅在色彩材質、造
型機能的形式上打轉。

雖說行爲／形式常因現實條件相互拉鋸:設計師
想藉作品帶來新的行爲模式,但偶爾得拉回解決
形式問題──經費或業主接受度,設計的過程永
遠得面對取捨,但正如 Duchamp 「選擇比製造
重要」的概念,他認爲僅僅是藝術家做出選擇,
就能提升平凡物件的藝術價值。許多概念成功與
否需拉長時間軸甚至數十年才能論定,但不去挑
戰概念,永遠只能處理形式、外觀限制的議題。

1

1 櫃門也能視為色域繪畫的畫布,將機能藏在藝術裡。
2 《淡霧》因林壽宇的畫創作了造型書架。

自然直覺的線條，約略性質的不可複製性

生成一個概念，比任何使用多罕見的材料細節更
值得探究，自然界隨處可見的鵝卵石、廉價人工
的釣魚線，只要概念掌握得宜就能展現非凡價
值、觸動觀者。例如英國藝術家 Damien Hirst
當年的展覽 《Sensation》 切剖鯊魚、採用昆蟲
標本等媒材，不少人評論他瘋狂、手法太具爭議
性，但我看到這個展覽時受到的震撼是這些存在
自然界、水族館甚至市場的生物，用冷冽精緻格
式重新排列後竟能帶來從未想過的感受、討論，
這就是 「概念」 能衍生的力量。

在現實與概念拉鋸中找到平衡別無他法，有時甚
至得習慣創作過程與結果總是充滿變數，只能持
續繪製、嘗試可能並從多種版本尋找答案，只要
不停地畫，想法就有機會被實踐。

我常在手繪各式設計概念或單純繪畫時感受到，
世界上所有美的畫面都不是用尺刻意地工整，而
是保留自然、接近直覺的線條，那種不可複製、
蘊藏創作者信念的「約略性質」是珍貴的，這不
僅是欣賞藝術找到的個人偏好，也是我想在空間
作品保留的美感價值。

1 何謂最美的自然狀態？我認為是陽光＋藝術＋帶手感的約略線條。
2 染劑使銅氧化的作用帶著不可控因子，應用此點，以手工擦出如水墨暈染的畫面。
3 仿舊手刷木紋的質地，帶來時間靜寂的迴響。

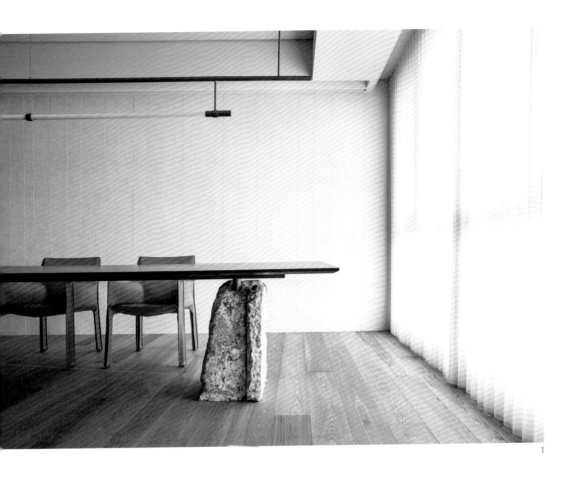

1

2 3

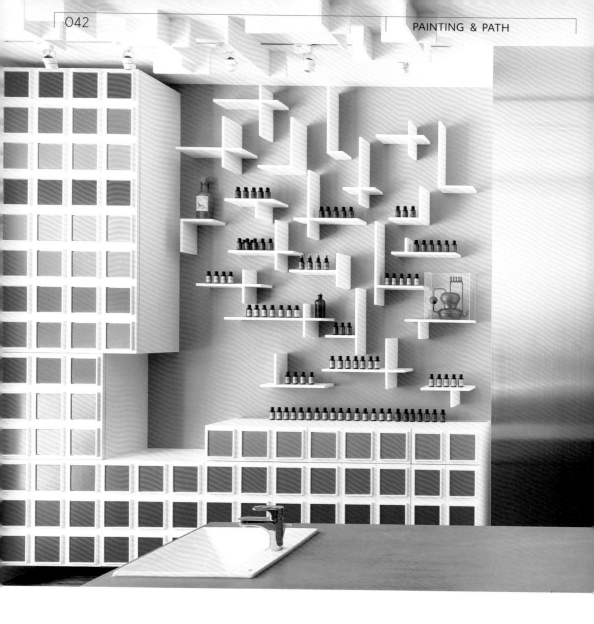

●22°42'52.7"N
●120°16'49.9"E

欧若莊園 高雄 ,2009

JARDIN D'AURA
KAOHSIUNG

薰衣草田
看見蒙德里安

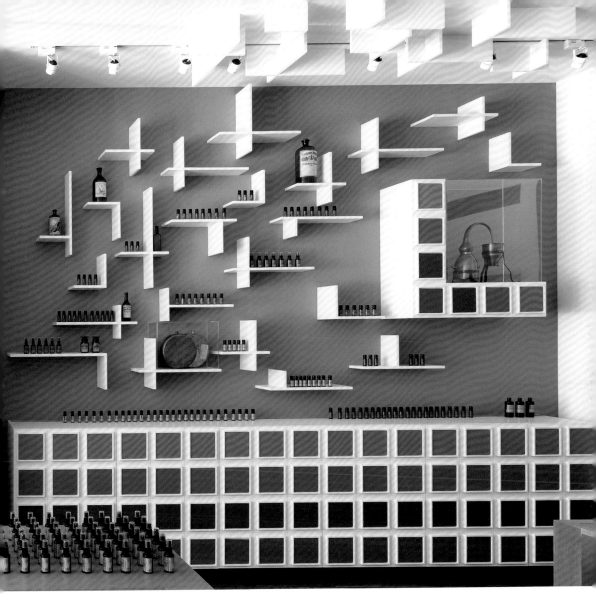

捕捉香氣與影子的若有似無

這是水相成立後第一個商業空間，12 年後再看它仍是視覺討喜的作品，開啟我連結設計與藝術的實驗起點，但現在回顧也充滿躍躍欲試的影子。

販售精油的業主曾到法國學習精油並取得藥師執照，希望空間呈現草藥專業氣氛，就像中藥店鋪根據來者需求在藥櫃抓藥般，將療癒感與專業印象植入空間體驗。而香氣本身是無形體的嗅覺概念，即便存在、漫溢卻又因看不見而感覺虛幻難以保存，我認為這和影子的本質極為相似。因此在空間架構中，我想交錯應用植物的有形及抽象概念，結合中藥櫃和薰衣草田景色，將薰衣草花穗解構成塊狀單元，以紫色上下各增加兩度的漸層表現律動，如田野自然起伏的邊際。

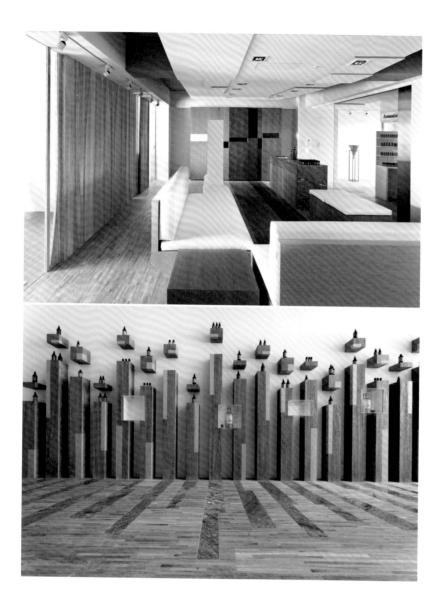

蒙德里安的水平垂直線佈局

展示木櫃上搭配開放層架以展示小體積精油瓶，如此便需細緻且切割細碎的線條結構──「要保持純淨，但不能過於簡單；要呈現律動，但不能過於輕挑」──爲比例關係及施工精準的可行度眞是傷透腦筋。

依循這概念我認爲必須解構並簡化樹枝──它是南法田野間另一自然畫面──以垂直水平線交錯出和諧平衡狀態，在此線條關係中，蒙德里安畫作《Composition in line》浮現腦海，其線條與色塊的自然律動即是我想捕捉的效果，逐步發展出塊面自然錯落的模式，藉新造型主義邏輯與顏色敘述香氣，亦使圖像關係有實有虛。

設計「痕跡」還是太刻意

另一面立柱式展架，想像是莊園橄欖樹、黃楊、橡樹、香桃木等林木縮影，染上五種顏色拼接出律動，影子再從櫃子延伸到地面，創造垂直面與水平面的交集，那是斜陽下香氣在田野間長長的路徑。

其實此階段我對材質掌握度還不夠多元，很多想法僅透過木工實踐，無形侷限了選擇性和表現力，例如層架若用鐵件線條能更俐落，或能鏤空豐富自然光影，讓環境和造型產生互動。但設計這面牆的邏輯，是我首度嘗試拆解藝術符號來解決空間問題，同時也讓我試著捕捉背景中抽象的概念，它可能是香氣、光影、聲音、記憶這些飄忽卻仍存在的眞實感受。

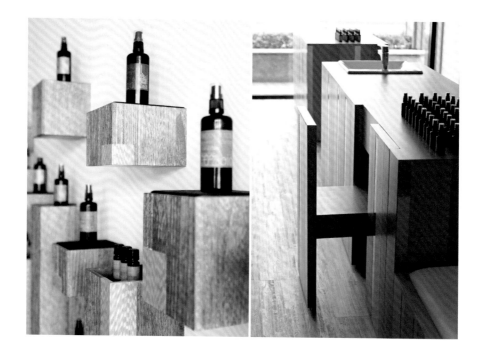

用藝術符號解決問題

李智翔————門口天花板一路延伸向內的樹枝造型，亦是模擬、轉換自然界的律動線條。不過現在我可能會拆解枝幹線條再轉化成其他線索，以更感受性的手法深入場景。所有嘗試都是進化的過程，它們讓我跳脫更早之前只想穩當解決機能的設計範圍，過去的不成熟不代表不好，觀點必須透過經驗累積、深化。現在回顧當時我還不具備說故事的策略，單純是捕捉符號，亟欲表現作品力道，卻沒有更深層了解與空間故事的關係。

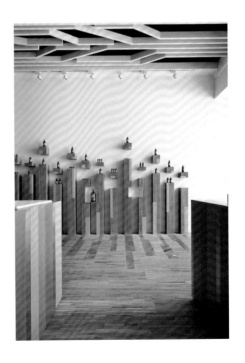

●22° 31' 01.7"N
●113°56'04.9"E

客從何處來 深圳 , 2019

DOKO BAR
SHENZHEN

當飲食成為
流動不息的劇

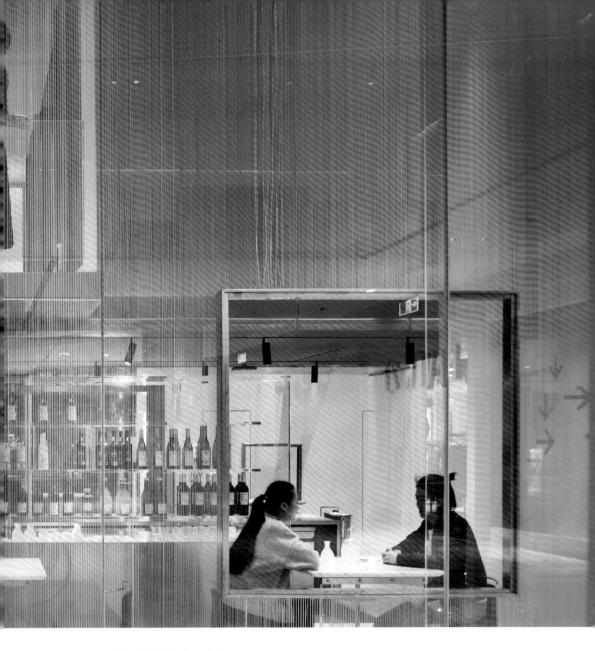

每個人都期待 「成名的15分鐘」

通常我們會在空間正式啓用前拍照紀錄最完美精準的樣子，但《客從何處來》這間網紅甜品店反而是等開幕使用後，才實踐圖面無法預測的藝術美感。

最初業主提過想擺一尊藝術家蔣晟造的佛像，結合宗教和現代時尚的 Buddha bar，搭上拍照打卡的社群行銷創造話題。而店內複層空間的挑高條件，也容易使聯想到劇院劇場，概念發想時同事立即回溯到百老匯來台演出「極限震撼」秀的經驗──360 度舞台和表演路徑環繞的沉浸體驗。因此才延伸出後續設計主軸：把飲食過程定義爲展演行爲，入門接待入座、製作甜品、上菜以致於品嚐皆是環環相扣的戲劇章節，解構傳統用餐儀式的主客性質。

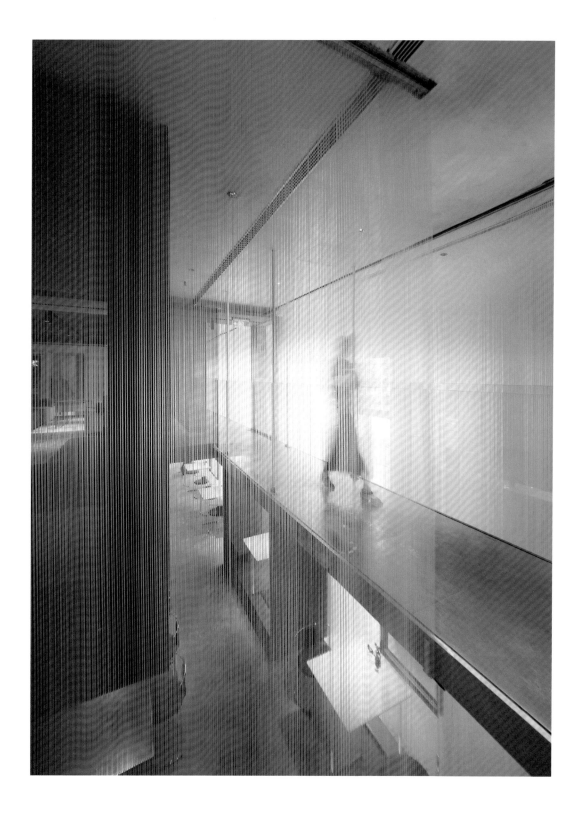

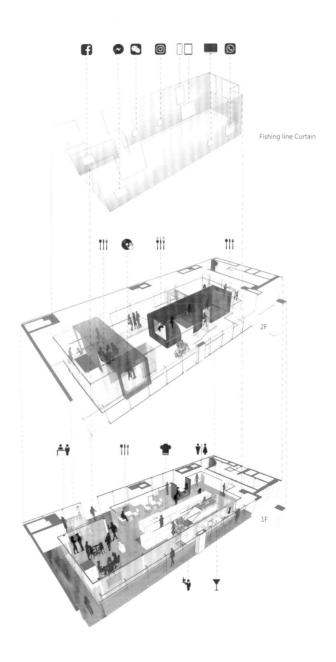

Fishing line Curtain

2F

1F

看與被看 朦朧和清晰交錯

普普藝術家 Andy Warhol 曾說：「在未來，每個人都有成名15分鐘的機會。」從幾個概念出發，「觀看」是成就空間氛圍很重要的姿態和動力——想看，也想被看。

當台上台下幾乎零距離時，人們會感覺自己成爲表演的一部分，走路和走秀的情境重疊了，表演藝術概念能將「食」、「藝」化爲設計空間的邏輯。走秀需要舞台，我們利用長型基地和複層空間的階梯架起多向度 catwalk，從入口接待到入座有充裕機會可享受身處舞台的樂趣。

打卡拍照最需要的「停頓點」，亦即戲劇張力最強的構圖，則用開窗設計來「加框」。餐廳兩大玻璃帷幕一側面朝商場、一側臨街邊道路，缺點是場域容易被看透而失去神秘感，我們反將窗的功能拉進室內建築，開出尺度不一如社群媒體的一幕幕框景，室內建築的皮層在此如舞台帷幕，以玻璃、沖孔網、鍍鋅鐵板、尼龍線、不鏽鋼等建構透明與半透、朦朧與厚實的對比介質，重要軸線上的幾個框景則像 instagram 構圖，格放了看與被看的行爲。

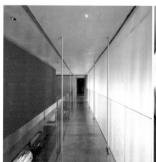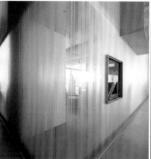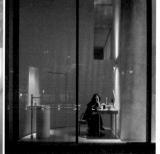

不喊卡的設計，表演不停持續

「劇場」概念也帶出一些實驗精神，不僅在實驗材質，也在這案子放手從前對住宅、商空追求的美感信仰，例如圖面要求精準到位、施工分毫不差的整齊得放掉一些，用釣魚線作帷幕絕對拉不出間距一致的線條，有些造型是為了商場規範臨時現場改動的，整體比例無法在電腦確認各方面符合美的信仰，因為你無法將每個上菜、行走、用餐的行為計算進去。

我認為這種寬容是新鮮的，邊做邊試驗效果、完工了卻還未完成畫面，必須等使用者進入、開啟行為，一段戲才拼湊出流動的表演，而你不見得看得到開頭或結尾。類似王家衛的電影，演員們不清楚劇情的盡頭仍重複行為、持續表演，不到最後，沒人確知自己在劇情的哪裡。

不精確朦朧的寬容性

葛祝緯————選定區分走道、包廂的隔牆介質前，我們很確定要找半穿透、能表現虛實關係營造朦朧效果的牆，但不能用大圖輸出細線貼玻璃的做法，那樣感覺太僵化，影像穿梭的效果也不夠乾淨。我們去太原街材料行帶回很多實驗材質包括吸管、PVC 水管，還有很多粗細不一的釣魚線，考量現場挑高要固定 PVC 管有難度，後來找了幾位阿姨到現場綁釣魚線，並在上下鐵構以雷射切出細槽固定魚線不隨意滑動。手工成分居多的結果是肉眼可見線與線間隙的不規則，卻反而成爲此案最大特色，是任何精確計算都無法模擬的效果。

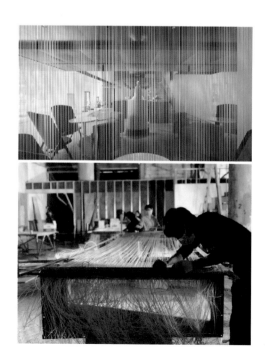

劇場的不可複製性

李智翔————通常位於街邊的店面，會希望用力把所有最精彩的畫面設計到櫥窗裡、吸引人目光，但這案子是一個有層次、要納入行為才有意義的場地，我們必須把很多畫面往後退，讓從前講究的精緻也退一步。因為太精確、太滿，就沒有人影穿梭、行為流動的詩意，也無法成就我們想表現 「看與被看」 的層次。魚線間距、老榆木的紋理、鐵件色澤就像真實劇場那樣，它的不確定性帶有張力，有餘裕讓精彩的表演躍為主角，那種不可複製性正好呼應劇場的藝術特質。

● 25°05'02.2"N
● 121°33'08.6"E

覺亞頭皮養護中心 台北 , 2021

JULIART
TAIPEI

春泥 ,
黑色連結生命姿態

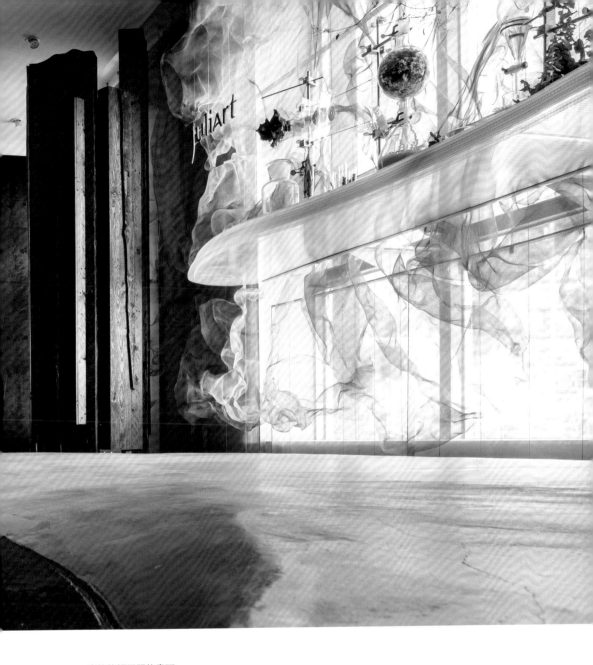

炭筆筆觸展開的畫面

台灣髮品品牌覺亞 juliArt 邀請我們設計首間實體體驗門市，記得一開始吸引我注意是 juliArt 的 Logo，一塊不太完整的炭黑圓形。

業主解釋圖形象徵一根頭髮的橫切面，但它不是一個精緻完整的圓，周邊有些如碳化的小碎點，帶著炭筆捕捉輪廓的手感，「雖有缺角但會隨琢磨而圓融」的品牌精神，我認爲無論精神連結或圖像都是很美的。黑色是 juliArt 的象徵色調，也象徵著髮絲；碳、木石這些肌理輪廓不精確的大自然物質，該如何連結它們？在彷彿燒至碳化的木紋裡，我想到一種情境：春天未插秧田裡所見皆是稻梗燒盡的碳痕，但稻灰隨著雨水滲入土壤其實是養分，它們化作肥沃春泥滋養稻作。

hair texture

nurturing mud
carbon

cross-section of
a hair fiber

carbonized wood

path between field

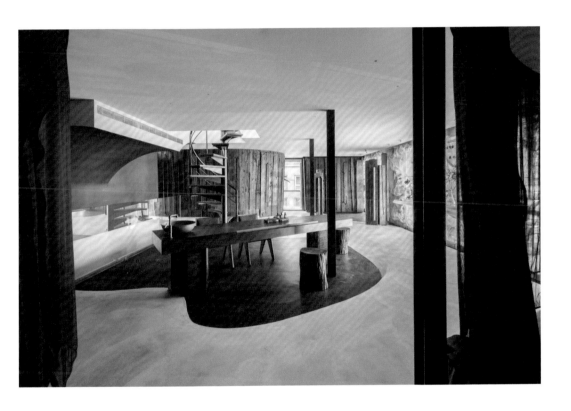

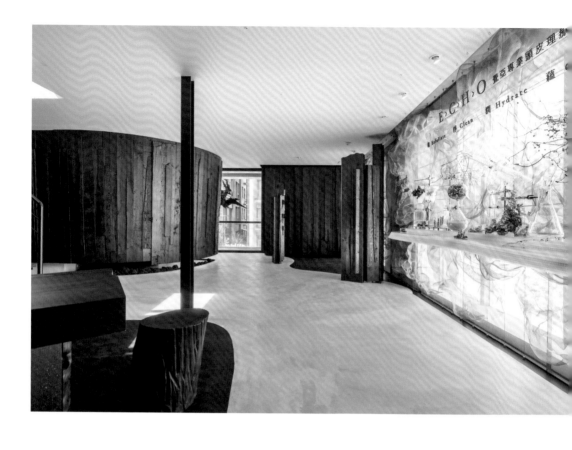

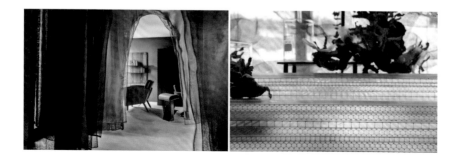

由關鍵字建立視覺主軸

於是我得到了關鍵素材：春天、炭黑、稻草、土壤、新生，它們構築出自然有序的循環，炭黑不是結束而是大地養護新生的起點，是象徵生命即將開展的色彩。有了基本色和循環新生概念，發展設計語言自然能環環相扣，我們要以觸感豐富、質地少加工的材質，統一覆上黑色來架構層次，賦予黑色純淨、安定、蓄勢待發和柔軟的意象。

大門把手以實木碳化塑造的 Logo 裝飾當引言，炭黑實木材的自然厚度構成立面質感，色彩單純了，空間自然降噪。穿過碳黑階梯隧道抵達二樓體驗空間，隔間與地坪分割線均為流暢曲度，維持有機、髮絲的流動輪廓印象。需作分隔的洗頭區則用黑紗層疊出不均勻的飄動和穿透感，對比炭木粗糙堅硬，形成不同質感的黑色光澤。

材料的實驗得自己捲袖子執行

二樓窗邊規劃說明品牌核心價值
的展區 「細胞牆」，概念來自
juliArt 強調洗護頭皮的順序
E>C>H>O，以此讓營養深入細胞
的動態，我認為可以用實驗室儀
器來表述步驟，同時以視覺上的
科學、儀式感，搭配乾燥花媒材
作為配角，強化產品自植物提煉
萃取精華的印象。

結構以鐵網彎折如雲霧的蓬鬆有
機，為做出不規則深淺進退面、
各種重疊浮現的濃淡黑色漸層，
我和同事們親自在現場彎折實驗
很多種版本，務求讓冷硬的材質
顯得輕盈、柔軟垂墜。透過這面
牆，翻轉人們對金屬剛直冷硬的
質地印象。有時材料的實驗表現
手法得自己捲袖子去執行，畢竟
牽涉到對應環境的直覺美感，邊
做邊調整才能完成「準確卻不過
於工整」的審美價值。

混合泥地的各種黑色

李智翔————此案有趣在於專注於黑色，透過各材質實驗、堆疊單色效果，有厚實有輕薄，即便透光鐵網細胞牆，也能前後層疊壓出黑色透光層次，像紗一樣，豐富單一色域的表現形式。比較可惜的是，沒有機會全以實木堆疊、產生自然厚薄變化，以及應用稻草麥稈這樣的素材，去延續一開始構想畫面的關鍵字。

• 36°34'29.1"N 中海寰宇藝術中心 濟南 , 2021
• 116°54'45.4"E

CHINA OVERSEAS
HUANYU ART CENTER JINAN

藝術裡的現實
造型裡的機能

建築只是拉大了雕塑的尺度

這是一個從外殼就構成藝術企圖的案子,這是一幅多重視角構成的畫,
亦是濟南泉城 72 泉外,構成第 73 號涓流的意象。

我們自建築階段就參與設計,決定量體邏輯就能創造所需空間尺度,
包括開窗多大、立面多高。我們試想整座空間像在玩雕塑,差別是雕刻
在塑物的外型,但我們從胚的內部捏塑體驗。從 「進入藝術品」 的概
念衍生成 「踏入一幅畫」 ,模擬入畫並非針對某幅畫、複製立體的翻
版,而是想像觀者變成畫的一部分,建築部件或構造是色彩立體化所
呈現的效果,例如水滴曲面的紅色天花板,彷彿顏料將滴落而直觀帶
來戲劇張力。

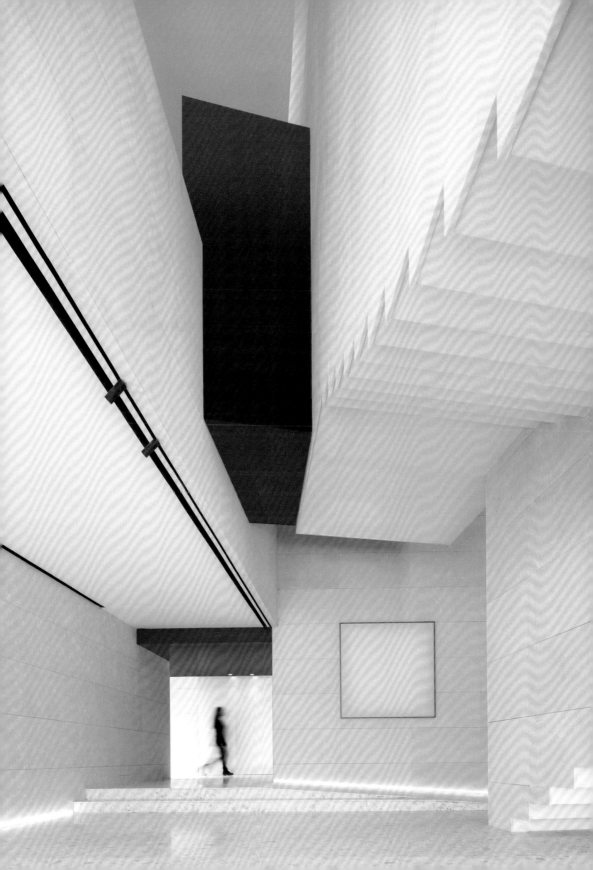

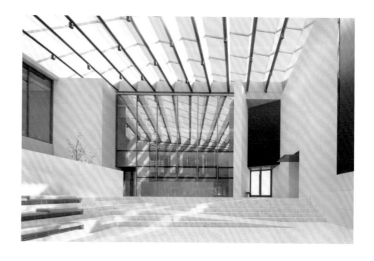

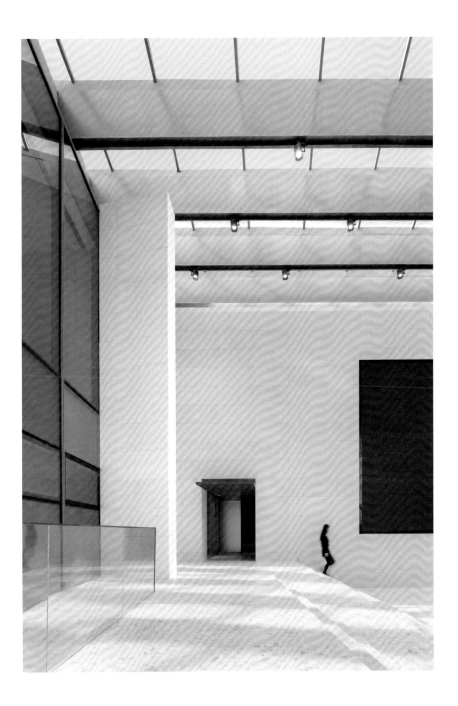

體驗相連而流動的圖像關係

透過建築尺度來撐出顏色量體感，有點像在創造色域藝術的沉浸效果，差別在於除了顏料還利用其他媒材，動線的壓縮與釋放能改變白色張力，建築開窗決定了戲劇性採光，影子成為游離色塊，路徑下沉或量體切削都能改變觀者在純色場域的感受。除此之外，我們也設計軟裝樣式來延伸細部線條、塊面量感，都是藉建築元素雕塑細節的實驗手法。

將結構想像成藝術媒材來表現概念，我想塑造的是各處望去均是沒有盲點的畫面，感受是流動、累積且因人而異的，而不是在某處拼組出模擬藝術的圖像，僅能帶來單一端景的印象。

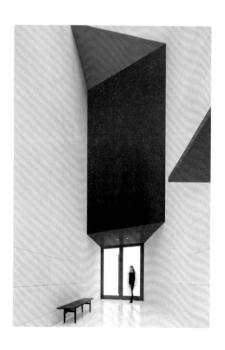

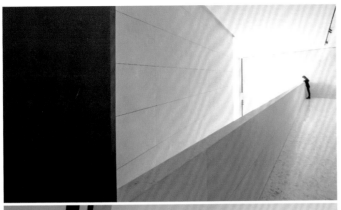

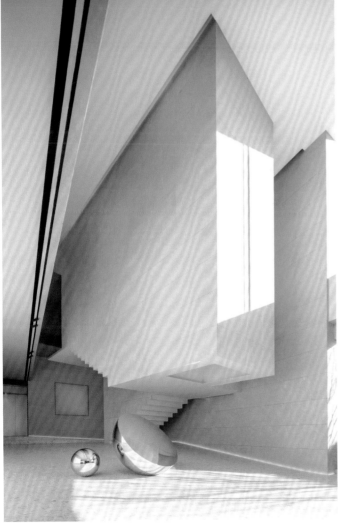

廣場，非要不可的藝術留白

我們也想透過這種詮釋藝術的動態形式，改變傳統售樓處固定營銷流程，跳脫單一向度參觀路徑、亟欲展列的銷售主題，或者一般百貨大樓商場迎賓大廳的固定形象。從入口下挖階梯及量體圈圍出多面向的廣場，可聚集生活、舉辦活動，有餘裕讓未來的社區共享並賦予意義的空間關係，創造的是一種對未來的想像。

廣場以 12 米高立面的開闊條件引入天光，不論從何處經過必會經過此區，不需要鋪張造型自然能成人群聚集之處。礙於基地前低後高的落差性，先於入口墊高階梯進入廣場，到了中心再刻意降沉，側邊另以斜坡融合踏階，這裡不只是一處留白，希望未來能以劇場、舞台的型態利用它。

但考慮到使用者得接連多次上下階梯才得以進入室內，我們便設計另一動線自廣場左側出發、繞到基地後方再回到右翼的 U 型路徑，期間利用拉寬踏階、斜坡及樓面高度變化，隱隱消弭基地高低差，減少使用者明顯感受的踏階數量，看似為了成就建築美感與體驗，實則巧妙解決了機能結構問題。

色彩構成的雕塑

林其緯————整個空間都在玩雕塑與色彩的關係，濃烈紅色被藏進結構縫隙、通道、廁所空間，它凸顯出結構層次、量體的局部性，讓人用抽象色塊或雕塑品看待純色的力道，好像你走在美術館內，抬頭，突然看見上方靜置一座藝術品。此外，我認為軟裝設計幫忙加分不少，因為許多大尺度的立面是留白的，若少了畫、帶觸感的藝術裝置、輪廓呼應主旨的家具，味道會變得平淡。

以雕塑概念檢驗室內建築

李智翔————這支鏤空樓梯是最困難的環節，配合基地形狀、考量通道與立面要保留的尺度它必須是斜的，但要斜多少角度很難拿捏、懸吊樓梯自身尺寸、結構該鎖在哪個部位？前後一共畫了近三十種方案，後來利用懸吊樓梯下順勢做出一道緩坡消化基地前後高低差，讓各個動線看去都維持尺度調性，沒有一處顯得壓迫、失去連續感的視覺死角。這種零死角的要求，也是遵從「以雕塑品看待室內空間」線索，顧及每個部位都裸露出來，每個裸露出來的部位都能被欣賞。

比起建構秩序，我更喜歡事物關係浮動散落的時刻，
沒有誰非得跟誰搭配，
一個問題也許有千百種解法。
在腦海裡一次次敲破理應如此的硬殼，
才能獲得「想都沒想過」的暢快。

異・逸

Flip
& Freedom

《刻 Ke》 旦翊・瑪〇鼠妮・基湯

翻轉，
改變觀看方式
就能改變意義

#WFlab #material #innovate
#transformation #imagination

1

2

英國藝術評論家 John Berger 在 《Ways of Seeing》 曾言：「我們從不單單注視一件東西，我們總是在審度物我之間的關係。」 我們觀看的不僅是物的本身，而是它與周圍的關係及產生的意義，意即當你改變觀看方式，也能改變對象的意義。

就像黑色在圖畫裡經常作為配角，甚至愈少愈好，以免掩蓋其它色彩的光芒，偏偏法國畫家 Pierre Soulages 要用黑色當主角，用黑色表現光的映現，以極度簡單形式完成極強張力，扭轉人們對黑色的偏見，擴展黑暗與光線的認知視野。而摘下米其林星星的名廚，不在於食材用得多高貴，而是改變人們對食材的 「普遍認知」，他創造你從未想過的吃法，點亮了味覺體驗。此類打破成見、創造全新視野的故事很容易擄獲我的心。

在設計經歷上我舉個例子，為隆有五金設計辦公室其中一面主牆時，我選了該產業裡藝術價值很低的便料──通常包在造型裡的扁鐵、角鐵、方管、三角型生鐵──整面牆拼出立體律動層次，並刻意放著氧化幾週後才上保護漆，讓不可控的深淺色澤成為藝術手法。那些向來是空間配角的材料並不稀有貴重，但透過設計賦予它們被欣賞外觀的全新角度。

另一處企業形象主牆以金屬的元件─L 型鋁料構成，每一個 L 型都以 5 度轉向變化，在垂直向性的理性陣列中，其實隱藏著一條隱性拋物曲線串在其中，也因為 L 型的轉向，使其垂直間距產了疏密的錯覺，必須細究或行經側面才會發現律動的端倪。我常埋藏這種不是第一眼震撼的設計，若第一眼將所有精彩交代清楚，沒人想一看再看了，我喜歡創造第二眼才發覺的細節，吸引觀者更深入一探究竟。

3

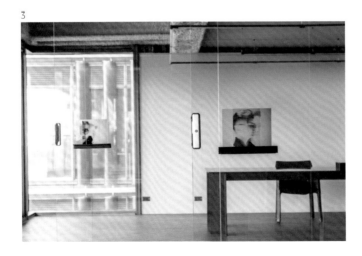

每根鋁料微轉 5 度，創造多看一眼才能察覺的律動趣味。1
規格化的便料，改變觀看角度、拼組邏輯，賦予新的藝術層次。2
假借攝影底片重曝手法，將合夥人肖像轉印在壓克力板上，突破物件熟悉用途，賦予時光一瞬情境。3

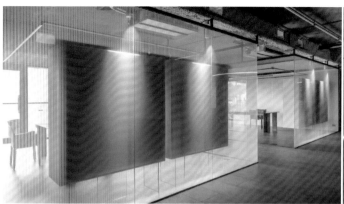

1

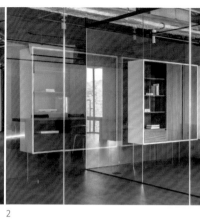

2

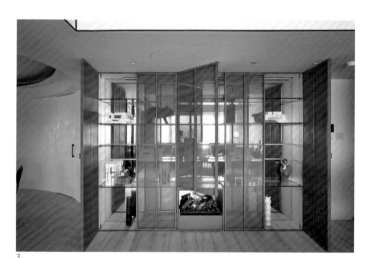

3

1 讓厚重收納櫃家具化，甚至像巨型畫框俐落、獨立。
2 總是貼壁站的櫃子，在《複像交易所》辦公室變成廊道上的畫作。
3 《重彩》將收納櫃變為延展景深的藝術裝置。

必須費盡力氣，才能看起來毫不費力

顛覆其實就是改變觀看方式，突破慣性。但我不認為 「慣性」 是非甩開不可的概念，從兩種層面來看：負向慣性在思考迴路裡，而正向慣性表現於專業技術，那是一種經年累月知識及現場處理能力。

比如畫過上百張圖面後，給我一張白紙也能畫出尺寸不離譜的平面立面，能迅速判斷家具比例關係，單從平面即能察覺立面銜接會有問題，熟知各類建築的空調、機電、消防設備法規，這些刻畫深刻的經驗迴路能及早判斷設計可行性、風險，避免後期執行面的矛盾。這種慣性培養的判斷力即是 「直覺」 ，珍貴而必須，亦是人們所言「你必須費盡力氣，才能看起來毫不費力。」

另一種慣性則藏在思考迴路、價值判斷中，它帶來的安於慣性就是限制靈感的框架，例如認為淺色比深色容易表現純淨感，認為玻璃比鐵件更顯通透輕盈。必須針對各種習以為常反問：「為什麼非得這樣？」正因習以為常的思考迴路無處不在，覺察慣性而生的判斷力才珍貴，必須時時推翻、撞擊才能找到新的火花。

例如住宅作品《重彩》客廳一面收納櫃，通常櫃子附門就是要藏雜物，但我刻意以沖孔材質做門板；櫃內背板又選鏡子替代木皮、配上玻璃層架，反而透過櫃子能看見對向窗景反射的光影畫面，原本單純置物關門的生活動作，多了觀看的重重層次。

又如 《時年》 次臥用的紅磚易顯粗獷、工業風，但我們特別去彰化窯廠訂製較薄且比例窄的紅磚，透過改變線條關係，就改變了材質直觀印象；而一般櫃體多會刻意順著樑收齊避免量體突出，但《複像交易所》我們刻意讓櫃子不靠牆，讓它們看似懸浮在空中的現代藝品。

脫離慣性，有探索才能產生線索

真正羈絆設計是尋找創意、思路的慣性，一旦心中建立公式便如開啟自動駕駛模式，以經驗值主導設計、無法脫離範疇產生新的觸擊點，漸漸的每個案子都有跡可循、跳脫不了風格框架。

我最怕作品被定型為某類風格、接連創造相似度高的作品，但怎麼避免設計僵化？首先，任何空間得回歸使用者，行為差異一定伸展出不同故事，而不是由設計者經驗法則來主導空間、制約行為。水相真正想塑造的是一種個性，不是指形式圖像上的一致性，而是內化成思考邏輯並讓獨特性出現在每個作品。

因此我常鼓勵同事不急著開發最新最炫的建材，也不必耽溺上一回設計成功的成果，最終我們得回歸本質：思路要靈活、不害怕推翻和質疑慣性。即便是便宜素材、務實的設計要求，也要挑戰僵化目光（尤其是自我內化的），在習以為常裡創造叛逆，你才能找到新穎和自由。

例如思考格局慣性，住宅開窗多半留給客廳房間，走廊放在最暗的中間通道，但我想嘗試沿著窗開帶狀長廊，從客廳一路通往臥室，讓「動線」享有美好採光窗景不遭切分。動線曲折有時也許比通暢有趣，樓梯除了連結樓面 A 到 B 點難道不能自帶詩意？《向羅斯柯致敬》的戶外樓梯，除了串接環境也形塑正立面構圖，搭配篩過陽光形成光影佈局；連接樓面一定得是階梯嗎？在《華潤 CBD 城市藝術展廳》打造旋轉緩坡，就讓行進過程不必謹慎顧慮腳步，放輕鬆感受不同高度、面向的建築光影。

這些都是我自問自答、推翻常理甚至推翻自己的過程。當然不是每次懷疑都能帶來更新穎非凡的手法，但總得先有探索才能產生線索。

1

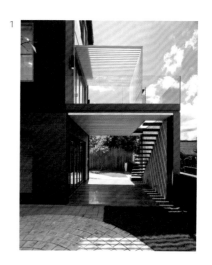

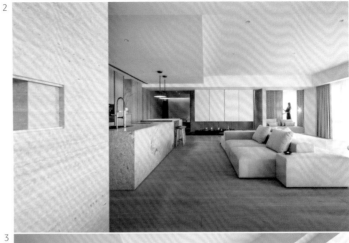

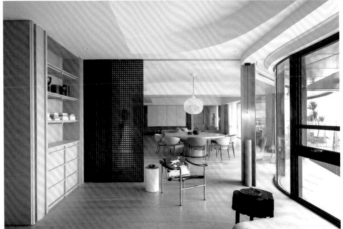

戶外增設樓梯，豐富人使用建築的行為模式。1
《簡畫》讓動線沿著窗走，而非以隔間切斷採光及空間關係。2
長軸線上以靈動的隔間形式，空間得以盡享自由的帶狀窗景。3

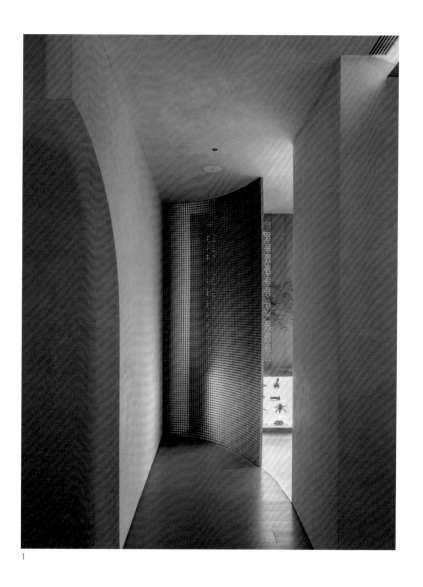

1

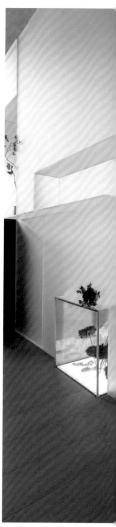

2

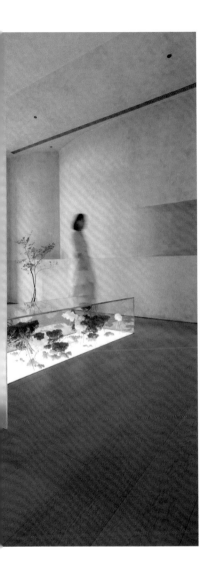

做設計應讓想法流動、浮動、隨機

有同事曾提到要先有概念才能發展設計細節，但這也是容易僵化思路的線性邏輯。我認為設計應是流動、浮動、隨機，甚至可以顛覆順序使設計段落散落，不像寫一本小說得先立好架構、角色功能再填補編寫細節，任何案子可以從多個觸發點啟動：先前未能落實的實驗、一個理想的窗景、一首詩、一個業主喜歡的顏色，接著才匯集線索嘗試連結，利用專業知識篩濾或隨機調整。

有時本是不成概念的靈感，補充調整過程反而強化成整個空間最具說服力的主軸，例如《水相事務所》最初從洞穴、中藥、藝術展覽三大概念開始，彼此乍看毫無關聯，但各自延伸表現手法後竟慢慢攀搭出具體畫面，假如一開始單從懷舊、中藥關鍵字著手，最後發展場景必定不如現在精彩。

因此我鼓勵不急著確立設計目的，最初要保持思考設計的隨機、浮動性，推翻自己昨天決定的設計概念對我來說稀鬆平常，也許合作的同事們偶爾會為此哀嚎，但否定的素材不代表從此無用啊！它能培養、能延伸其他枝節，有一天也許轉為另一個設計案的重要線索。

至於保持設計思路的浮動、容納各種隨機彈出的線索，需要倚靠的是聯想力，講白話一點就是天馬行空、胡思亂想、放任腦袋實驗各種荒誕組合，而我讓自己保持這種開放性的方式是雜食地汲取資訊。

《水相事務所》最初靈感之一來自洞穴的安穩氣氛。1
利用光源方向及花草如標本展示的藝術性，傳遞「時光凝結」概念。2

傳記到菜單，皆成靈感資料庫

有人認爲設計師平日一定博覽國內外設計相關書籍、大師作品或媒體評比吧？必須汗顏承認我沒有這習慣，因爲多數空間論述著重文字敘述，偏偏我是圖像思考人種，太長篇幅會讓我腦筋打結而難理解創作者精神，遑論情感共鳴。

相形之下我反而喜歡傳記書籍，從 Richard Rogers、商業名人如 Steve Jobs、Warren Buffett 甚至國外政治家傳記都是有血有肉的故事，我對此興趣勝過於哲學論辯；就連中西方脫口秀也充滿貼近生活的題材，主題和設計雖無直接關聯，但不同領域的 「人」 透過故事顯得立體鮮活，在他們的生平捕捉環境背景、性格，很大程度豐富我去揣摩生活與情緒的畫面。

於是看過的故事表演、旅途遇見的人、名廚做菜要領等，無關設計論述卻也能蒐集畫面，不帶企圖心地暢快吸收，這些素材經常在我遭遇設計或溝通瓶頸時現身幫忙，不得不說接觸資訊的雜食習慣，確實幫助我快速擴展靈感資料庫。

1

1 從樂高玩具延伸出書櫃家具化、模組化編排的靈活功能。
2 《福州萬科金域國際美學館》設計物件排列關係，讓福州舊日文物變身現代裝飾。

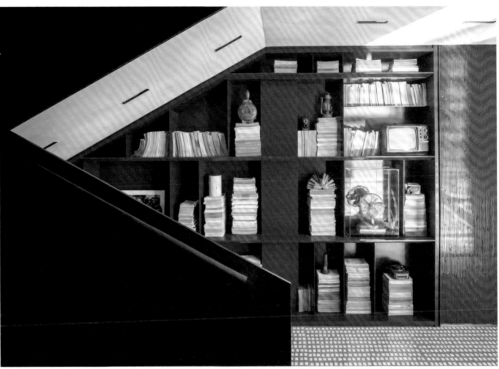

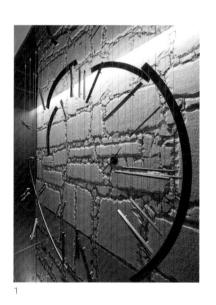

1

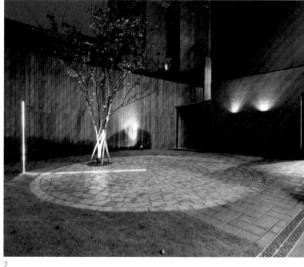

2

1 拆解、懸吊拼接文藝復興感的大鐘，正立面看來完整，但改變視角就看見彷彿一瞬炸開的時間。
2 靈感來自日晷的庭院裝置，實則夜晚才見光影意涵的照明設計。
3 書擋本是讓書不倒，卻故意設計部分傾斜、挑戰心理慣性。

聯想力訓練，用幽默翻轉物件造型

翻轉慣性和聯想力當然可以訓練，因為生活經驗隨時都能引發靈感，就像 Philippe Starck 設計加州 Mondrian Hotel 時故意放大花瓶尺度、改變了它在空間裡的意義；局部格放大門古典門片的線板花樣，變成房間內飾板的圖案。那不是在 Pinterest 或 Instagram 用關鍵字搜尋圖庫後，照樣拼組製造的大同小異場景，而是來自個人對生活點滴停下思索的創意，且多半藏著幽默。

可能水瓶座個性很天馬行空，我常忍不住將稀鬆平常轉換樣貌，但一開始多半只從物的造型鋪陳張力。例如 《自由平面》 樓頂那座傾倒牛奶罐造型的洗手台，當時覺得需要白色、線條簡潔的生活物件，早上倒牛奶時突然覺得手中紙罐輪廓很適合！書櫃上用來防止書籍東倒西歪的書擋，我故意做成傾斜假書，讓人每看一次就想伸手扶正；《向羅斯柯致敬》 院子裡有支日晷般立柱，結果那是盞立燈，夜裡才在地上映照細長光線的運作正與日晷顛倒。

設計 《鉅亨網台北總公司》 時，業主希望會議室牆上能創造一個視覺焦點，也許是個藝術裝置。當時一位主管隨口一句 「Time is money」 ，便讓我有了靈感，所以我拆解了文藝復興風格時鐘輪廓，懸掛出前後錯位的 12 片向度，從正立面看是一圈完整的圓，但當視角挪動看到的就像四散炸開的時間，Time is money，但時間永遠不可控，端看你如何看待時間。

不 「誤」 正業，創意開另一扇門

除了翻轉物的造型、意義，再更深入從思考角度
操作 「翻轉」 ──不像藥局的藥局，不像珠寶
店的珠寶店，不像 SPA 店的 SPA 店──當水相
陸續遇到產業第二代接班人時，業主都想在上一
代的成績中突破新局、建立產業多元視野。透過
設計無論是提升形象或拓展觸角都帶來不少契
機，例如《分子藥局》後來開始賣咖啡辦展覽，
《濾境》和《理想氣體實驗室》讓生產線上重要
零件，成為企業工作環境裡更帶品牌凝聚力的裝
飾。

《水相事務所》透過視覺元素，將 SPA 和中醫看
似古今、東西相抵兩種面貌，結合在藝術儀式的
場景內，替傳統藥學建構出欣賞價值，同時深化
SPA 療程的五感及體驗節奏，即使諮詢行為也能
構築一幅窗景；也讓療癒身心的現代產業延伸出
與漢方歷史、藝術展演相連的品味廣度。

沒有哪類物件非得象徵什麼意義，換句話說，設
計的力量在於總能改變物的慣性價值、審美標
準。讓看似遙遠的線索匯集在同個作品中，協調
出共存意義與和諧，同時豐富產業辨識自我價值
的觀點，到了這階段我更能享受 「翻轉」 的思
考、設計樂趣。

1 以花店、甜點店的自然甜美氛圍，顛覆珠寶店對精緻的定義。
2《水相事務所》一次翻轉了中醫和 SPA 兩種產業的功能與視覺印象。
3 從前努力藏的，現在刻意露出來變成裝飾，將商品視為色塊，以編排展示替代傳統收納要求。

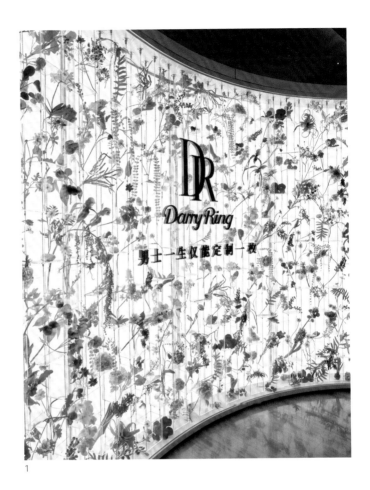

1

2 3

● 24°09'47.5"N
● 120°38'31.4"E

分子藥局 台中, 2016

MOLECURE PHARMACY
TAICHUNG

療癒，
從最小的單位開始

取材沒有什麼 「非得如此」 的公式

本案業主是藥局世家一位八〇後年輕人，身為家傳第三代的他希望顛覆藥局傳統業態：但凡想照顧自己、重視保健的人都可到藥局尋求方針。基於革新的動力，他替品牌取名 MOLECURE，字源重組 Molecule（分子）與 Cure（療癒），希望拆分碰撞概念後產生更多經營突破點。

我們回歸製藥原點──自然界萃取分子合成能療癒人體的藥品──發展出綠色實驗室 「Green in the lab」 空間定位，結合特質看似衝突的 「自然」 與 「科技」，期待分子撞擊產生全新化合物，也許那將是詮釋傳統產業的新語言。

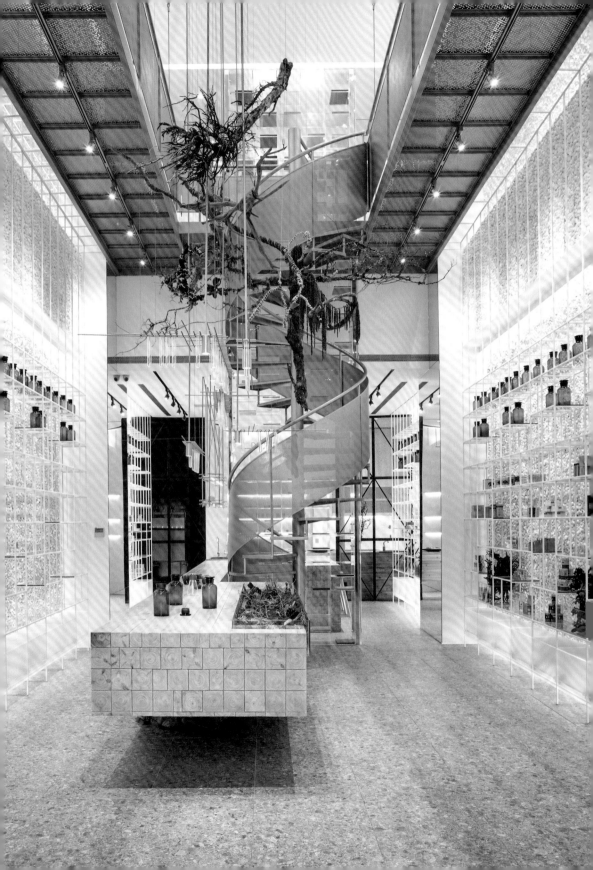

一張長桌 改變在藥局能做的事

由於分子聚合方式從三角到多
邊、球狀、錐體皆會帶來外觀形
狀截然不同的變化,我們擷取分
子兩大特性:鏈結性及聚合性,
發展出一系列展架的樣式設計,
包括黃銅迴旋梯也是來自 DNA
雙螺旋結構,雷射切割梯板隨機
排列的三角形沖孔,是分子結合
的形式,也象徵陽光從樹梢灑落
的斑駁光影。

在動線機能上,我們扭轉貨架排
排站的高坪效思維,捨棄傳統藥
局櫃檯服務的單向模式,包括調
劑藥品轉為開放性,讓一座實驗
室平台成為空間核心,藥劑師與
顧客透過中島平台互動,開放動
線使人走逛試用、藥師也能主動
上前建議,打破櫃檯制式切分關
係。後來店裡舉辦課程也能彈性
運用這張長桌,改變鄰里和藥局
互動頻率,後期甚至販賣咖啡、
舉行展覽或活動,改變空間形式
繼而迸發多種行為可能──沒想
過能在藥局做的事。

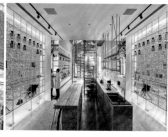

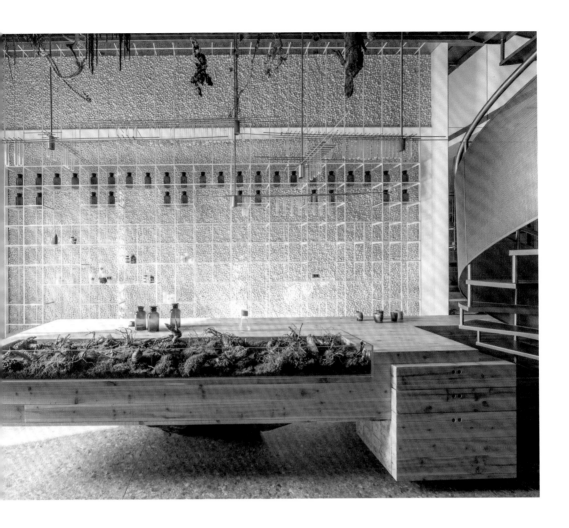

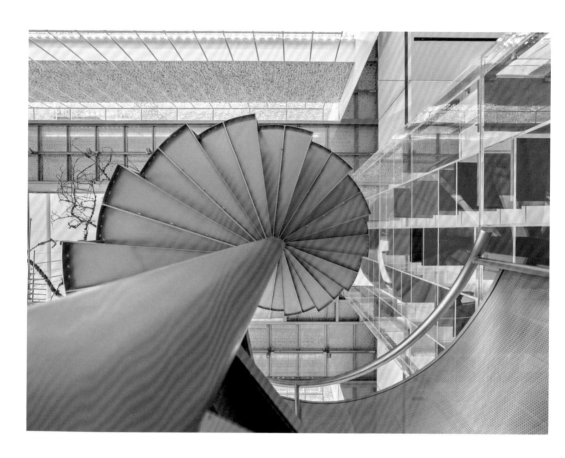

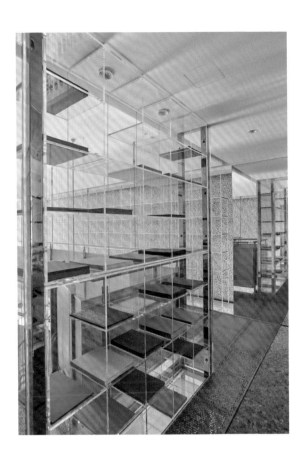

從前收起來的，現在全擺出來

藥局的本質就是供售藥品，貨品怎麼收納才不會破壞空間造型？我們把機能問題變成視覺目標——不隱藏，還要把它們當藝術品那樣擺，每種包裝就是一種色塊。店內幾乎都是開放展架甚至沿著挑高空間上二樓，當格式營造出個性，商品擺放其間自然浮現氣勢。貨架下排抽屜因烤漆質地太過人工、不符合自然調性而採霧面壓克力模糊物件細節，略為透出色塊輪廓反倒延續整體裝飾目的。

在自然概念上，萬物生長的恣意性最是隨機且強勁，故實驗中島以實木堆棧而成，保留百年枝幹原始皮層為平台底座；空間挑空處懸置綠植花藝並選枝條肆意生長的形態，顛覆傳統藥局沉寂氣味，也讓醫藥保健轉型成更正面的健康生活風格。

分子藥局為了實踐現代與自然結合的創意，各材質工班都面臨客製實驗挑戰，從鐵工、木工、油漆、燈具都在解決 「沒這樣做過」的創意與極限，但正因如此，不僅打破藥局既定印象，也打破許多材質結合模式和視覺慣性，讓鐵變得輕盈、讓原石看起來整齊、讓壓克力顯得華麗，「看起來應怎樣的變得不是那樣」成為我們挑戰、翻轉的趣味動力。

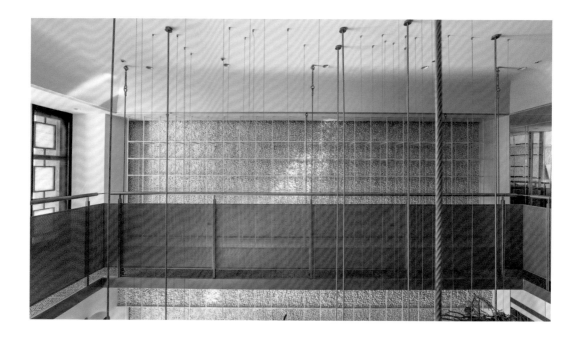

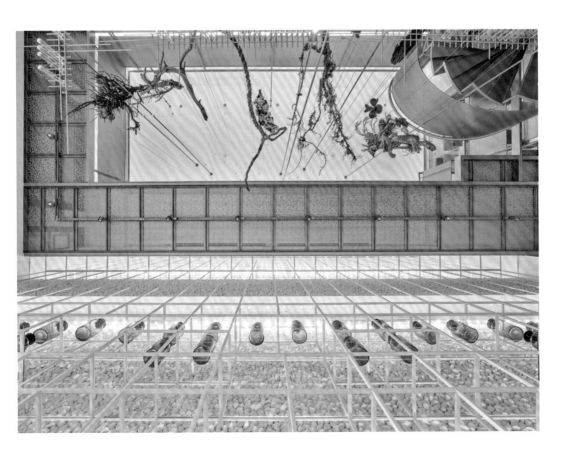

破除既定印象最難

郭瑞文————分子藥局空間調性
是結合現代與自然，鵝卵石的靈
感來自某次和 Nic 出差看見公共
建築使用鵝卵石，那拼貼、比例
之醜讓人皺眉。所以當他提議在
分子藥局背牆貼鵝卵石時，先前
的視覺經驗讓我蠻掙扎的：放在
室內空間沒問題嗎？原來破除心
中判斷美不美的既定印象才是最
難的。後來我們慎選全白、尺寸
適中的鵝卵石，讓師傅一顆顆手
工拼貼大小錯落，最終營造出效
果震撼的視覺主牆，算是此案令
我印象深刻的翻轉突破。

用反問來自我碰撞

李智翔————提案時用化學分子「碰撞」概念，我認為深化後更抽象的定義是「線索概念的碰撞」，例如空間線條有人工、我就需要加入自然元素來碰撞。有華麗的金色旋轉梯、透亮有序壓克力櫃表現新穎，就需要自然非雕琢的原木、鵝卵石；有筆直複製的線條，就要帶手繪感的線條來打破整齊。華麗不一定是各種昂貴稀有的堆積，自然也不是原封不動的擺放，兩種看似違和的線索組起來也許荒誕，卻也可能拓展全新的概念鏈結。

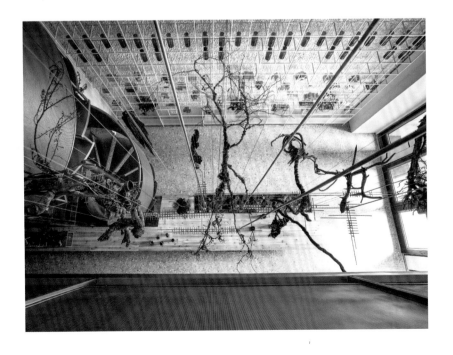

● 39°55'23.4"N
● 116°26'29.2E

水相事務所 北京 , 2019

AQUA HEALTHY CLINIC
BEIJING

當時光凝結，
我的緩慢成了唯一

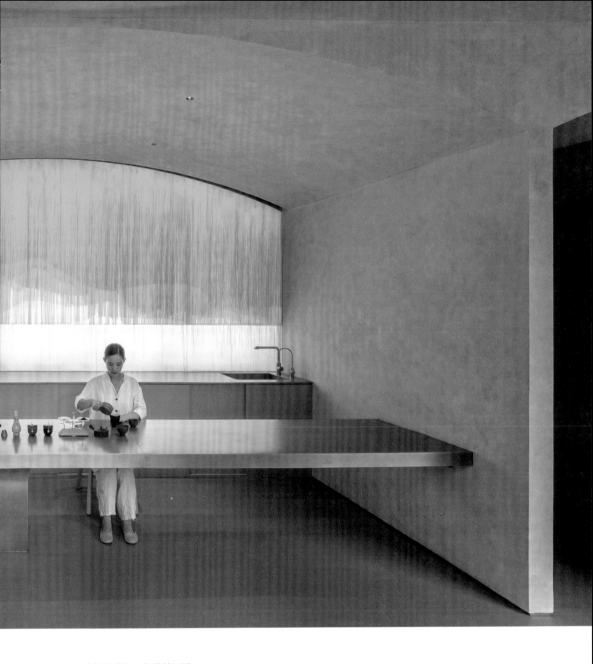

水相與水相，相見於江湖

此案爲「客從何處來」業主的另個店舖計畫，聽到店名叫「水相事務所」時，我愣了一下，業主笑說：「我是幾年前已想好註冊的名字，後來發現有間設計公司也叫水相，這不是緣份嗎？」

業主希望水相事務所是一間結合中醫把脈問診的 SPA 店，深化美容服務、增加五感體驗。爲了讓 SPA 店跳脫制式樣貌，起初我們訂了幾個關鍵字、天馬行空發散聯想：中醫＞藥櫃＞格狀陳列＞ Damien Hirst 的標本藝術；由於店舖座落在北京熱鬧的酒吧街，周邊臨近舊時胡同，地緣上新舊雜處如同北京這座城的縮影，因此「時光」成爲串連新舊的軸線。中醫＞舊時過去＞保存時間＞杉本博司＞長鏡頭曝光藝術；從 SPA 概念出發＞休息＞水或洞穴＞漂浮或隱蔽的舒適感，先讓概念蔓生，再圈選可發揮的造型或氣氛線索。

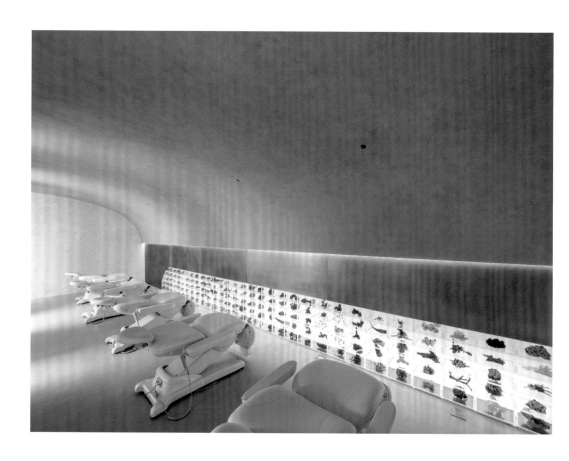

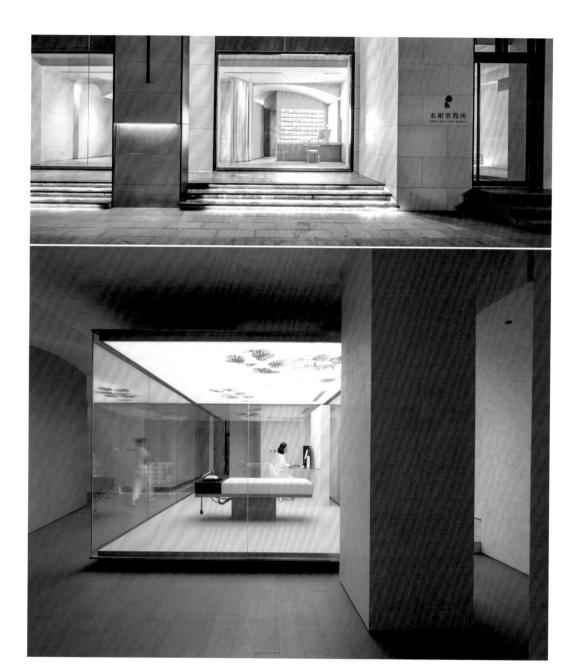

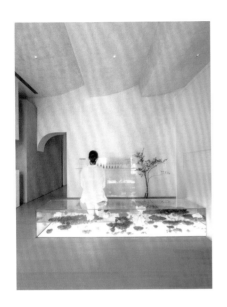

凝結的時光展，懸浮的礦植物切片

創意隱然有了雛形，規劃平面卻遇到難題：基地形狀是最難設計的正方形，怎麼劃分都會使區域四散、難有主從層次，最後發現若用美術館藝廊來界定這空間，將各區視為平等、互不從屬的展間，扣連展覽主題就能發展各自特色。

關於時間最切身的論述莫過於生與死，我們將標本視為時間的有形載體，決定以「凝結的時光展」策展，擷取自然狀態的物質──水、光、礦石、植物，在宛如藝廊的空間展示各種寧靜美麗的瞬間。包括店內家具、櫃體都當展品思考，藉隔間架構一組組獨立展廳。入口等候用的長凳，邀請花藝家李霽以苔蘚植物、藥材創造懸浮的微型島嶼，下方照映光源烘托的漂浮感、具象化了時間，等候即是一場藝術。

藥理世界取之於自然，藥材、花草乃至礦物都是提煉元素，我們以前衛的光源搭配壓克力材質，近百種中藥植物礦物標本，包括芍藥、當歸以少見的草本姿態整齊羅列，玻璃、藥鋪、胡同在真空中展示時空連結。傳統中藥櫃留其型但改其制，以格狀透明壓克力注入水蔥色液體，替代置放乾燥藥材的藥櫃，深淺不一的晶瑩色塊替換掉過往。

與其找舊物倒不如以新寓古

而方形格局中央幾無採光但路線必經的按摩區，我們則框出一座透明展示「盒」，把使用者視爲標本放大「凝結」氣氛；上方用 LED 燈搭配光膜營造均質光源，並在燈盒擺樹葉再吹風使其飛舞，塑造藝廊避世寧靜感。

表現時光新舊遞移有很多手法，最初也想過是否要找大宅院的老木門混搭玻璃創造新舊衝突？但此案建築本身並非古宅，我不想復刻舊物或刻意陳列古董來緬懷，反而希望用當代設計語彙轉注舊時代殘影。因此與其找舊物倒不如以新寓古，用現代素材轉注假借過往形制。就像古代鏡子是將銅磨亮，我認爲擺一面古鏡在空間裡是突兀的，但這個製作語彙可改變形式，例如水槽前方嵌銅板並磨亮一塊邊緣參差，將古意藏入細節。種種細節堆疊整體藝術感受，這不是藝廊，但人們得以戴上欣賞藝品的目光看空間造型；這不是典型中藥店，但我們讓傳統在暮然回首隱隱浮現。

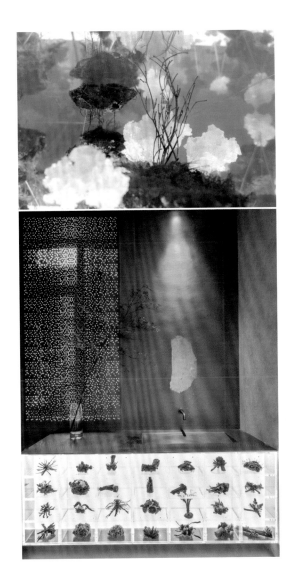

浮世繪的景深想像

郭瑞文————業主提過想邀日本茶藝家舉辦課程，我們便聯想到浮世繪山水，但 Nic 強調不能用具象大圖輸出，最好選簡單結構材。我們試著朝適合堆疊的材料去尋找，爲什麼是「堆疊」？因爲櫥窗邊深度不足，得利用背景造型創造景深錯覺。經過不斷試驗，最終採用四層透明壓克力棒前後交錯排列出疏密自然的線條。起初也因效果太暗、景深出不來而傷透腦筋，不斷嘗試素材和層疊數量，後來發現光源只從頂端照下不夠強烈，改用導光板使光均質由後透出，終於達到神祕深邃的平靜質感。

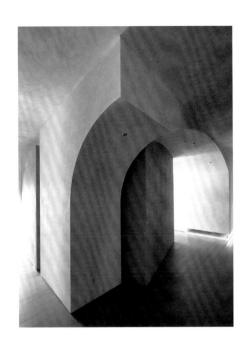

剖開洞穴，剖開古典美學

郭瑞文———店內穹頂結構靈感源自洞穴能提供的隱蔽、安適心情。處理立面時我試著讓拱門、洞窟狀天花板結構看似隨機地剖開，斷開習以為常的秩序性，藉由這種破壞古典、破壞整齊習慣的視覺效果，增加觀看趣味和實驗的自由。

李智翔———這乍看像斷垣殘壁，我記得當時第一個念頭是為什麼立面完成度只畫一半？但這種輪廓的趣味在於切掉習以為常的建築形體，那概念因為不合理而打破節奏秩序，相較於完整對稱的輪廓，格放般的結構切片更如被截斷的時光，反而創造驚喜。

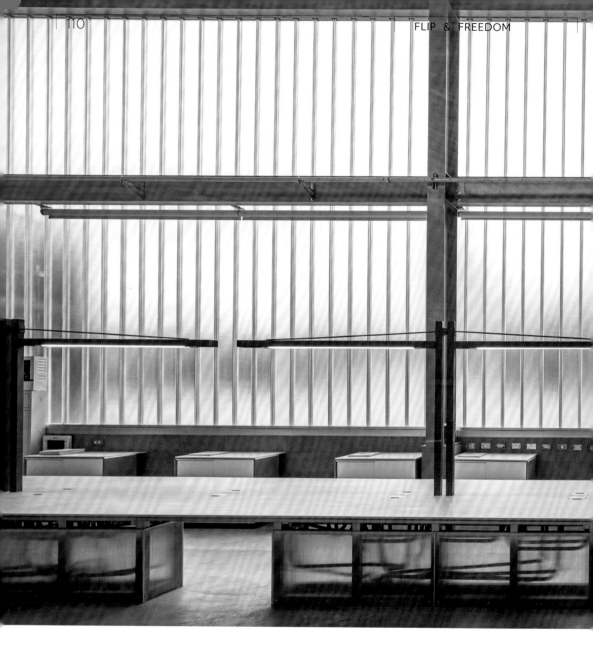

●23°31'11.9"N
●120°27'41.0"E

森泉企業總部 嘉義,2018

FOREST SPRING ENTERPRISE
HEADQUARTER CHIAYI

濾境，
層層滲透事物之形

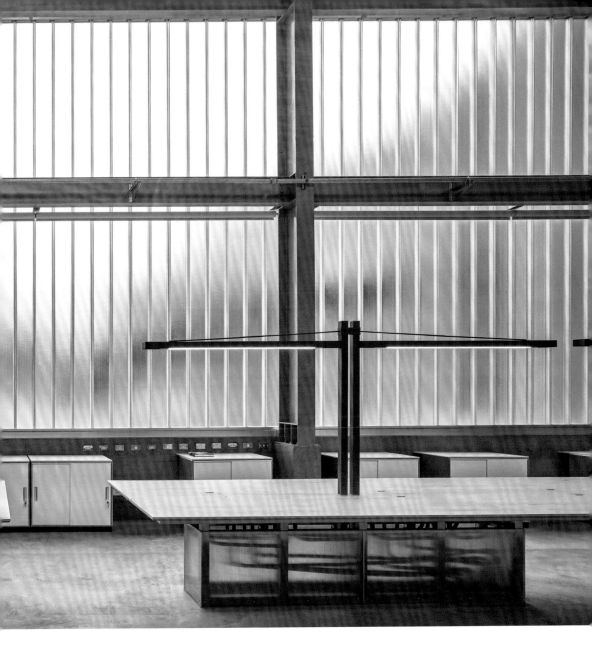

距離讓人用新的目光審視慣性

專營開飲機生產銷售的品牌於二代回歸管理後,進行翻修倉庫廠房改造爲新型態的工作空間,在勘查時我們發現既存空間有很多結構魅力,例如挑高尺度、欄杆、鋼構樑柱能直接了當陳述空間屬性,決定保留下來,將改造目標設定於改善採光、整合動線並提高使用舒適度。

「濾」 的概念來自業主公司淨水產品──濾水器濾心──水滲過層層濾膜變得純淨,液體流動與穿透濾篩發展出空間造型線索。半透不透往往能帶來特別的空間關係,部分穿過了、部分還在那頭,它營造一種曖昧卻彼此不打擾的距離,而距離總能讓人用新的目光審視慣性。

篩，是視線與動線思考主軸配合

辦公、會議需求必須的隔間，利用中空板、條紋玻璃等穿透感量感不同的介質混搭層層疊疊「濾網」，在垂直水平的動線穿透、層疊，濾掉視線但使光穿過，再以 U 型玻璃置換舊鐵皮外牆使廠房明亮、輕盈但多了隱蔽區域的分隔機能。

不只濾的動作，一開始我們看到廠房囤放濾心部件也想放入設計，設計師還想把空間做成一個巨大濾心，想說如果在廠房後端塞一個巨型有機形體，將工業零件轉化為建築輪廓應該很有看頭。但後來我們更傾向建構俐落空間層次，符合定調的「篩濾」透視度，於是那些零件被改來裝飾空間，煞有其事地排列器材、原料、濾膽在層架上，讓人帶著距離審美觀看原本產線上規格化的物件。

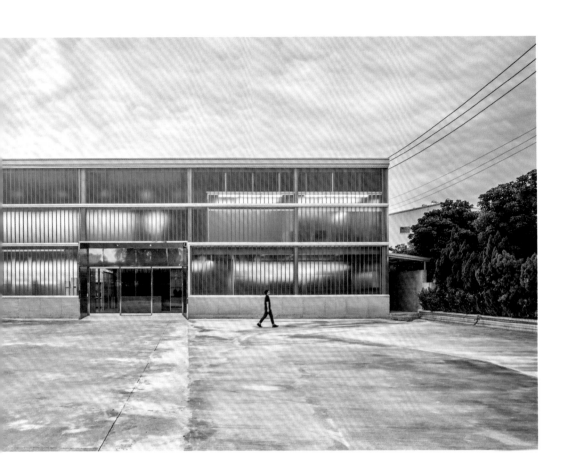

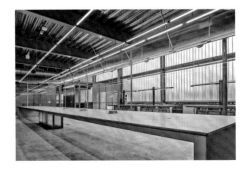

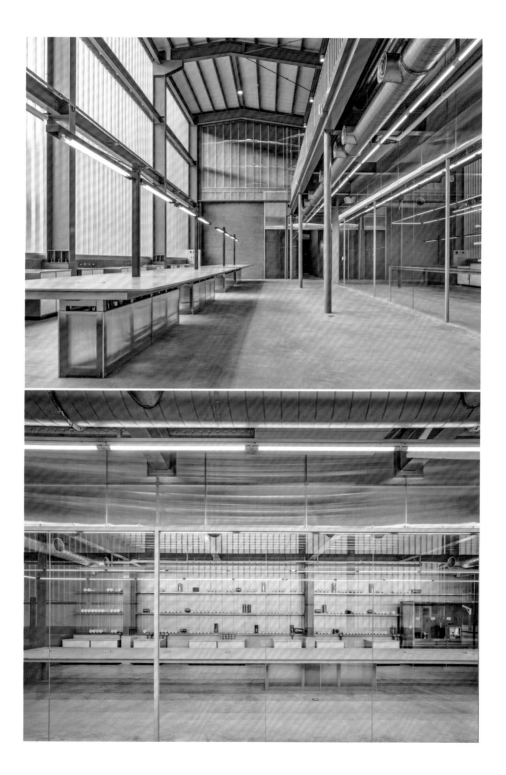

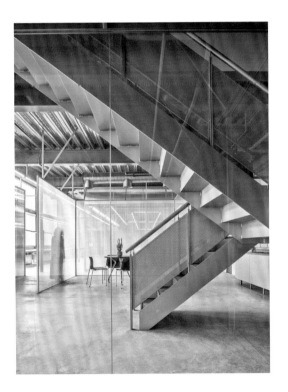

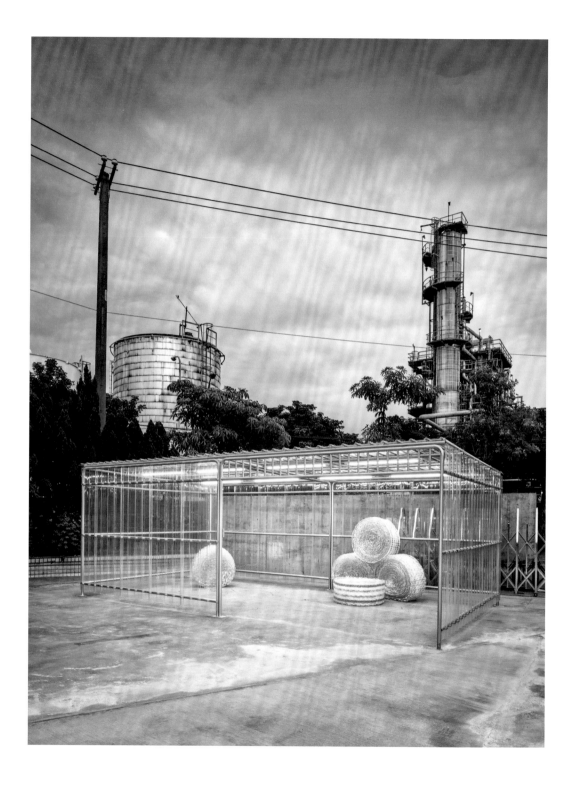

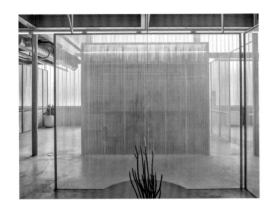

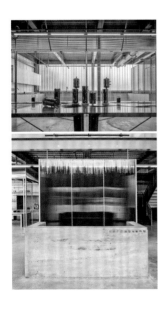

回收再生的地景藝術

設計廠房外部回收站時延續「滲透」思維，原本只是一間置放堆高機、棧板和回收包材的鐵皮屋，遠處是工業區廠房談不上美觀的天際線。既然外在環境不美、工廠所需機能皆不可替換，不如用「濾境」改變輪廓意義。

以簡單金屬棚架外覆透明瓦愣板，如薄膜的皮層改變雜亂物件的細節，適度加工扭曲、模糊即浮現藝術性，若將之視爲戶外裝置藝術，回收物和工具就扭轉成必要存在的藝術環節，連帶背後遠景（高聳的煙囪）都成了觀看「展品」必須囊括的對應關係，演繹回收再生的行爲藝術。

扭轉材質樣貌的手法又如接待櫃檯背後的屏風，濾水器濾心裡有個重要成分「活性碳」，我們在設計過程不停琢磨·哪裡可以把活性碳變成建材應用？塗佈它變成面材？後來挑選隔間材料時想到：也許能將之灌入透明中空板？最終在混凝土澆灌的接待櫃檯背後形成一道屏風，灌入活性碳呈現自然高低律動如水墨暈染，如此將平凡或熟悉素材轉用於意想不到之處，使人乍看產生陌生的美感，是貫穿此案的創意調性。

價值不絕對取決於價格

李智翔————辦公廠房旁有另一廠區需要裝修，但預算無法和主要場地一樣使用 U 型玻璃換皮層，我想到荷蘭鹿特丹的碼頭常見工廠外觀用彩度極高的色調，放眼望去是此起彼落的色塊，將此印象發揮在這座工廠外牆，建議去找已經成色的浪板（節省客製、油漆成本）再排列拼貼出有節奏的跳色外牆，效果還不錯。

郭瑞文————我認爲這是一種改變思維、節省預算的聰明效果，而且和主要場地相互對照，一虛一實、一輕一重，也形成特殊的視覺美感，這結果可能比兩間都統一採用 U 型玻璃還好。

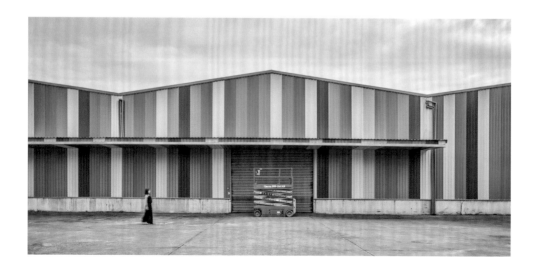

怕藏得不美，乾脆想怎麼露得好看

李智翔———— 思考辦公室隔間時，很早就決定找直接展露材質、不塗裝的材料，但要具備穿透感，後來發展出輕隔間鋼架搭配中空板，形塑線條交錯、影像模糊的過濾特效。於是處理長工作檯下方造型時，也用同樣概念框圍成桌腳，將走在內部雜亂的管線，篩濾成乾淨、同質調的線條組合，以此將不易掌控的施工變數轉為刻意操作的美感，也是一種（省錢的）設計策略。

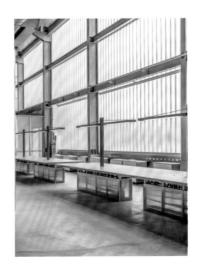

● 25°00'52.37"N
● 121°17'59.2E

京和科技 桃園, 2019

JING HE SCIENCE
TAOYUAN

理想氣體的
存在與遊走

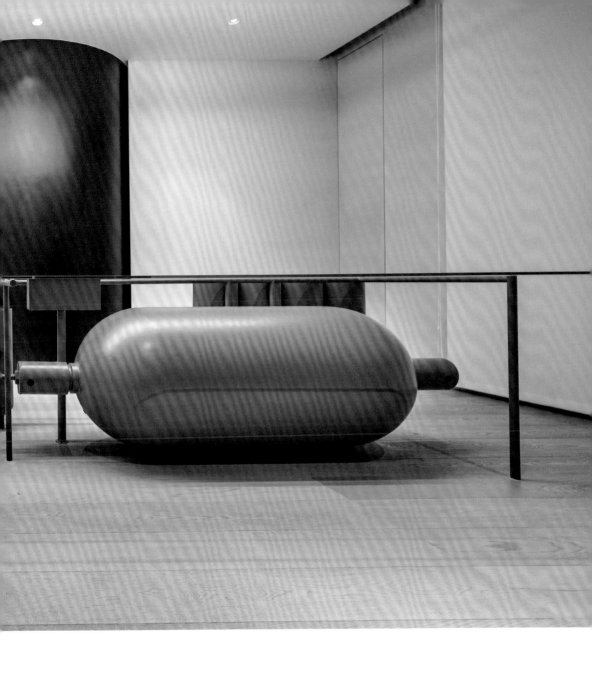

讓隱形物質變成看得見

經歷幾個翻轉即定印象的案子後，藥局不像藥局、工廠不像工廠，接著遇到這個產品性質特殊的設計案，當然要繼續實驗：辦公室如何不像辦公室？

此案是科技產業裡專售製程所需高科技氣體的公司，雖然我們只負責設計辦公室而不會遇到工廠設備器具，但先前 《濾境》 一案想將濾水器產品轉成空間元素的想法，到此案有了實踐機會！由於業主想跳脫傳統製造業的框架，我們從翻轉工業、工廠視覺定義著手，讓回收物變主角、讓隱形物質變成看得見。

工業容器轉爲空間線條

研究過程發現業主販售的氣體由外型統一、尺度略有不同的特殊鋼瓶儲放運送,質地和造型極爲工業、機能感十足,我突然有個想法:「能不能把計劃淘汰掉的鋼瓶改造成辦公桌腳?」將既有物件翻轉出新生命,強化品牌印象,同時打破 OA 家具規格化的平淡線條。我們花了不少時間和鐵工研究改裝氣瓶,包括怎麼切、怎麼焊接方管變成桌腳結構,甚至利用了巨型鋼瓶將之放倒搭配小鋼瓶、瓦斯桶組成會議室長桌腳架,形成如機械裝置風格的家具。

天花板直接裸露所有管線,如同工廠輸送氣體管路的矩陣版圖,並裸掛辦公室常見日光燈管,不僅方便日後替換,它們都令人迅速聯想到工廠和實驗室,卻在此組成新的秩序。

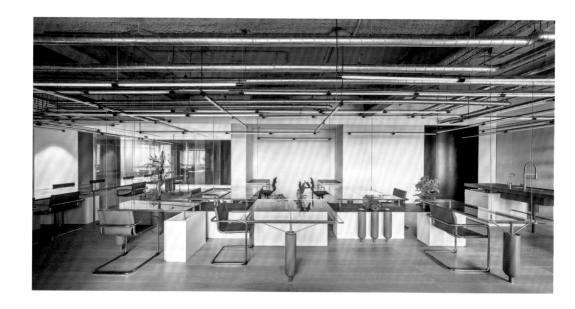

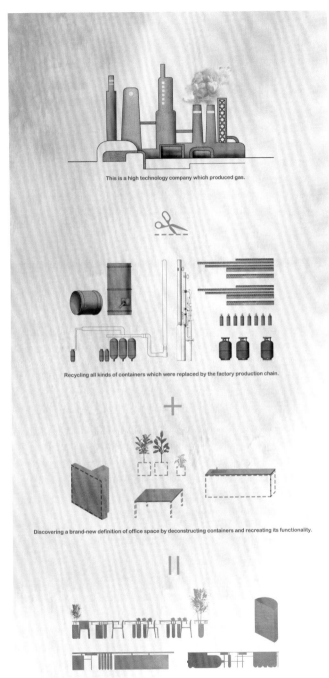

This is a high technology company which produced gas.

Recycling all kinds of containers which were replaced by the factory production chain.

Discovering a brand-new definition of office space by deconstructing containers and recreating its functionality.

The company is endued with a new image that is provided with brand identity.

島嶼座位上進行光合作用

不似傳統辦公室排排坐動線，設計對坐或垂直等多向度錯落的座位，其間穿插由鋼瓶鋼板架構的共用檯面，在無機質間如一座座珍稀島嶼。鮮綠植物彎曲的枝葉穿透鐵板與玻璃桌面，從宛如試管形狀的鋼瓶內長出。我們認爲一莖一葉是闡述物質形態轉變的微觀世界，行光合作用將其轉化爲氧氣散出，這般循環如同自然界物質固態、液態、氣態轉換游移的運動，以一株小小植栽爲媒介安靜深呼吸、換一口氣。

除了眞實綠植帶來的氣體轉換，我們也以顏色表現氣體在空間自由流動，想像氣體因溫度不同而轉換型態，表述不同溫度下氣體的存在方式，或染以顏色後飄忽流動。透過漸層色營造氣體蔓延之感，甚至變成牆上如色域藝術畫作的陳列，標示出氣體量感也統合辦公空間的視覺屬性——橘色就是理想氣體存在之處。

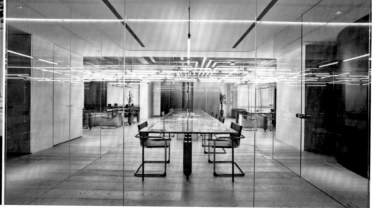

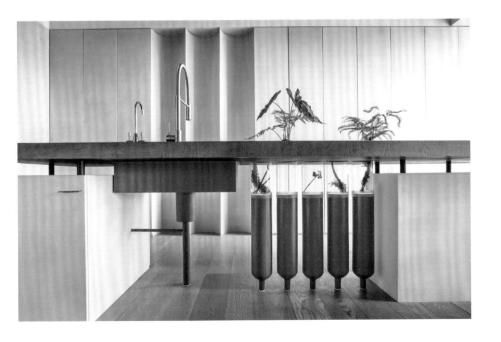

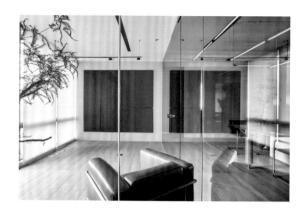

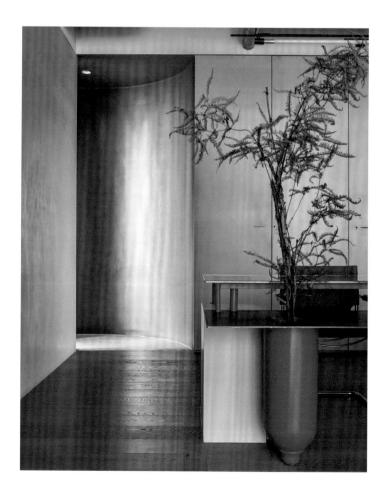

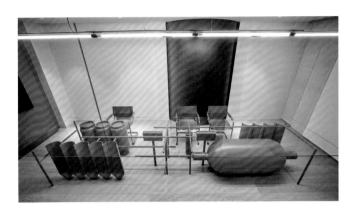

氣體的色相及重量

林其緯————立面大多維持無機質的灰階調性，凸顯橘和藍綠色地板的範圍，為什麼選這兩種顏色？一來橘色是企業產品鋼瓶本色，二來回到以顏色表現氣體的手法，由於氣體升溫會膨脹上升、低溫使之下沉甚至還原成固態的特性，用暖橘表現輕盈、流動的氣體形態，冷色調的綠藍象徵氣體沉落地面，安定不逸散，透過物質屬性建立反映空間元素的線索。

廓 · 闊

Shape
Spacious

&

令人感到自在的設計，
我想應該是
意念突破框架擁有無限可能，
然而不嚴肅不喧嘩，
本質上仍保持簡潔純淨。

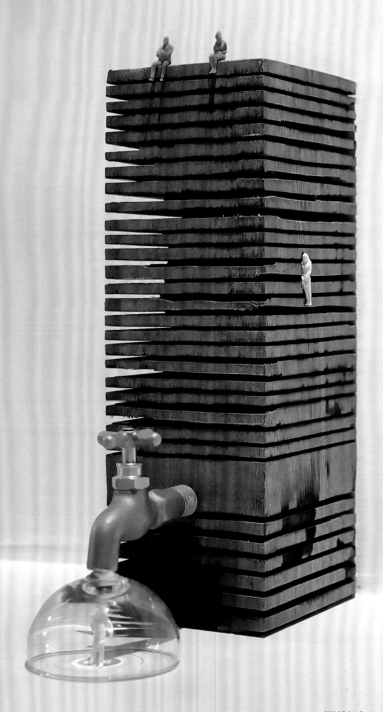

《設計如水 Water From》 λ H . λ ⊥

解放，
自由編寫空間的
維度

#WFspace #cityplanning #timelessspace
#spatialthinking

1

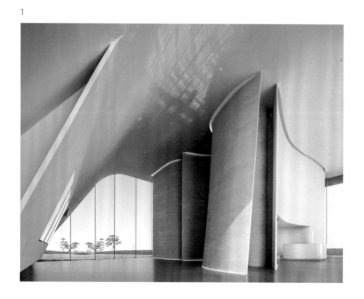

曾被問過：「覺得有經驗和沒經驗的設計師，最大差異在哪？」我認為最明顯差距是思考平面和立面的方式。早期因工作經驗生活養分不足，進入一個案子習慣先解決機能，搞定平面才向上處理立面，填色般選定材質色彩完成畫面。但那是一種線性思考程序，久了發現如此易使立面銜接相互矛盾。

例如需要開闊感卻因設備得壓低天花板，想維持明亮的角落卻無法在合適位置開窗。簡單來說，兩者分開思考經常顧此失彼，規劃格局時無法預想空間節奏、整體韻味，或來回修正耗損了時間。

立面繪圖的重要不單指操作 3D，而是二維轉三維的思考訓練，感受平面圖中的牆立起時比例合宜嗎？深度寬度有充裕延展性？視覺景深足夠嗎？最好畫平面時腦海已浮現立體環境彼此檢討，多工運轉的空間思路需大量練習來擴充經驗值，提高設計師對圖面、整體效果的判斷力。

過去旅行曾看過芬蘭建築大師 Alvar Aalto 作品展，其中不少 section model 讓我深感興趣，原來建構模型端看設計者琢磨於何處，例如有時以局部剖立面來放大檢視高度、光影與空間的關係，製作將想法反覆驗證的工具，比做一個漂亮完整的模型重要。

相信在沒有電腦 3D 軟體的年代，study model 是培養立體思維的重要訓練，早年剛入行甚至聽前輩說過，熟練立體思維到後來，畫平面腦袋就自動跑立體架構，平面和立面幾乎同時完成才是真正厲害的角色。

2

在《華潤青島雲上觀海展示中心》中，當室內建築跳脫傳統隔間思維，必須平面與立體思維同步。1
以立體思維看待空間效果，建築某部分接近雕塑的本質。2

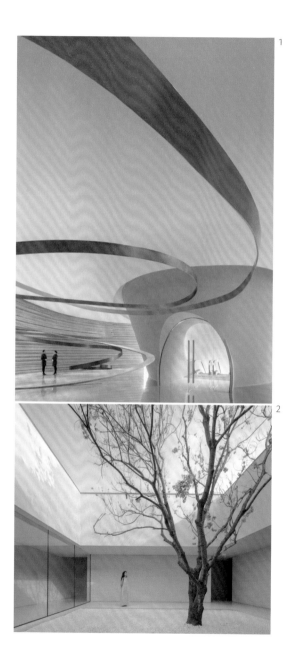

3

從平面線索訓練預想一座空間

另種思考訓練是多看他人作品,挑戰自己先看圖、不看場景照和文字論述,能推敲幾分設計意圖?能想像實景氣氛嗎?最後比對照片佐證猜中幾分。有時結果與想像不謀而合、有時天南地北,這過程彷彿腦海中與其他設計師相互辯證一輪,藉此映證自己慣性思考的盲點。

從前在紐約唸書時,教授會要求畫平面同時製作 section model 來討論,幫助學生模擬進入空間,而非單一平面、片段地思考效果。如今有了更易操作的 3D 軟體輔助,發展平面同時能檢討立面尺度、景深效果、空間比例氛圍等,提高設計師對圖面和整體感的判斷力。

不過我認為先不論大腦預想效果的天份、或操作 3D 軟體的能力,手繪習慣仍是重要且不可荒廢的,手能記載大腦思緒的流暢與即時性,絕對優於透過科技界面。很多教授也鼓勵年輕設計師在思考概念、捕捉靈感之初,不要急著上電腦操作,避免中斷想像力的擴展。

《萬萊逸宸接待中心》無限制的線條藉由牆板、天花無縫的曲面串連隨機能劃分的區塊。1
《華潤石梅灣九里會所》各軸線段落敘述因自然而豐富的島嶼,也傳達建築分配空間、建構生活的角色。2
「日夢長廊」利用半封閉中庭與長廊結構,塑造壓縮/釋放、建築/自然交錯的對比節奏。3

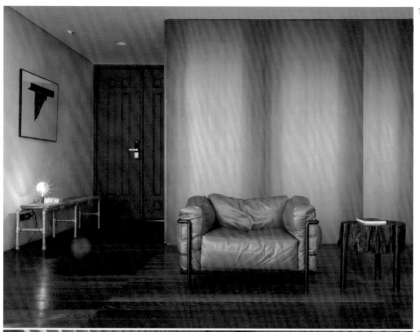

1

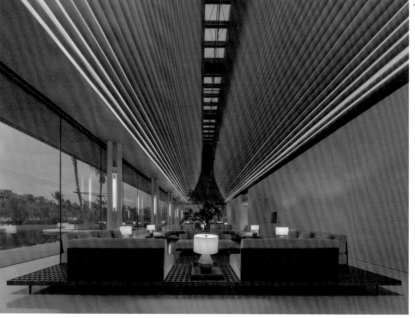

2

設計的彈性，彈性地設計

除了全面檢視結構帶來的氣氛效果，材料與家具的定位也需平面立面並時思考，例如材質該表現一氣呵成的延續性、或在重要切面停頓轉折，要多要減、要移要掩，藉多重視角交互預視才能確保協調性。

家具則是輪廓更複雜的形體，若不善用它們圍塑區域性，整體望去便顯得畫面鬆散、沒有節奏起伏。操作好家具或藝術裝飾才能強化空間份量，甚至延續立面的比例關係、延續設計想強調的主題。

另一思考設計的解放：當設計隨能力更隨心所欲時，不代表有多少條件就塞滿多少設計。尤其處理住宅，當業主開出一百個要求，我們應協助釐清統整，而非一一塞入空間。例如 《時年》 業主原想於客廳再訂一張直徑 150 公分圓桌，但我們評估無論下午茶、待客，有開放式廚房及長餐桌已能滿足，不妨改為 90 公分方桌放窗邊，天氣好方便搬到露台花園用餐。結果四年實際生活後才知滋味，如今業主將這張桌子挪到她最喜愛的書房窗邊，是大家當初都沒想到的位置。

設計師永遠無法替代業主住進空間模擬需求，設計應創造的，是業主未來生活型態變化時，能夠自行判斷、改變的彈性及自由。

3

家具輪廓、份量也是圍圍空間氣氛的要素。1
開放性的場域，藉由家具的多向度的節奏安排，延伸其度假氣息。2
合適的家具或藝術品，能延續設計主題和空間節奏。3

先建構主軸,再安排線索

一旦熟悉同步思索二維、三維空間關係的模式後,我首先感覺打開了設計的自由度,處理大尺度空間能全面評估、即時調整,思考模式也一改從前線性順序變成:先建構整體空間的主軸,其餘線索可依附主軸多方發展下去。

實踐這項能力最好的機會,是水相開始接到不同城市售樓中心設計案。有別於單層住宅受限環境條件,腹地相對廣大的開發案、售樓中心發揮尺度很大,複層空間關係甚至涉及建築規劃,需要立體思維並進以推演平面配置。

例如水平垂直面如何壓縮釋放以影響延續、停頓的節奏,材質結構如何鋪成情緒,串連一切後、人行走其中的連續感為何?透過科技同步驗證二維和三維,我可以更專注處理、維持水相的本質訴求:純淨而不喧嘩,不用華而不實堆砌氛圍,也不刻意著墨工整,控制設計在恰如其分的程度完成畫面和諧。

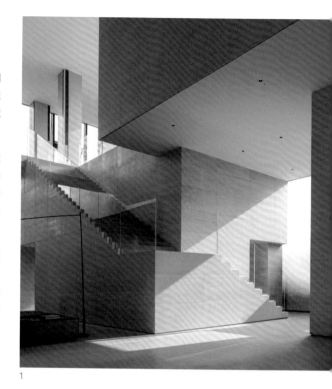

1

1　疊架屋宇、向上構築巷弄的概念,成為「垂直里份」室內建築主軸。
2　串連空間,得思考動線視覺是否能不停延長。
3　無需華麗材質或喧鬧拼貼,創造建築尺度後,我們能專注於水相的本質。

2 3

設計師得像電影導演般綜觀環節

當設計尺度從住宅案拓展到涵蓋建築層面的售樓中心，其實壓力很大，不僅要解決機能、營造氣勢，還要模擬觀者在空間裡的動線，包括行進與坐姿不同高度所見的量體角度，以及自然光不同時序帶來的效果，甚至開窗能營造直射、漫射光源的明暗差異，搭配建材完成的環境價值感等，這些價值感單從片面的平面、立面圖是很難掌控的。

而合作對象也從業主涵蓋到專業項目背後的執行團隊，建築、營造、甚至燈光都由各公司分工，專門負責佈置的軟裝公司還得懂做藝術，才能顧及場景需要的氣質。而我們身為設計公司角色類似電影導演，要統合各方意見和施工條件，解決和顧慮的層面也更複雜。

但也因案子規模大、分工細，各單位都有豐富執行資源和經驗知識，舉照明設計為例，還加入專做酒店燈光設計的團隊執行，以期營造情緒節奏。早期我們設計售樓中心時還不太能掌握建築尺度的照明與氛圍，於是出現整排投射燈，或是好幾顆投射燈再加燈帶的設計，空間是夠亮了，卻沒有經營出吊人胃口的光線氣氛。

直到《華潤 CBD 城市藝術展廳》遇見燈光團隊，我們嘗試隨空間關係來斟酌光的位置、強弱，讓過道有微光和幽暗來烘托情緒，在牆與牆之間流洩自然光，或者利用由弱到強的照明層次深化印象，在專業互動中學到思考燈光的多元觀點。

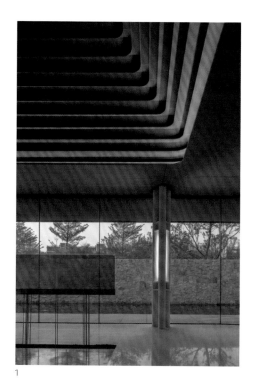

1

1 天光明暗能順勢區分行為氣氛，人造光源錯開活動高度，多以桌燈、藏於圓柱間或高懸於屋頂，使其安定。
2 光線有明有暗、有強有弱，才能在純淨立面間創造記憶點。

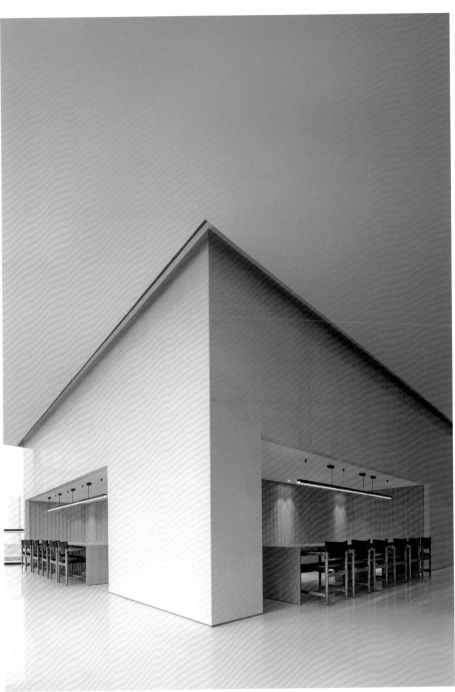

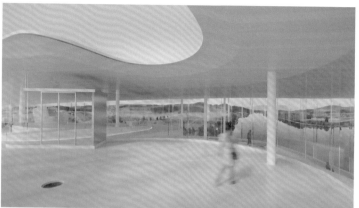

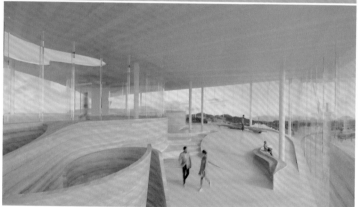

1 在售樓開發案裡，設計的角色可能已涵蓋建築、景觀等層面。
2 三亞海棠灣都市開發案中心的紙上建築。

設計者所能想的，可能一座城市那麼大

開始設計各城市售樓中心後，我改用更宏觀的視野看待室內設計的定位。過去經驗的建築、室內設計、景觀設計三方獨立，室內設計師在建築與景觀抵定後才進場，能影響的層面很淺。

但我們規劃售樓中心常於建築階段執行統合，讓我們用室內格局、看出去想要的風景，去改變建築、調解景觀，室內所想不再只是大型開發案的配角，甚至可以因為住宅室內預定的風格，決定戶外環境要植滿林木、遼闊草皮還是需要河湖水景，徹底顛覆我所熟知室內設計師可著眼的層級。

最近在三亞執行一處河岸都市開發案中心，它代表一個區域的資訊中心及象徵建築物，原先甲方構想以氣派兩三層樓眺望地區，但站在中介立場我們認為應削弱人工物質介入地景的比例，建議建築師壓低建築輪廓，讓牆體、玻璃帷幕甚至屋頂半植於地表緩坡間，無論遠觀、鳥瞰所見建築能融入環境。室內一樓沉浸於自然景觀，展示樓層則順著室內斜坡緩降至地下室，希望人工與自然的邊界淡化至不著痕跡，創造在環境中更自由的生活樣態。

從生活角度統合建築與景觀，室內設計師已能替未來使用者預留融入自然的位置，讓室內看去更具層次、有起伏的起居滋味。

創造不被時間推翻的空間

住宅要處理的多是一位業主的需求，它能具體清晰、專注於細節；但開發案相當於打造一座城市，即便售樓中心都不是即蓋即拆的速食設計，它們的使用時程可能五年十年之久，很多作品甚至結案後會移轉爲社區永久使用。

例如　《華潤北京幸福里》　未來要當幼兒園，《萬科金域國際美學館》　將成爲社區圖書館，《中南九錦台售樓處》　會是當地社區活動中心，《華潤武漢啤酒博物館》從舊址化身爲雪花啤酒博物館，而　《遠洋長江樽國際無界藝術館》　在營銷期間同時辦過時裝秀、黑膠唱片展等藝文活動。

雖然公共場域有很大空間讓設計發揮創意，但因使用時程長、用途多元，設計必須考量美感和生活價值觀五年十年後會不會落伍？實用面會被推翻嗎？顧及層面複雜，而多數售樓中心設計週期僅有三個多月、最長六個月，實屬高強度設計任務，需要更宏大的思考邏輯才能統合，不容易。但我在這些案子裡構思人們能體驗的可能性，也獲得更開闊的發揮彈性。

期許無論恢宏售樓中心或一處擁有綠景的小小住宅，我們皆能打造美感價值能自時間限制解放出來的空間。

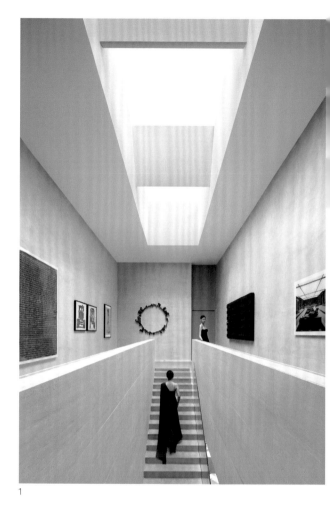

1

1　許多售樓中心的設計，需預想未來數年甚至永久使用時，空間的角色定位。
2　《華潤武漢啤酒博物館》承裝著啤酒廠跨世紀的年歲、經驗與知識。
3　以設計延續意涵，拆解啤酒製程的儀器和器皿，化為能獨立欣賞的藝術元件。

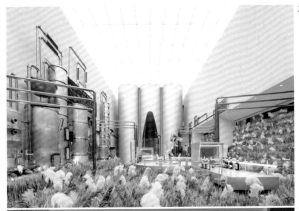

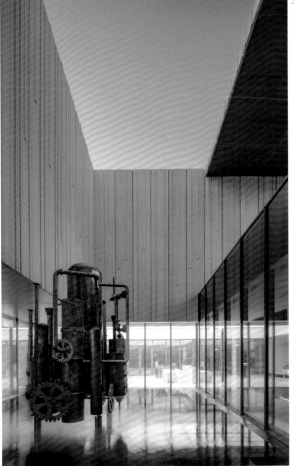

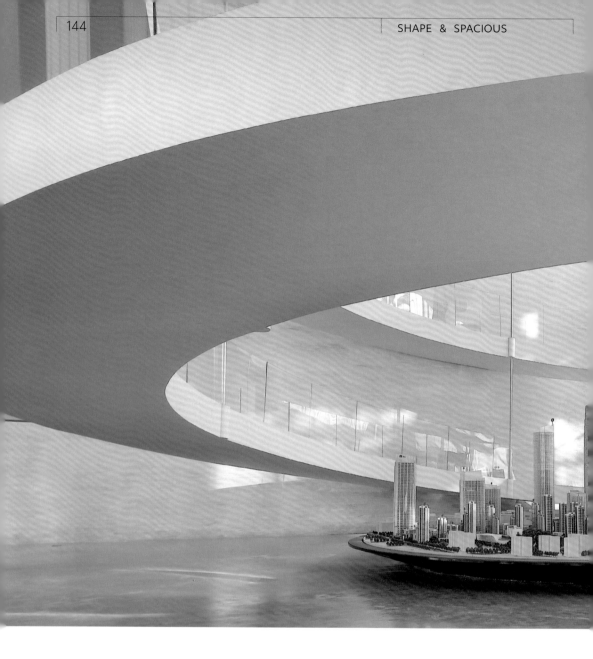

● 36°39'59.3"N
● 117°04'35.2"E

華潤 CBD 城市藝術展廳　濟南 , 2018

CR LAND LANDMARK
MARKETING CENTER JINAN

感性需要的
徐徐迂迴

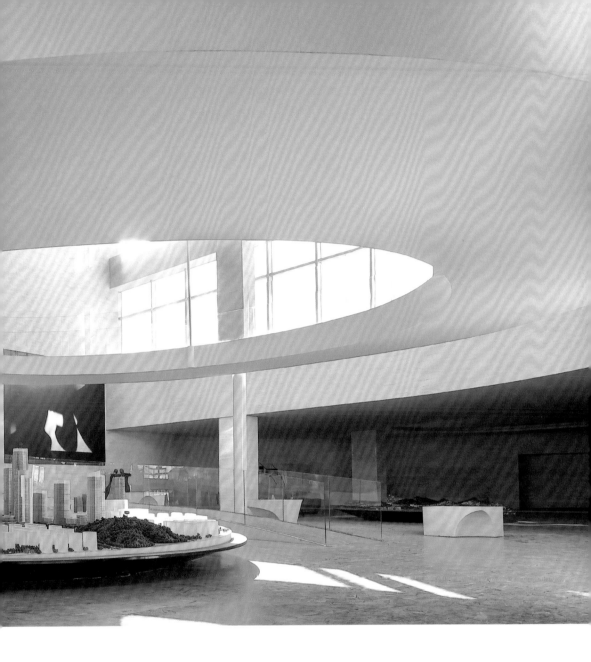

參觀,如逛博物館般不疾不徐

此案不僅是水相初期設計售樓中心,也是首度處理尺度如此大的室內建築。當時多數售樓中心調性極華麗,用豐富材質搭配氣派樓梯的手法,琳瑯滿目地強調設計。我很想打破這種模式,建構多一些停頓點使人駐足欣賞建築,而非急促地塞滿資訊。

這種感受空間的情懷讓我想起在紐約參觀古根漢美術館的經驗,Frank Lloyd Wright 替它設計那道沿著建築而上的坡道令人難忘,不費力地盤旋爬升過程,可以不疾不徐觀察、享受建築力道,正是我希望藉此案傳遞的體驗。

從不同角度、高度觀看建築

入口貫穿三層樓面的旋轉斜坡，
改變了「連結樓面得用階梯」、
「從 A 到 B 點要愈方便愈好」的
思維，我們將行走變成體驗這座
建築的主軸，設計是為了幫助觀
者打開感受空間的注意力，藉由
空間造型融合物質和精神兩個世
界。

從營銷層面上，沙盤置於迴旋斜
坡中心使參觀者能 360 度環繞欣
賞，同時感受光影與空間這個觀
點來說服業主。而在結構面的
討論，起初執行單位認為挑空坡
道下必須以多根立柱支撐，但如
此將破壞室內的純淨，後來加入
結構技師討論，最終利用側面結
構撐起包覆，輔助天花板懸掛特
定支點，如此終於推動打開樓板
的想法。

這道總長 50 米的斜坡提供觀者
從不同角度、高度觀看建築，有
機線條也開啟一個漣漪，周圍立
面自然隨之擴散成弧線有機曲
面，延續流暢無斷面的邏輯，館
內牆體和動線都由看似不經意彎
曲、卻簡約俐落的線條及曲面構
築，彷彿泉窟內的暗湧和洞穴串
聯一體，恰巧呼應泉城以水育景
的城市脈絡。

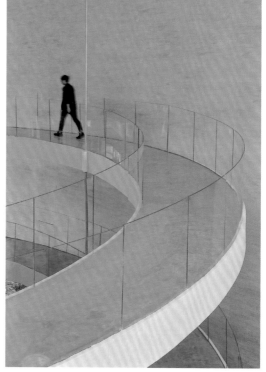

一座無設計死角的巨型雕塑

由於造型和平面配置並非一個個
獨立操作房間的思維,當大略分
配空間區塊後,便直接用 3D 模
擬架構,掌握每個角度、每段坡
道高度的空間感,確保沒有任何
設計死角。爲了延續室內建築曲
面流暢,避免太多開口造成斷
裂,我們不直接在牆面開門,而
以弧牆兩端拉出前後錯位,形成
切在側邊的入口。我感覺像在捏
塑一座巨大雕塑,讓空間造型與
動線充滿手感地如水流動。

因爲刻意錯疊立面形成幾個曲折
走道,路徑有了明顯的明暗、開
闊狹窄對比性,甚至有些光源會
從牆面錯位的隙縫滲出。在狹長
彎曲的走道利用盡頭光線或低
度帶狀照明,引人向前的期待氛
圍,就像你在洞窟內會循光線前
進那般自然。這些照明思維是
顛覆過往慣性,放掉要明亮易見
的堅持,僅用點到爲止的人工光
源,讓陽光在特定區域發揮最大
戲劇效果,也讓自然光明暗變化
成爲室內感受光的依據。

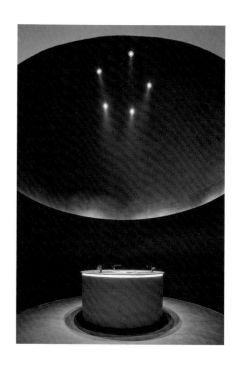

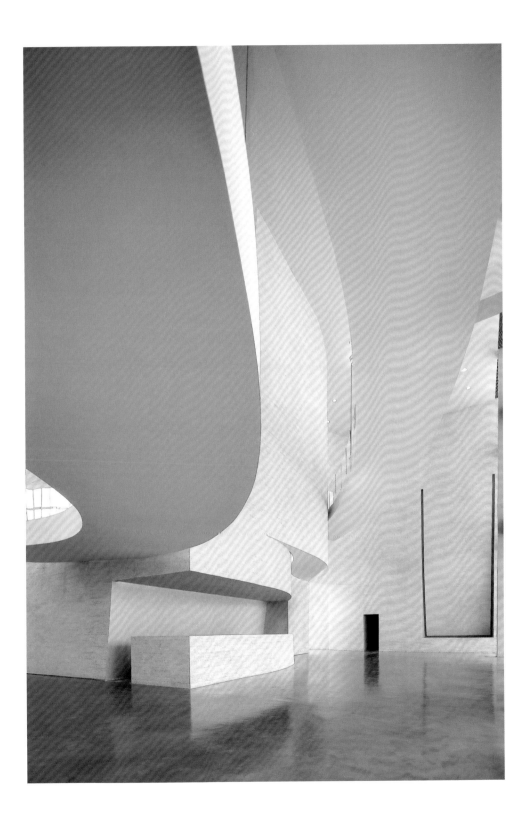

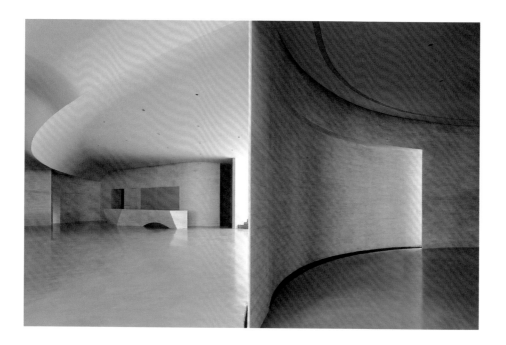

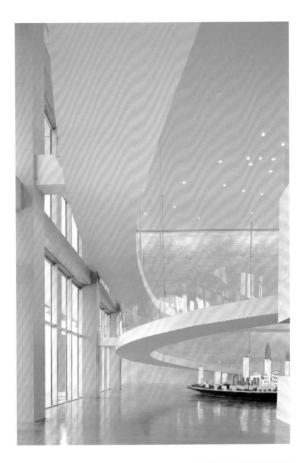

必要的留白，成就簡潔有力的故事

葛祝緯————傳統售樓處習慣以
刺激性的視覺經營空間，當我們
定調讓參觀者體驗空間，而非強
塞商業資訊時，動線、建築架構
就成為重要的突破點。「天梯」
成為主架構時，幾乎拆光所有
樓板、釋放出空間尺度，我認為
適當浪費空間是必要的，如果僅
是為坪效要規劃樓梯下方的收納
與陳列，就會破壞珍貴的建築能
量。當人感受到張力、光線的隱
性力量時，我認為單純的兩三種
材質就能講述故事了，不用添加
過多軟裝去支撐空間氣勢。

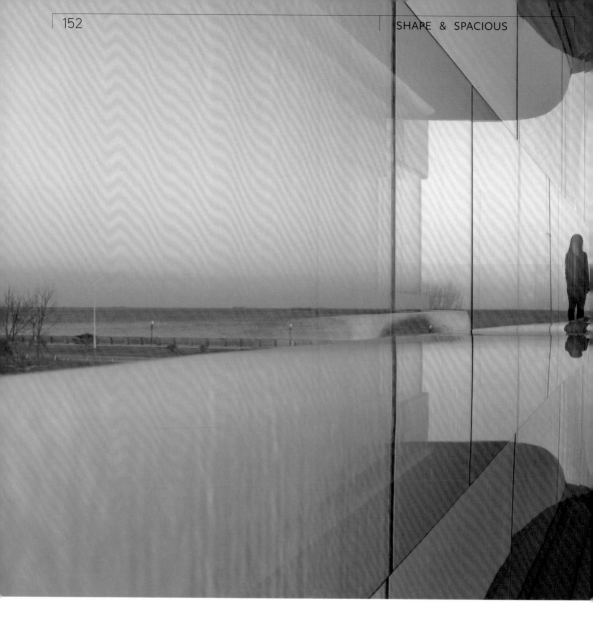

● 35°53'04.7"N
● 120°05'11.8"E

華潤靈山灣悅府 青島，2020

CR LAND INMOST PALACE
QINGDAO

建築的
潮與隙

延伸入建築的潮與隙

青島，由海洋帶來豐沛異國文化的城市，加上租界歷史，中西交融的影子從建築滲入生活。本案基地正處青島海濱，我們希望在文化、海陸交界處透過建築表述潮起潮落的自然壯闊，延續海景成空間輪廓與意境。

除了帶狀開窗引入開闊海景，建築手法上透過立面曲度塑造流暢、壓縮釋放的空間效果，如同海浪層層激盪，形態輕盈但氣勢磅礴的印象。屬結構機能的樑柱、隔間開口盡藏於曲面後，讓出公共區域的完整感，藉牆面交掩讓路徑開口於側，於是入內所見挑高開放區域盡是乾淨延伸的立面，搭配水平方向悠長延展的手工漆紋，水的意象向四面八方流動。靈活彎折、錯位的立面關係，讓我們在室內創造層層廊道及開口，像岩洞縫隙，第一層帶狀開窗引入的光線也得以更多形狀、向度深入室內建築各處。

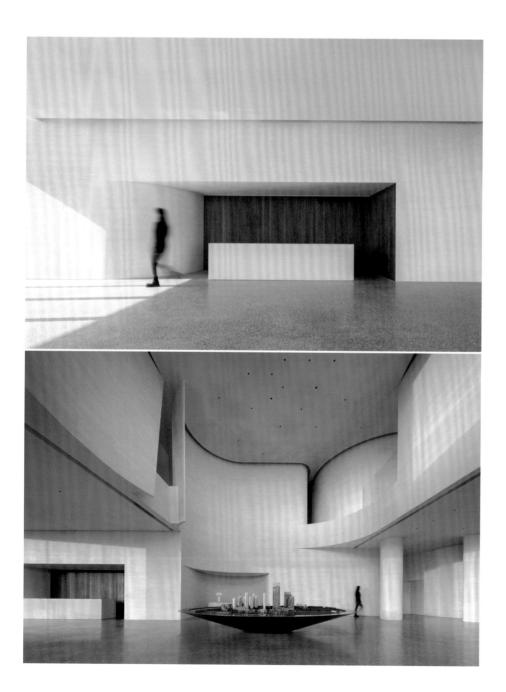

戲台之幕，創造台前台後觀看趣味

靑島貿易繁忙，加上租界帶入西洋文化的背景，各式各樣戲劇、戲院在城市蓬勃發展，我們也想將此記憶帶入設計。幾道垂切的立面保有水平方向延展的曲度，但邊際微翹，那畫面如從前戲台開演前緩緩掀起的布幕一角，引人翹首盼望，「牆的另一側有什麼？」、「走道盡頭那隙縫能看見什麼？」建構能引發這般好奇的室內建築。

浪濤間，光的各種表情

例如一、二樓室內梯，阻絕兩側開口並拉高立面尺度，塑造光潔但狹窄的空間段落，僅上方天井帶入少量自然光，兩相對比，放大了行經此處沐浴於天光下的珍貴及沉靜。

設計好的路徑佈局、開口尺度，讓無色無形的光線自隙縫閃現，或緩緩隱沒於路的盡頭，甚至隨著一日將盡，可以看見日光在無華的牆上轉換色溫；或抬頭仰望天窗，感受蒼穹之遙對比個人渺小，藉著建築之形烘托光的形貌遠近。

內斂而細緻的微光，日落才上場

由於日光與立面的共鳴、進退形成室內視覺主軸，人工照明就退至更內斂的層次，在樓板、立面的罅隙川流，如海潮安靜卻深邃。隨著量體強弱漸進，它們不搶自然光彩，卻使巨大蜿蜒的牆轉為輕盈，當窗外暮光漸弱，藏得細緻的燈光這才上場，賦予室內另一番神秘低迴的魅力。

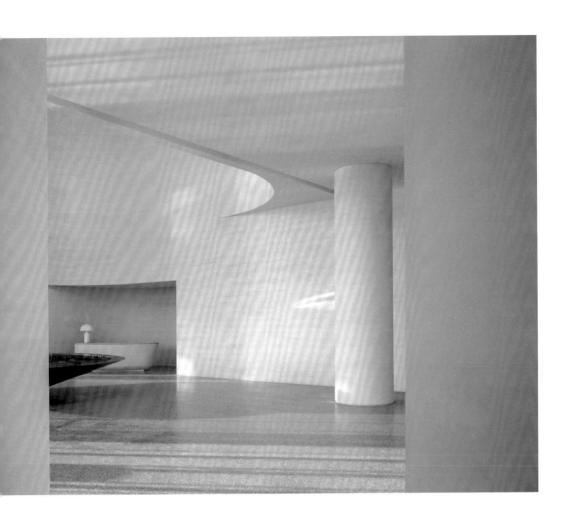

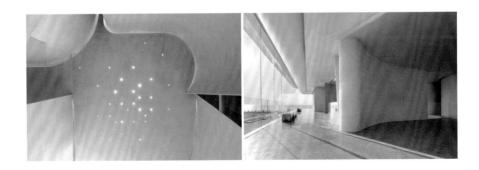

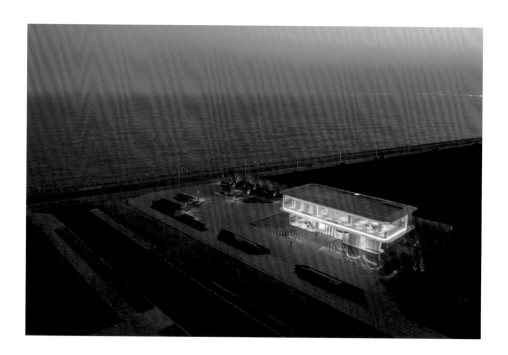

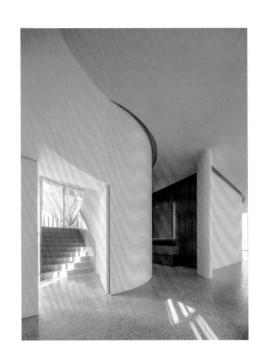

從審美融合中西輪廓

李智翔────我們希望以更抽象
的建築語彙,表述青島東西合壁
的城市過往,而不僅是復刻舊時
代建物輪廓,轉化過的手法例如
應用歐風的水磨石、水平方向刷
塗手工漆及流暢牆面,代表西方
當代審美;而色澤偏紅的實木、
由格柵結構演繹直紋鋪排的肌
理,甚至以虛表實的詩學意境,
均來自中式美學和哲思。兩股不
同脈絡,藉著材質和線條彙整成
和諧且具整體感的新氛圍。

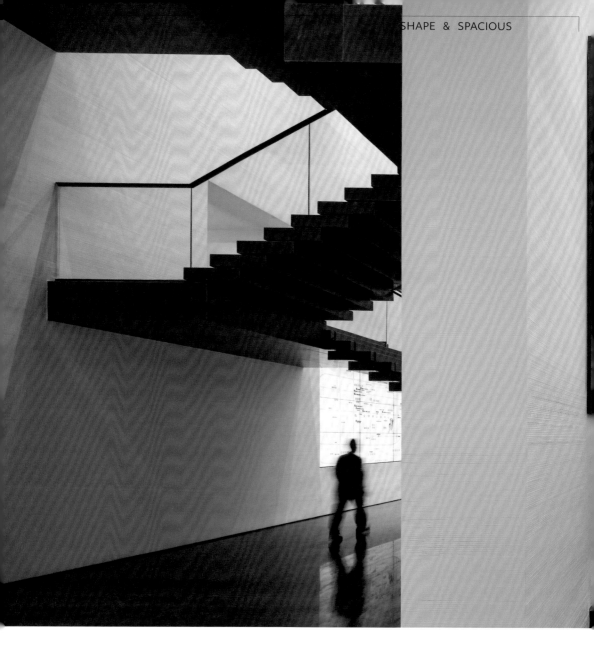

●22°32'33.2"N
●114°07'42.3"E

陽光城天悅售樓處 深圳 , 2018

YANGO SKY
MARKETING CENTER SHENZHEN

梯階穿鑿，
看見未竟風景

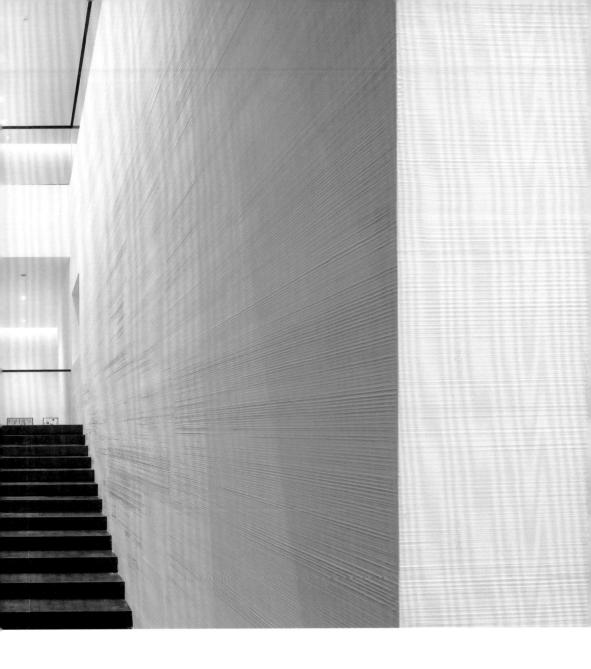

入口，創造吊人胃口的開場白

設計策略有時如說話的藝術，得視情況簡潔扼要或娓娓道來，例如多數情況下採光愈多愈好，但在此案，我卻想豎起一道道牆改變建築通透的採光條件。

基地不似深圳其他新興區域蓬勃林立新大樓，羅湖區是相對年長的舊街廓，售樓中心的建築體以三面玻璃帷幕塑造外觀，它能帶入直接均質的光，卻也使人一眼看透室內佈局。在快速代謝、新舊雜陳的城市情境中，我更希望圍圍出自成一格的天地，形成美術館般超然氣質，因不同於日常而令人嚮往。

以牆改變陽光的方向

一樓有落地窗環繞但室內面積不
足，很難創造層次而強化感受
張力。因此我將重點放在入口體
驗，兩道弧形如雕塑交掩成迂迴
路徑，刻意拉長 「入室」 動線
使其像山壁隙縫，轉變方向即控
制使用者視角，少量採光改由立
面上緣射入，也讓門後即將展開
的環境脫開戶外街景，透過 「實
與重」 的角隅量體來平衡玻璃帷
幕外牆整體的 「透與輕」 。

室內除了原有建築支撐結構，我
創造更多垂直水平牆體交錯，在
不同向度開窗框，又搭接像橋、
像展台的階梯穿梭其間，藉著剖
開制式立面的門框、窗體、階梯
結構，不著痕跡卻帶節奏地牽引
觀者駐足，不僅實牆與虛牆（玻
璃帷幕）構築律動關係，也藉此
切散、轉變日光路徑。照明更是
凸顯立面的份量及鑿穿／銜接空
間的力道，甚至是兩扇窗相疊的
開口後端有什麼？都由層疊光影
扮演引導線索。

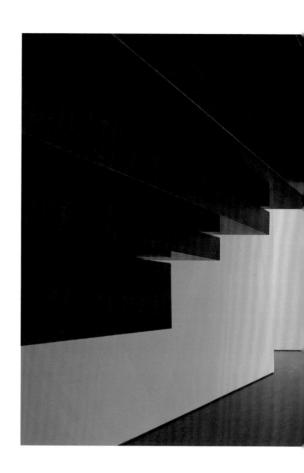

廓・闊

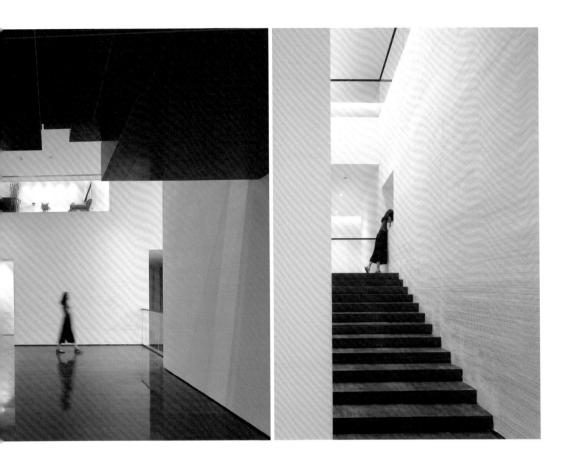

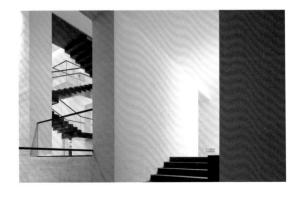

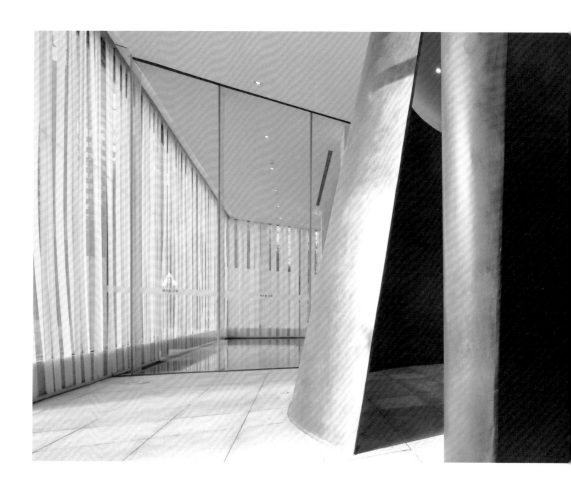

階梯豐富了觀賞建築的面向

串連，是藝術載體另一重要的空間體驗，階梯在這垂直移動的空間結構裡，就不是作為單一串連上下樓面的功能，我們更希望賦予它的意義是一座可觀賞、行走、穿越的巨型雕塑，亦是豐富建築面向的導覽者。設計階梯多向度穿梭於水平、垂直區塊，拾級而上，步伐會移轉觀看角度，彷彿怎麼看、怎麼走都有其路徑，轉角踏階、天橋和刻意探出的平台，形成飄浮空中的觀看頓點。它們在室內形成觀看的段落，一般我們不可企及的視角，由這些階梯領著看見了，甚至成了建築風景的一部分。

我們藉階梯打散了室內立面關係又重新串連，經由流動與停駐，觀看與被看，境內與境外中多重觀點反覆驗證的行為，空間尺度張力因而更覺立體，實踐了室內建築無畫面死角的特點。

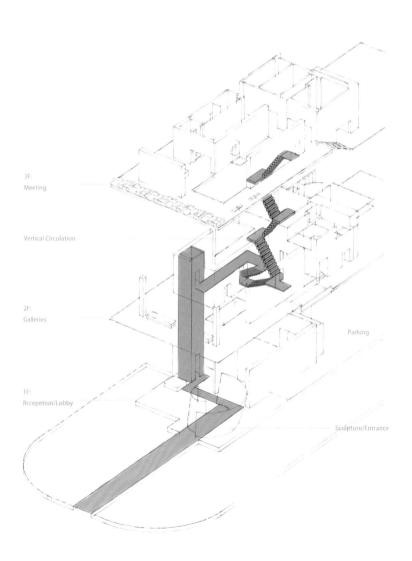

3F:
Meeting

Vertical Circulation

2F:
Galleries

Parking

1F:
Rccepetion/Lobby

Sculpture/Entrance

用光雕刻牆面節奏

李智翔————當牆是白色而沒有任何華麗面料時,是表現光影最佳背景,換句話說,必須安排好光線凸顯立面,包括自然光、人造光,用光來雕刻出牆的進退面節奏。此案可惜之處是人造光太多,部分牆體的線性燈和點狀光源都朝同個方向打,若要改善應減少照明數量,例如一個立面或一個區域,規劃一項重點光源即可,避免太多角度顯得凌亂而失去氣氛。

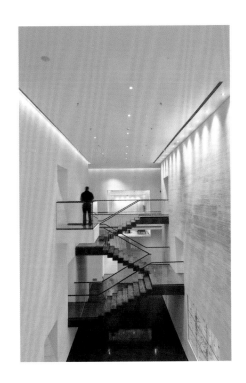

● 24°08'25.1"N
● 120°39'26.5"E

時年 台中 , 2019

FLOW OF TIME
TAICHUNG

時間是悠長的
實驗參數

大空間，一樣得 「捨得」 的事

一般住宅設計可能面臨 30 坪空間如何安排兩房的問題，此案卻是室內 130 坪只需兩間臥室，環境條件寬裕有利於發揮創意，於是一開始我們和業主都想放入尋常住宅難實踐的元素，茶室、書房、小起居室，想藉此豐富平面使空間不顯得空曠清稀。

但隨著設計期慢慢延長成三年，我開始有不同想法。

首先是放掉一些堅持，例如不定義需求該在哪個空間進行，生活本就充滿彈性，今天適合處理公事的桌子，也許明日的心情想在那裡泡茶，閱讀也不限於書房。當彈性留給屋主，設計可做的是建構大坪數適宜尺度，像是必要的立面、廊道寬度；或者鋪陳讓人感受意境而非一目瞭然的轉折，如玄關利用格柵和多路徑的轉景，先壓縮後釋放、半隱半現含蓄層次。

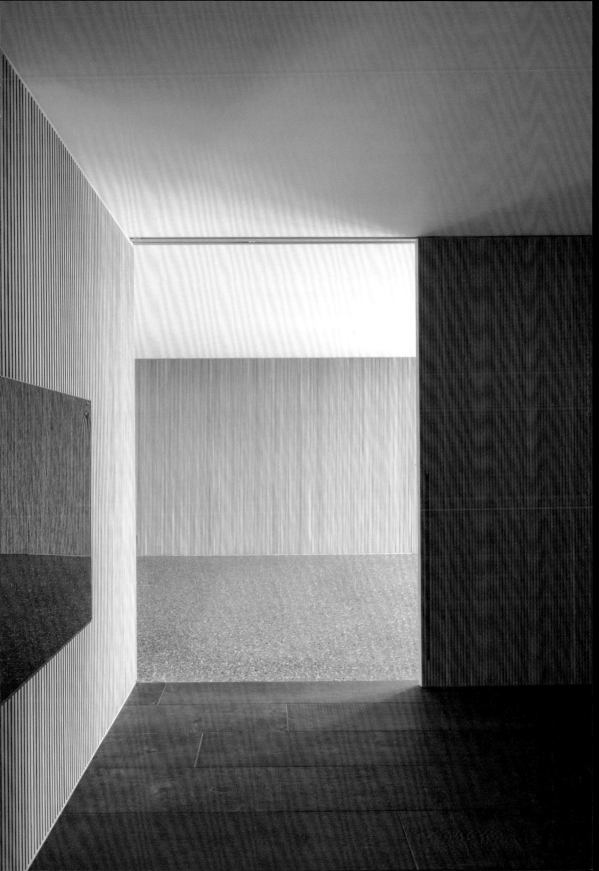

「時年」是不同時期的意識

記得過程中業主曾說：「我很好奇這個家在十年之後的樣子。」我們想的不是如何讓完工畫面看來最精準完美，而是現在的思維美感有無足夠彈性，包容空間在未來十年的緩變。

光在設計過程就遇上各種的「變」：加入新素材（例如水磨石）、抽掉一些固定造型（例如書架）、傾向業主喜好一些、再轉化一點契合水相的審美。對住宅空間而言「時年」是揉雜、拉鋸不同時期的意識而成，只有使用者才能領略意涵的場域。

例如地板材換過許多方案，從一開始定調要黑色而選過大理石、實木染色等，後來業主想起童年居所的水磨石，很想加入這令他懷念的素材，碰巧遇上廠商引進義大利水磨石有合適色調，而它隨著日用改變色澤的特色也影響我們挑選實木、洞石這類隨時間變化之物，逐漸成就場域那股包容氣質。

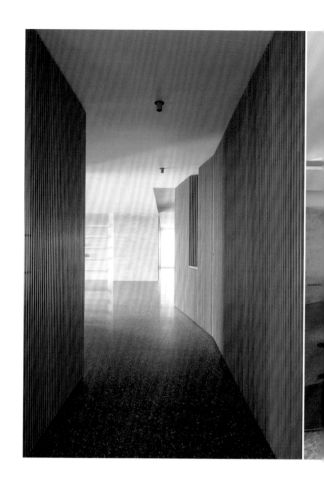

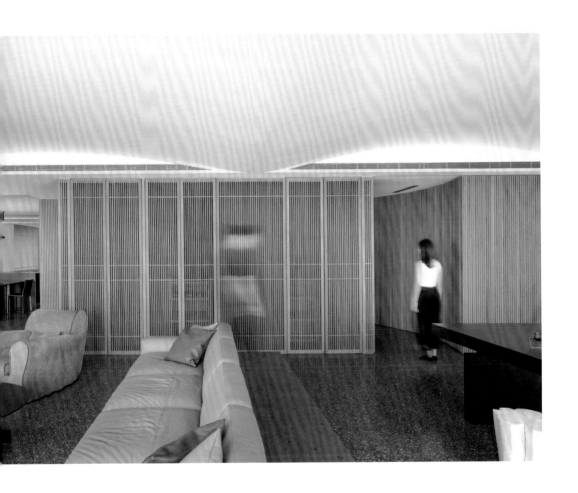

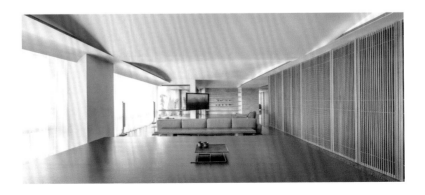

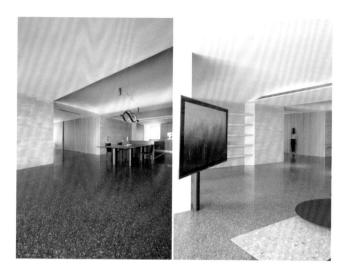

不必然追求最完美 「那一刻」

後來我偶爾會想,如果這案子不是歷時這麼長,等到一些最初還未遇見的材質;如果沒有業主提出想加入的個人回憶,這空間的模樣也許和現在完全不同,但不見得比現在更適合。整座空間可說是反覆思考辯證、充滿選擇時序的複合體,經歷十年的「時年」 揉入各種思路,包括十年前和十年後我們對生活的看法。

以前我總認為在設計階段完成各方面比例精準是首要目標,但慢慢發覺處理住宅空間時可以讓出更多空白。例如我自己家是完成裝潢幾年後仍持續演進,這邊換家具、那邊換動線,有面留白的牆擺過家具、掛過畫,近期才等到造型合適的 Cassina 書架進駐。當書籍上架時空間氣質這才出現,因為那是生活真實的痕跡。

時光會沖刷改變的不是樑柱造型,是家具位置、藝術品或書籍更迭,那才是生活依附的精神和價值觀透過線條表現設計力道固然精彩,但預留彈性讓生活有餘裕去累加意義,那狀態是另一種層次的美,那樣的故事能延續得更遠。

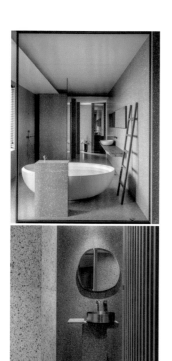

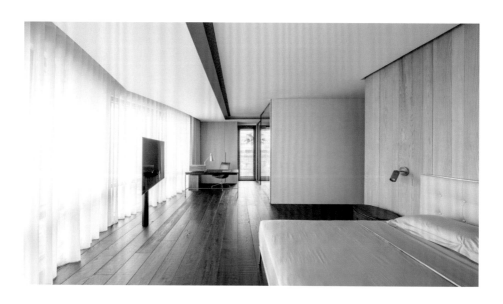

改不了材質就改變形式

郭瑞文━━━━━業主對材質、家具五金皆有想法,想辦法將其融入設計也是在訓練思考的彈性。例如業主兒子曾在美國東岸唸書,很懷念那段時光常見建築元素──紅磚,希望次臥更陽剛並應用到磚塊。第一時間我們認爲紅磚並不適合整體調性,那就要再想:有其他呈現手法嗎?後來找到彰化一間磚窯場,訂製尺度很薄的紅磚,讓疊砌線條變得細膩簡約,適當融入周邊氣氛。

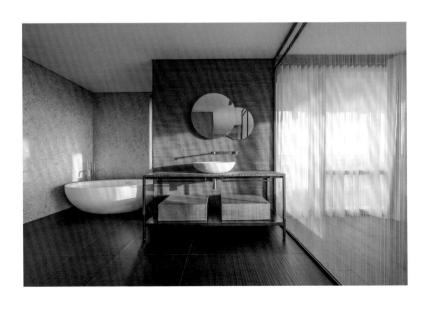

● 25°06'11.5"N
● 121°33'12.9"E

自由平面 台北 , 2013

LE PLAN LIBRE
TAIPEI

自由平面的
帶狀風景

只需鋼骨與玻璃的現代主義建築

本案爲複層住宅，除了一、二樓起居環境還有地下空間、樓頂及屋前花園。作爲一間度假別墅，當業主尋求我們協助翻新 30 年屋況時，希望能實現個人理型的 Men's cave，冷靜理性的德式建築更是他追求的氣質。

我直覺判斷必須改變建築框架來創造流動串連的環境，改造過程幾乎砍掉重練僅剩廊柱結構體，待補強後於基座上設計現代主義的空間關係。

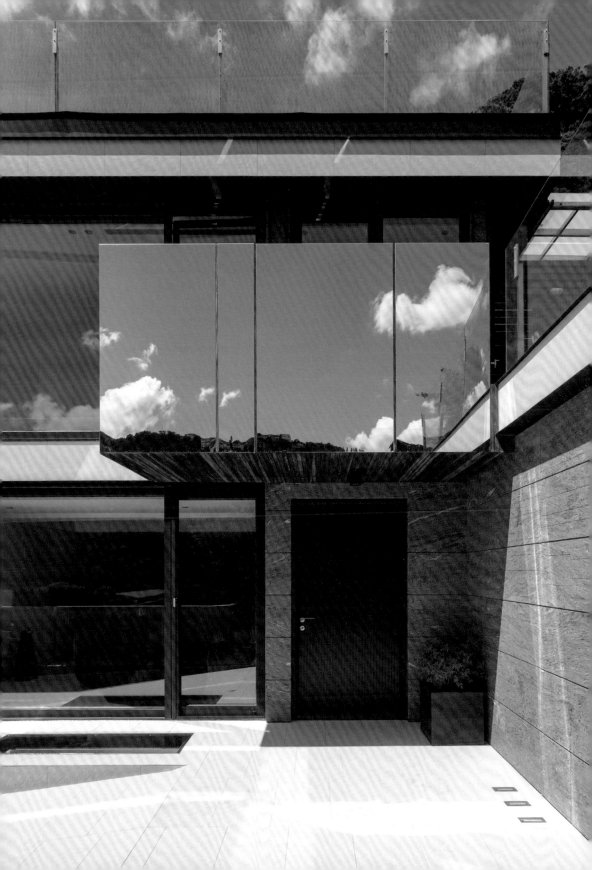

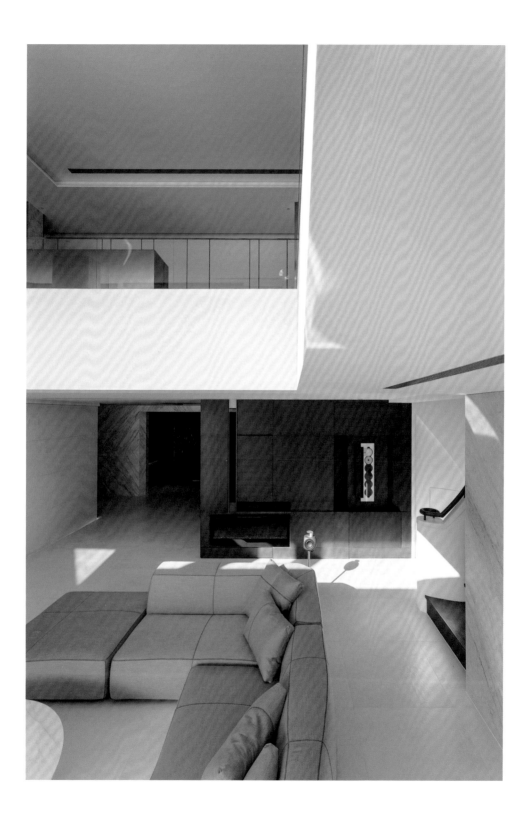

框架結構和玻璃界定空間

根據建築大師 Ludwig Mies van der Rohe 的觀點 Less is more，利用「框架結構」和「玻璃」界定空間，以上下兩道長約 15 米的水平帶狀開窗，宣告現代主義建築的精神：平面自由、空間流動。

我試著在此案建構水平垂直正立面延伸的乾淨線條，盡可能拉齊室內天花板高度，甚至與建築外殼量體齊平；地面高度不僅水平一致，屋內外選用一樣的地材，加上消弭室外隔閡的帶狀落地窗，形成冷冽無贅的乾淨平面。無論從哪個角度望去，室內室外僅 是前後景之差，人對環境的感受是流暢自由的。

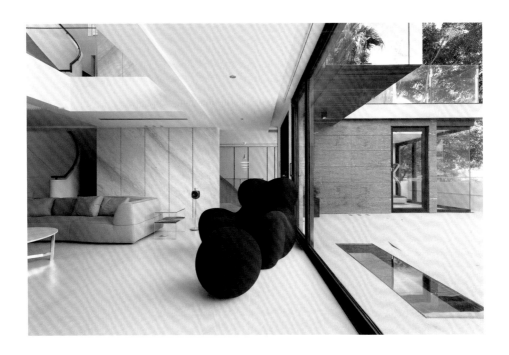

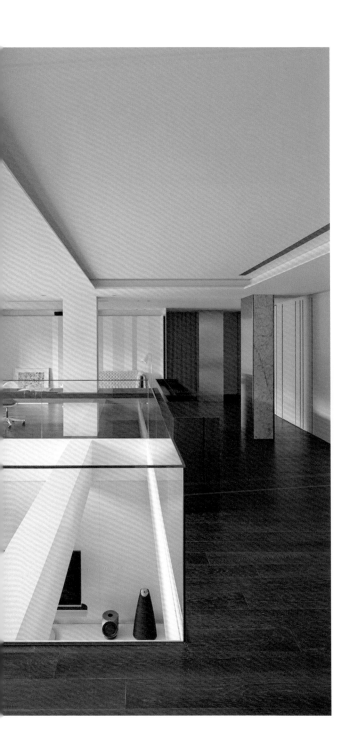

自由平面與流動空間

為強化採光和空間流動感,我在
客廳前半部創造 4×4 米開口的
天井,許多垂直線條合宜地向上
延展,串起上下層動線。二樓延
續自由平面的水平美感,天井四
周立面、櫃體甚至房門均純淨整
合成同一平面及線條關係,二樓
環繞著開口的回字動線,依序是
開放式書房、兩間小孩房與娛樂
室,同樣奉行建構準則:自由平
面與流動空間。

至於舊建築存留的柱體不刻意隱
藏於牆體中,使承重柱與牆分
離,部分後方廊柱在不同面向以
大理石或不鏽鋼包覆,使立面望
去與環境色相近而削弱存在感。

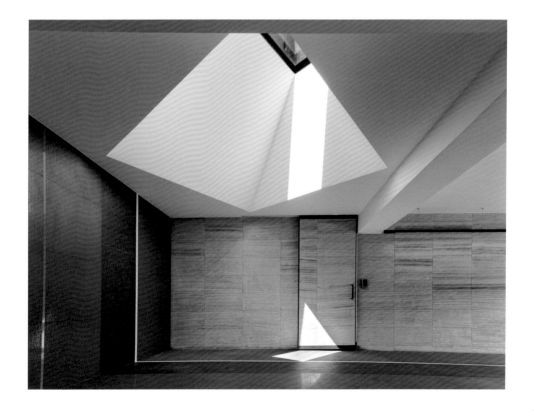

建築即是裝置藝術

李智翔────以現代主義典範架構結構邏輯，我也利用材質創造向藝術致敬的語彙。例如迎著大門的露台以鏡面不鏽鋼反射週遭景觀，靈感來自 Anish Kapoor 鏡中觀象、以虛空表達真實的創作概念，同時也能消減露台這塊外凸量體的突兀感；採光有限的車庫，以黑色媒材來實驗畫家 Pierre Soulages 想表達的光線性；屋頂用傾倒的白色牛奶盒（烤肉區水槽功能）、灑出圓形草皮的趣味圖像關係，於意想不到的位置留個藝術伏筆。

一部分經驗、一部分想像和起承轉合，
故事製造懸念，療癒情感，
在平凡無奇裡擦出一道亮燦生活的光。

敘・續

Narrative
& Neutral

《0728》　盧振宇、胡育瑄

故事，
值得一探究竟的
起承轉合

#WFscript #narrative #cityculture
#lightandshadow

1
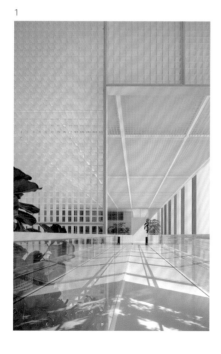

2

敘事簡單說來是對故事的描述，而說故事的技巧，我多半從電影學的，如最欣賞的導演 Quentin Tarantino 擅長諷刺題材及暴力美學，像 《黑色追緝令》 、 《惡棍特工》 將非線性、多線敘事技巧用得令人著迷。我就想：看似各自發展的劇情在意想不到處聚合，醞釀許久只為揭曉那刻的震撼，那設計空間能不能也這樣講故事？

與其以機能導向解決問題形式，我們更偏好以故事打底、與外在環境建立關係發展脈絡，但故事從何而來呢？

有時是一本書、一首詩或一杯茶的意境開始朦朧的情節，例如我們曾引 《湖濱散記》 梭羅描述的心境，找到住宅案 《簡畫》 回歸單純的生活意圖；從碳黑色聯想「春泥濕潤、萬物滋長」的春天氣味，延伸出 《juliArt》詮釋自然循環的設計脈絡；因茶文化深入閩南生活，故 《中南九錦台售樓處》 入口讓茶亭「以茶代友」開啓追溯文化的秘境。

天津城市文化裡的「橋」，在《綠洲演算法》轉化為銜接數位螢幕虛構與真實的過道。1
網格狀隔板及透光效果演繹科技時代切割、符號化的數碼景象。2
重複出現的格線關係強化數位網格的冷冽、現代感。3

3

深入城市背景，尋找故事起點

位於柳州的 《華潤靜蘭灣美學館》 從群峰相連
的地緣景觀著手，張潮 《幽夢影》 文集中曾這
樣描述：「有地上之山水，有畫上之山水，有夢
中之山水，有胸中之山水。」 點出文人看山水的
層次及氣韻，於是我們想：假如建築是文本，會
如何表述山水？登山的意境能不能轉注爲室內結
構、動線、視角語言？

有時更深入研究城市脈絡、氣質，尋找可供概念
發想的線索，例如北京 《華潤北京幸福里》 空
間的軸線、選材、光影佈局是從 「中庸」 的文人
精神及紫禁城畫面故事而來；濟南以泉聞名，夜
深人靜能聽聞街道石板下流水淙淙、清晨水霧泛
在路面，是江南古城獨有的視覺聽覺，成爲 《華
潤 CBD 城市藝術展廳》 曲面構想起點。武漢里
份互動風景、靑島租界時期帶入德國劇曲文化、
福州竹工藝歷史等，濃縮象徵當地孕育出的文化
光彩，化爲新建築的基因，讓設計選擇有所依循，
使故事有所言、有所不言。

1 山水互映的情致，推動對空間端景及選材的想像。
2 一處不爲別的，只爲等冬季降雪之景的過道。

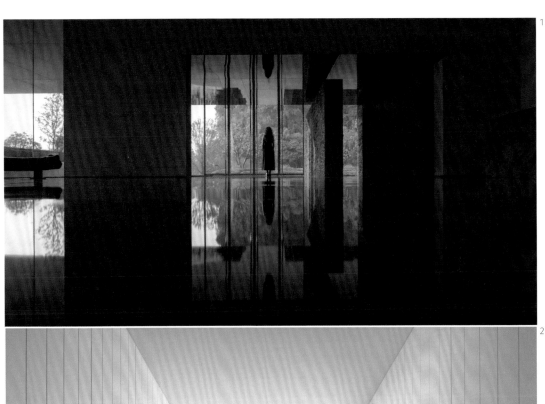

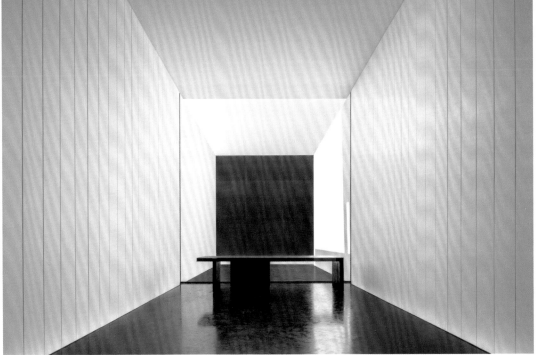

框景，路徑上的情節伏筆

設計平面時，我常想好幾個重要軸線看出去的畫面，觀景窗裡不僅要完成構圖美學，還得向周圍延伸構思劇本：在什麼情節下展開這一幕？假如真實生活是不停移動的視角，那從遠至近，這個端景能帶給使用者感受變化嗎？

例如 《水相事務所》 窄化了門框尺度不僅爲了配合洞穴情境，另一層考量是：要留多少暗示給觀者？透過這開口要揭露多少另一側空間？若門框太寬也許會破壞伏筆；同樣邏輯，問診與泡茶區刻意藏在狹窄弧形路徑後，也是爲了控制視線含蓄地進入下段情節。

無論門窗或一段長廊盡頭，框是隱性但強烈的視覺語言，在古代園林造景已是重要手法，它代表設計者想過濾的雜訊、標記的情節重點。有的框景爲了觀賞，像 《陽光城天悅售樓處》 打破樓層、立面疆界的窗及橫亙的階梯。空間裡的框，有時也是連結此時與過往的那扇門，讓情境跨越時間之流。紫禁城宮牆與門構築的森嚴神秘，進入 《華潤北京幸福里》 廊道的框景裡有塊區域自主動線岔出，兩側白牆、除一張長凳外什麼都沒有，但在這框裡讓人有機會坐下與天地獨處，假如遇上北京降雪，眼前色塊將誕生另番風景。

1

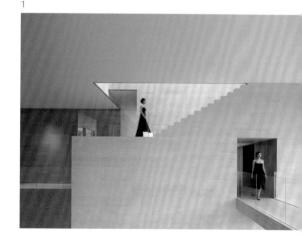

2

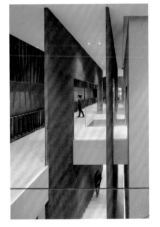

3

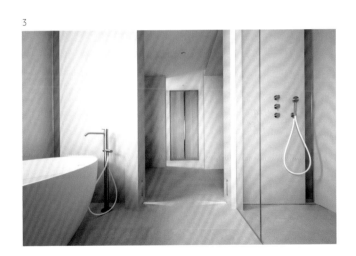

正立面構圖不同向度路徑與開口，讓平凡走動成了精緻走位。1
刻意凸顯的框景，強化了內外劇情的畫面關係。2
正中央的框創造了一進一進間的對稱與景深。3

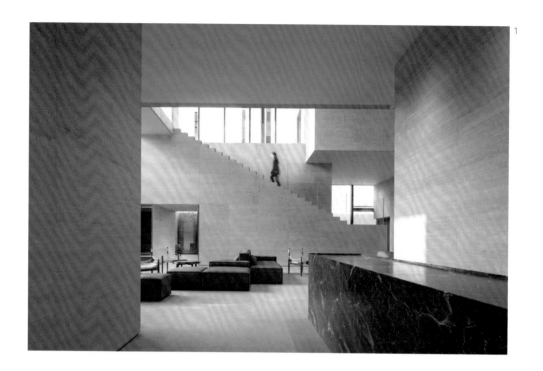

1

1 巷弄被打散、翻轉成立體交織的網絡,使人拾級而上、在平台廊道漫步尋找下一段橋樑。
2 《華潤靜蘭灣美學館》透過之字形迴游動線,再現山中漫遊姿態。
3 《華潤鄭州新時代廣場售樓處》如舞台布幕掀起一角的曲面造型,人影穿梭更具風味。

2

3

走位，有角色才完整的劇情

在導演 Wes Anderson 電影如 《法蘭西特派週報》 ，可見他運鏡手法的破格，以超扁平像早期電玩的框景，創造對稱靜止的畫面，角色隨劇情進入場景再走位出鏡。對應到空間可以想成：構圖在固定視角才成立（通常是正立面），使用者必須進入框景、開啟儀式才能推動情境產生意義。換句話說，氛圍必須由行為改變，角色的參與在空間中更形重要。

《客從何處來》 將沉浸式劇場帶入故事主軸，發展一幕幕框景，等待人影穿梭、用餐行為完整表演。《水相事務所》 將場景定位為藝術展覽，每個區域是靜止的故事背景，待人們行走、使用、觀看攪動氛圍，如同劇情在角色上台後才聚焦發光。又如 《華潤鄭州新時代廣場售樓處》 一案利用鄭州豫劇為舞台，曲面牆體是掀開一角的布幕，二樓框景如舞台邊包廂開口，人影穿梭、場景頓生台前幕後之感，建築透過畫面與從前戲台文化相疊。

《ANEST Collective》 則用「城市廣場、階梯」貫穿故事的語彙，將人們旅行或透過媒體認識過的真實，轉化成佈景裡的線索。一段段階梯構築敘事舞台，雖是真人無法踏入的尺度，卻引人發揮想像力去共鳴 座歐洲城市，以此豐富觀者感受空間的維度。

1

2

儀式，一切轉折盡在不言中

儀式是另一強化情節張力的敘事技巧，讓觀者進入故事沉浸為角色、賦予情節意義，繼而對空間產生價值共鳴。

唸書時曾造訪斯德哥爾摩知名森林墓園 Skogskyrkogården，當時教授在教堂內簡單講解人們來此憑弔禱告的葬禮儀式後，直接打開講臺後方大門，讓我們依方才描述情境走向戶外。當眼前迎來開闊草地、緩坡盡頭是朗朗晴空，對比室內沉靜肅穆，大自然直觀帶來的生命力與安慰在此時勝過千言萬語，也使設計意境盡在不言中。

當人成為情節的一份子，創作者就不必刻意或嘮叨地提醒設計意圖，透過空間節奏和儀式行為讓觀者直接體驗情緒，反而有耐人尋味的渲染力。

近期規劃一間宜蘭民宿，思考樓頂用途時有很多選項：蓋成運動場？當露天餐廳或 bar ？那桌椅怎麼排列才有型、不浪費坪效？若朝這方向回應需求，不自覺將把設計導向解決形式的層面。後來我想既然宜蘭多雨，不一定得對抗環境，不如將氣候環境的不確定因子轉為價值，在屋頂打造一條蜿蜒雨廊，旅人可以一路緩步至定點、在雨中看海享受幽靜。創造儀式、節奏將日常有點惱人的情境說成動人畫面。

《水相事務所》如藝廊的佈局，替 SPA 過程的移動增添感受價值。1
窄化的通道及盡頭對比色，做出引人探尋的節奏。2

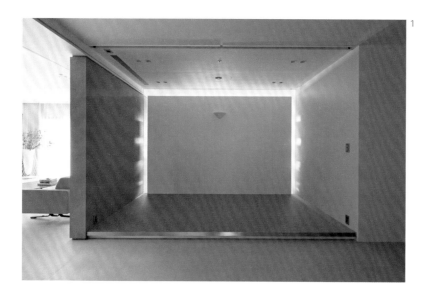

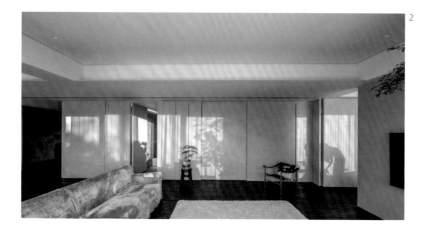

1 特別的光源路徑，讓人想繞到後方一探究竟。
2 在靜定的畫布上，光影是靈動、無可規範的延伸情節。
3 控制光的向度、範圍，素靜的空間就浮現不同濃淡的佈局。

光線，縮放五感情緒的隱性要素

電影裡場景、角色、節奏推動情節發展都只爲了一個理由：觸發情感。快樂期待、平靜安定、深陷回憶、好奇疑惑，空間語言同樣能在故事裡表達情緒，利用結構先抑後揚予人起伏與驚奇，控制光線讓人好奇畫面另一端的情節。

《中南九錦台售樓處》以小巧茶屋爲入口，訪客由此向地下室行進、穿越狹窄通道，不知將踏入什麼場景而放大五感，當盡頭出現日光，眼前天地與世隔絕的恍惚將加深場域幽靜印象。所以不必特殊建材去堆疊空間特殊性，它的獨特在於動線節奏能鋪陳的脫俗感。

爲什麼整個地下場域選擇米色材質？當然也可以用黑色去強化空間壓縮、神秘效果，但在這劇本中，光線是引導情緒的主要語言，若材質顏色有轉折變化將干擾動線及光的縮放變化。因此即便材料也能發揮情緒張力，我們仍選擇延續場景淡色調一致性。

另個邏輯相反的案例是《墨片》，如黑白底片的住宅去除五顏六色的干擾，使用者能以全新觀點看待起居中熟悉物體，專注於光影的輪廓佈局，說明深色調同樣能敘述光的節奏層次。

3

材質計畫，拿捏比鋪張還難

除了結構及光線能編排節奏起伏，材質與色彩比
重也能啓發觀者聯想，讓設計線索在某些預定好
的段落再次強化中心精神。在 《遠洋長江樽國際
無界藝術館》 案中，想以材質呼應武漢「里份」
建築脈絡而選了片瓦，但我們在外側大尺度立面
貼水霧、淡色面材，待牆面轉至內層才出現片瓦，
原因也是主軸線上「廣場」概念需要表現量體堆
疊的輪廓，形體已架構強烈印象、材質就該淡化；
細節豐富的片瓦藏在空間段落裡，點到即止。

要鋪張一個空間很容易，控制拿捏反而需要經驗。
控制情緒在規劃空間語言時是重要的邏輯，得先
想像要凝聚的情緒，再去評估如何控制光線、材
質等條件，先後次序強弱輕重爲何？才能配合情
節強化情緒效果。

《萬科金域國際美學館》 的業主找來佈置的軟裝
團隊，想在室內階梯展示福州舊時文物呼應歷史
脈絡，但這麼狹小的過道空間沒有停下細讀的餘
裕，要解釋的行爲太多了。於是我們建議用空間
主題的深紅色統一覆蓋展品，一整個年代、記憶
全數濃縮在一抹色彩裡。以強烈顏色在短暫、急
促如蒙太奇的情節裡化約旁枝末節，勾起審美張
力，但僅限於這方天地，剩下的各自解讀、各有
滋味。

以敘事建構的空間不僅有設計者預藏的故事脈
絡，也會透過多樣路徑、欣賞面向，讓觀者自由
在環境裡揀選情節，組織有所共鳴的體驗，生成
新的故事。設計師想傳達的細節，使用者不一定
全能覺察；使用者在空間領略的情感，設計師卻
也不一定有機會遇見。唯一可以確定是只要有故
事，終究能在未來延續。

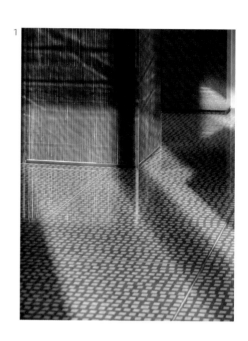

延續在地竹工藝品，重組比例與配色作為空間立面線索。1
將里份的磚瓦置入室內建築，埋藏老里鄉間的過往情懷。2
《萬科金域國際美學館》以舊物呈現在地文化脈絡，仍可有當代美感的編排。3

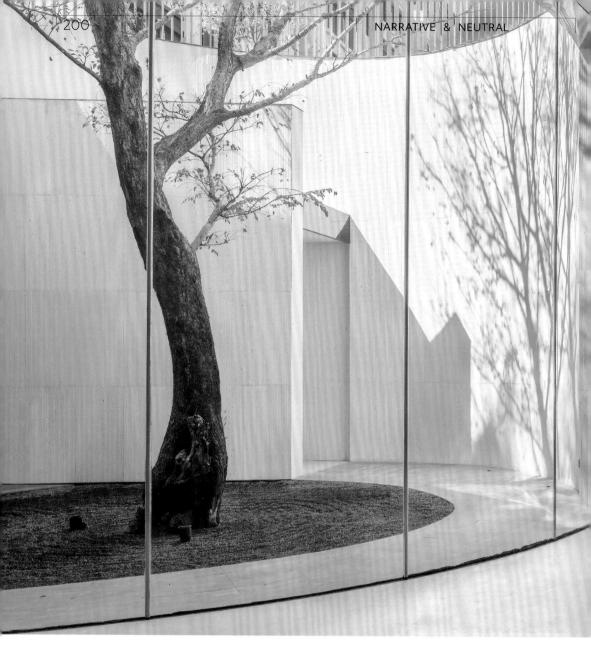

中南九錦台售樓處 廈門 ,2019

ZOINA MANSION
SALES CENTER XIAMEN

故事曲折
替代了造型的偉大

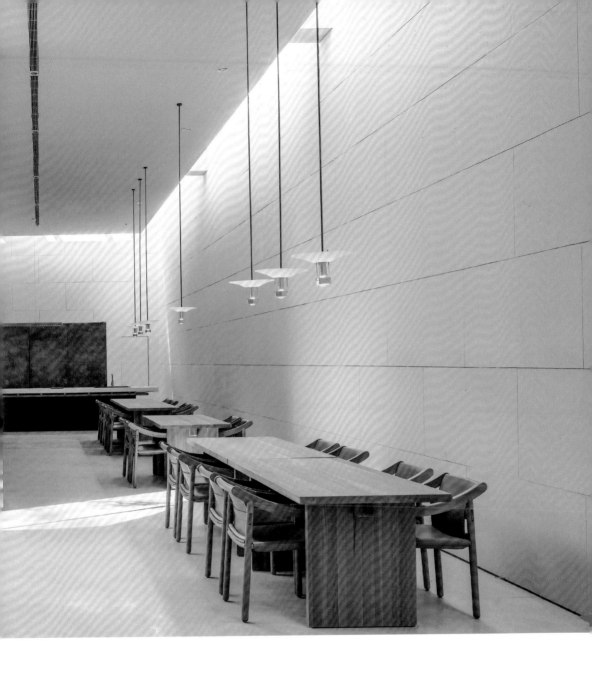

安靜在湖泊下的樹

最初平面階段，我們畫了一顆大圓球、中央有棵樹，故事就從這圓形開始擴展。

此案近 3/4 基地在地景下，引光引景成為首要克服的問題，業主找我們洽談前想在地面打造巨大量體，用一座華麗階梯下切至地底來破題。但我們認為低於地表的建築有種消逝、隱性而弱化的氣質，以詩性情節勾勒人們對空間的想像似乎更合宜，恰如 《桃花源記》 描述漁人緣溪而行，意外發現秘境時豁然開朗之感。

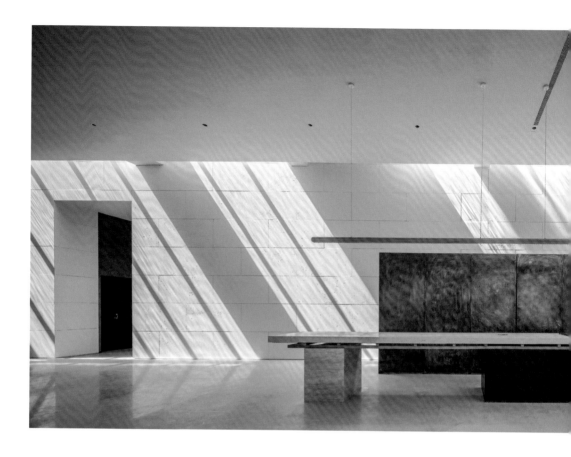

沏一壺茶當引子

由於售樓中心日後將供在地社區永續使用，我們從一樓入口建立串連在地記憶的地景。昔日村鎮生活總以老樹爲集會核心，鏈結人們交換日常資訊與情感，生活大小事向樹下靠攏是習慣也是集體記憶。而茶，又是老廈門文化精髓，烹水泡茶、以茶待友是儀式更是極其熟悉的生活環節，我們在地面一角規劃簡潔茶亭，室內一只長桌沏茶迎賓。基地由透明建築望入只見安靜茶席別無其他，對內部的好奇，必須親自踏入一探究竟。

茶席旁地面有處開口，階梯通往湖泊下方洞穴，循此步入地下、通過一段幽暗隧道，藉由光源先抑後揚的節奏，當視線開展，人已身處世外桃源。首先迎來圓形天井中央栽著一棵樹，是過往共擁的生活片段：在樹下乘涼、與朋友攀爬嬉戲，鄰里間圍繞在此，空間與光線的豁然開朗，也是闖入回憶的情緒轉折。

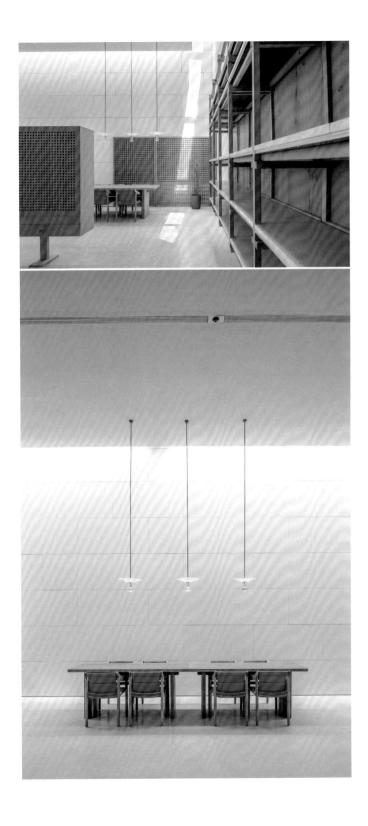

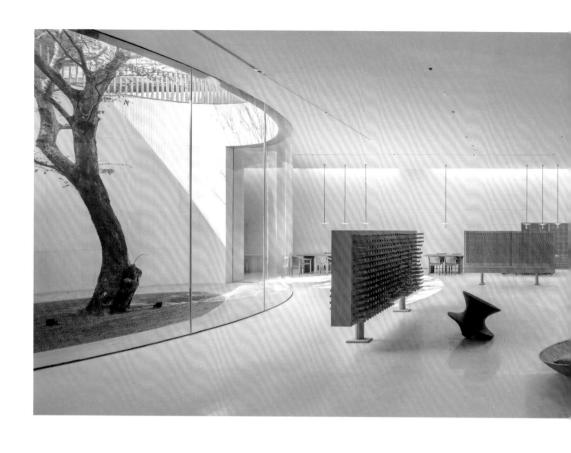

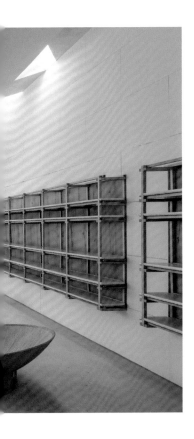

避免複雜造型破壞光影的情節

當畫面形成，建築不需做什麼大
張旗鼓的事，透過「樹下生活」
的故事底色讓光線自然深入地
底，空氣流動、環境寧靜，剩下
的就是避免複雜的動作破壞享受
光影的單純與和諧。在這個案子
中，我們試著弱化設計師難免想
展現的自我特質，用最簡單的材
質色彩迎襯天井與四周天窗帶入
的柔和日光。

曾經業主考量中庭這段戶外動線
易受天候影響，建議加蓋透明屋
頂或延長雨遮範圍，不過我們堅
守原初畫面──陽光和雨水均能
灑落樹下。即便雨時行經有些不
便，但隱身在此、靜靜看雨阻隔
車馬喧囂，那般避世情境我想值
得一點點曲折。

空間裡的實木與銅器，都是能自
然與時間空間融合變化之物，我
們還刻意手染銅面呈現染劑在表
面反應的不可控制性，待氧化到
想要的色澤後才上保護漆。如同
自然光，它們都是劇情中無法精
準控制的因子，但漸變就是時間
的本質，必須一訪再訪，直到成
爲故事的一環。

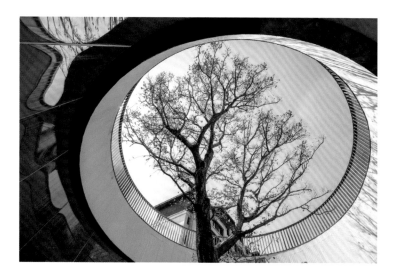

透過故事復刻回憶剎那

李智翔———規劃案子期間，基
地附近真有未轉型的村莊，也真
有棵榕樹在村口，當地人在樹下
談天時，就有雞在旁邊跑。看到
那一幕時，我感覺瞬間被推回小
時候回外婆家的場景與時間軸，
當畫面與劇情契合了，情感自然
會投射。那時生活中沒有太多矯
飾雕刻的物件，真希望那質樸的
光影可以在此重現。

3C 問世以前的童玩

葛祝緯————售樓中心常要求規劃遊戲區，免不了因色彩繽紛、玩具造型干擾整體調性。此案因為故事情境發展出淺色溫暖的簡單背景，沒有硬性隔間，我們也試著提出 「遊戲不一定需要玩具」的概念，利用 「可以玩」 的家具，讓孩子用自己的方法去玩；小木塞可以塞進櫃門嵌洞拼圖案，或利用木造機關兩邊推拉遊戲。摒除聲光效果、沒有規則，讓孩子隨心所欲運用肢體開發遊戲。

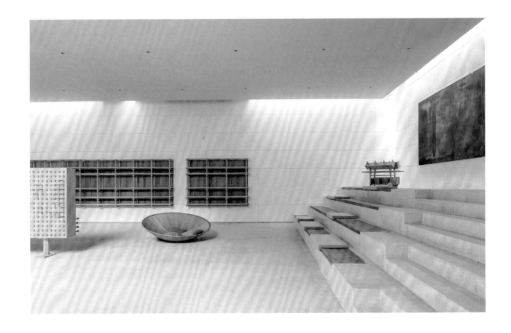

● 31°12'23.2"N ANEST Collective 上海 , 2020
● 121°26'20.8"E

ANEST COLLECTIVE
SHANGHAI

一組階梯，
一座古城轉角的縮影

藏進角落的微型巷弄

若說 《華潤 CBD 城市藝術展廳》是首度執行大尺度的室內建築，
那麼 ANEST Collective 建築摺痕這案子就是反向用極小尺度思考
建築。

高端訂製服選物店 ANEST 品牌乃根基義大利工坊的敘事背景，
業主是極富藝文品味的創業者，除了對服飾深具觀點，在他們歐
洲工作室裡也收藏許多藝術品和生活物件。而工坊所在古老城市
多保有歐洲常見街景──高低起伏的階梯與廣場，教堂、噴水池
周圍常見石板階梯，依附這條故事線索，我們將階梯、廣場這些
城市符號轉為店面空間輪廓，像是藏進角落的微型巷弄。

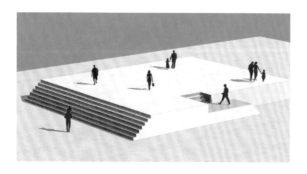

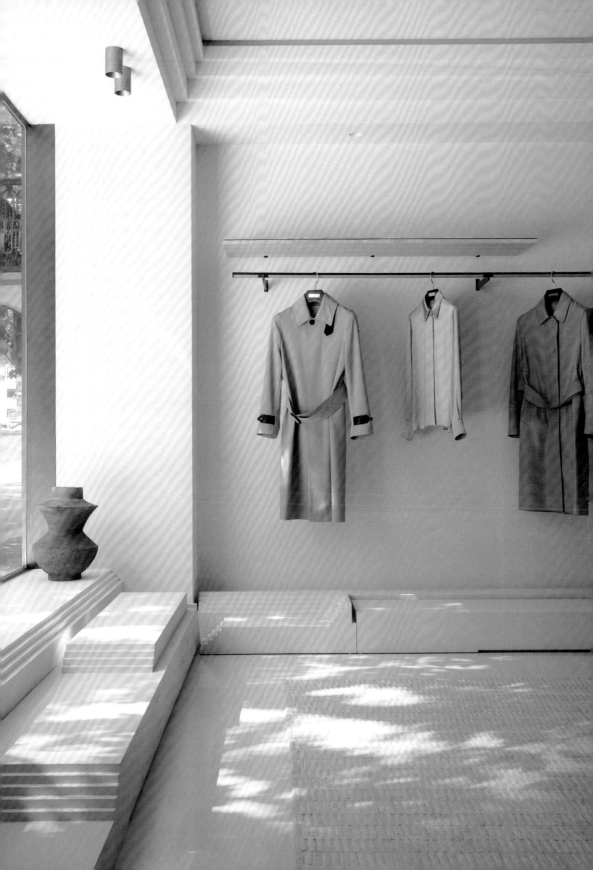

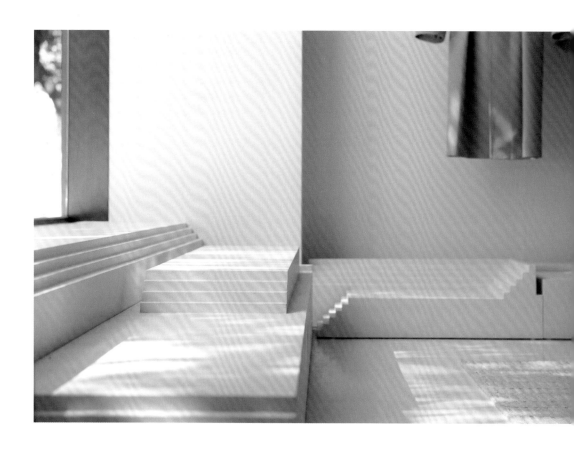

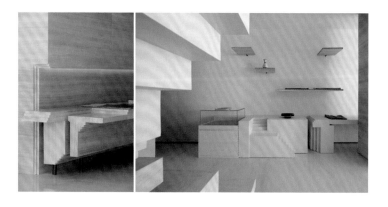

廣場和階梯的室內建築

服裝其實是流動的建築,從最微小的紡紗結構乃至於陳列空間,當我們提出城市 「square」 概念時,希望將創意概念擴及城市地貌,令人仰望的建築群由大大小小的廣場和階梯串起,階間平台亦成隨興席地而坐的風景,遊歷任一人文古城,必得一階一階體驗歷史的立體細節。

我們將地景語彙轉化爲室內建築的剖面佈局,不僅刻意凸顯階梯輪廓,又將階面的切割比例壓縮或延伸成商品展台與家具櫃體,翻轉向度成爲門斗、牆的進退面甚至天花板的階面律動層次。將城市濃縮成室內線條造型,呈現的是一種基本卻不簡單的工藝氣質。

用一種比例，在其中尋求經典

受到業主訂製服風格、收藏品味
的影響，這個案子有復古的語彙，
例如戶外建築造型，或二樓業主
希望置入的傳統壁爐造型，開始
嘗試不同於以往的線條風格，以
及構築空間更多元的方式，如何
疊砌、同時維持簡約，如何將小
小的轉折視爲城市地景，這是另
一種層面的挑戰。

由於各部位與周圍立面關係牽
涉整體視覺比例，因此我們得計
算每處雕刻幾階、寬窄大小的尺
度，務求讓整體產生光影層次、
立體感。除了階梯造型，偶爾也
利用脫縫手法讓櫃體與櫃體間懸
出距離、彼此襯托比例，就像城
市裡一幢幢建物各自獨立，又共
同構築起伏律動的天際線。

在許多大理石檯面、層架邊際、
樓梯底部或門框周圍加入階梯輪
廓，遠看近似線板浮雕，其實更
像雕刻手法從既有量體往內鑿，
一刀一刀刻出轉折。爲了延伸階
梯有各種尺度的豐富與一致性，
我們還在一處挑空牆體間蓋座不
能走的造型階梯，作爲業主能彈
性運用的展示臺，對照另側眞正
室內階梯別有辨別眞僞的趣味。

用一句話總結這案子：「我們
嘗試用一種比例，在其中尋求經
典。」

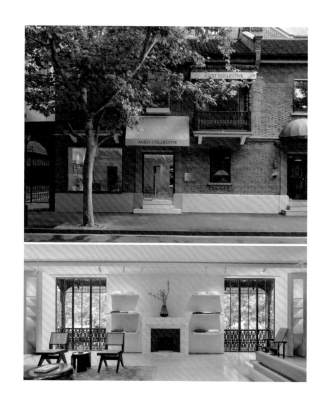

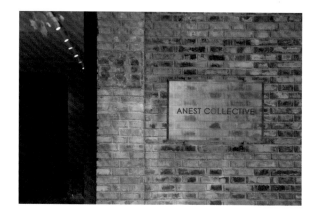

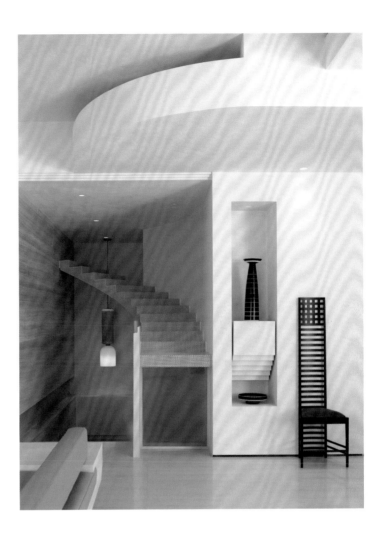

從設計到工藝境界

郭瑞文————除了以階梯豐富立面的雕琢度，我們原想在牆壁嘗試一些材質做法，例如找大片石板拼貼再打磨，呈現像磨石子紋路但格放成超大尺度的視覺效果，會比直接拼貼石材更有意思。如此模糊了材質原本形貌、創造整體全新氣質，會像從設計跨足到工藝的境界，也更契合品牌手工訂製精神。（可惜後來因預算與工期考量，改以漆面替代。）

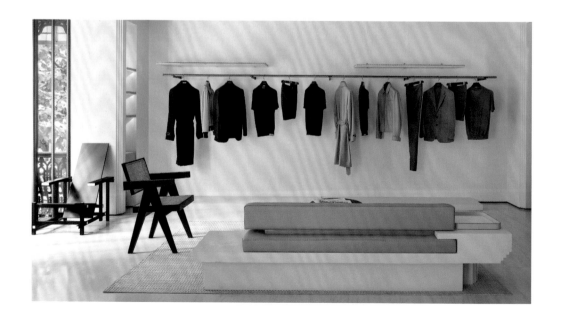

室內建築裡節制的精緻

李智翔————此案和以往作品最大差別，過去用俐落直線與面建構的立面關係，這次因基地外觀是仿舊建築，內部商品又帶著歐洲經典審美，業主另有幾件設計家具和藝術品（如北非木雕）要放在店內呈現。有古典、有現代，有高端藝術也有樸拙民藝，因此在空間背景乾淨利落的基調之上，必須增加能反覆玩味觀賞的細節，才能反映整體「有節制的精緻」調性。

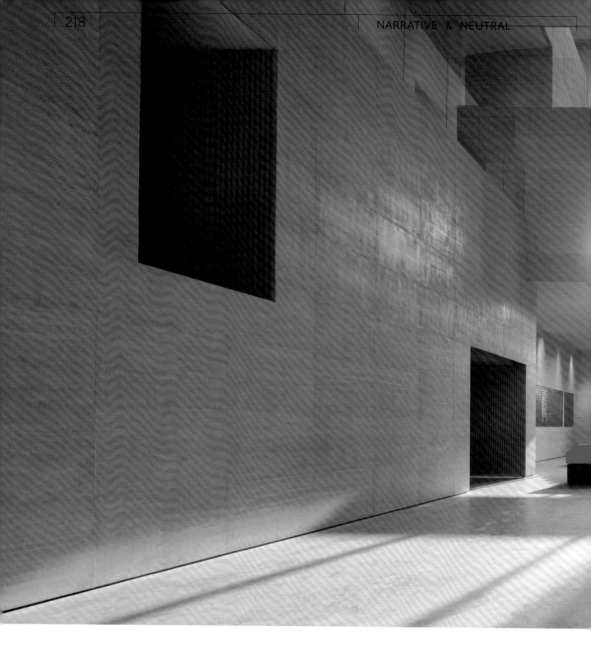

●30°36'06.9"N
●114°18'15.2"E

遠洋長江樽國際無界藝術館 武漢, 2021

YANGTZE OPUS WUHAN
ART MUSEUM WUHAN

垂直里份的
熙來攘往

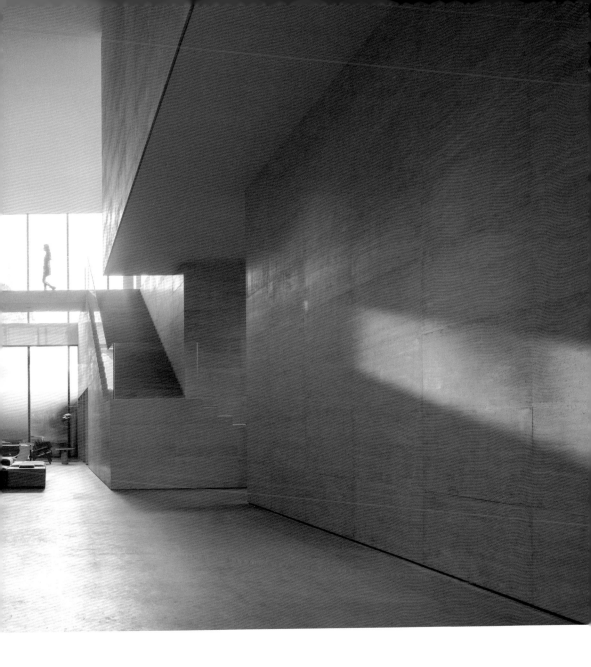

未來城市的過往情懷

武漢里份，有點像我們說的眷村，早年它一區區劃分城市地盤，聚落居民有緊密的喧鬧和情份。但隨城市開發更新，舊時代里份所剩無幾，鄰里互借糖鹽、門前當客廳招呼談天的光景多半消逝。

當集合住宅變垂直大樓後，人與人的距離拉開了，我們就想：能不能編排新的聚落輪廓？垂直向上擴展空間，同時搭接如從前水平流動的緊密關係。以未來城市模型將傳統散落民宅疊成垂直村落，量體錯落間距形成廣場、巷弄，但垂直方向該如何疊串呢？

量體疊加，圍塑出里份廣場

起初想過在室內搭建整齊向上疊
砌，形成屋中屋造型，但如此難
以形塑過往里份「對望」的交錯
關係，當互動被樓上、樓下切
分、空間感將顯得侷限零碎。簡
單來說，新造量體應該建構自然
錯落的關係，同時帶出回家路上
七彎八拐的巷弄，畢竟那也是里
份回憶重要的環境元素。

後來發展出一個概念：將居民互
動性強的 「廣場」 放在基地中
央作長軸線，先拉長室內景深，
像摩西劃分紅海那樣擘開兩側
造型，接著各層以獨立長方體
爲單位，兩三座、或三四座相
疊，稍微錯開量體向度，如此
各層有轉折錯落的動線，自然
帶出對望、曲折、穿梭的豐富
動態。租界時期摻入的拱頂、
鐘樓、陽台等切片簡化爲幾何量
體的進退面與開口，結構看似隨
意搭接、創造不穩定的趣味性，
卻也展出里份容納生活而不斷衍
生、延伸的街景。

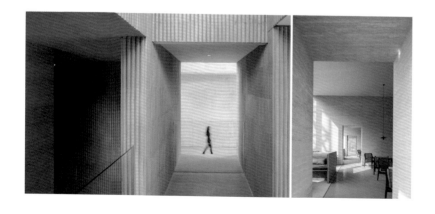

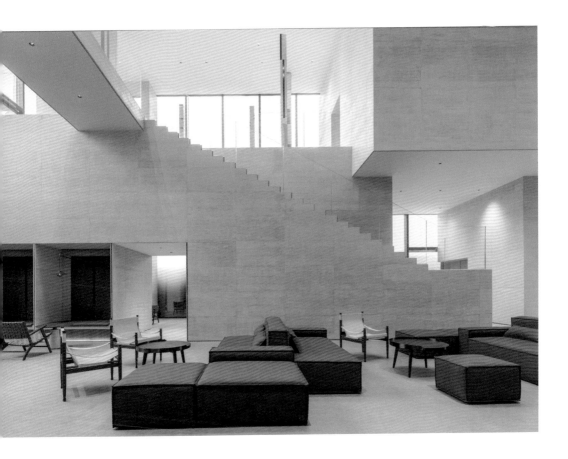

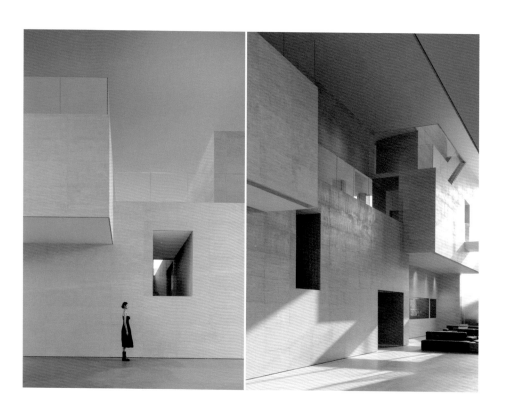

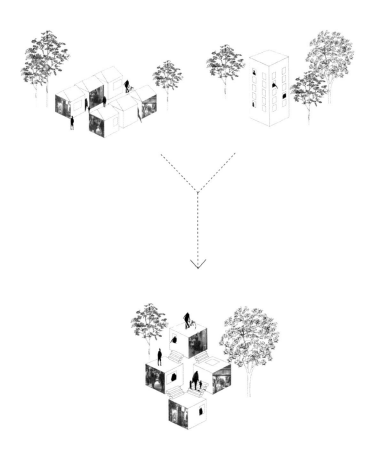

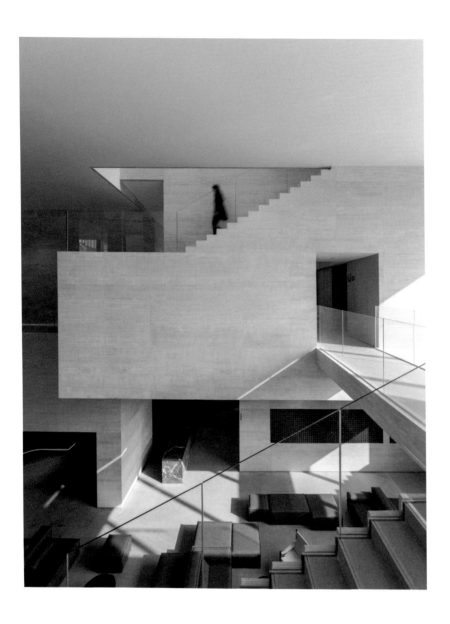

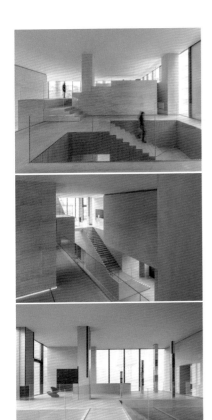

廊道和樓梯串接大街小巷

單單垂直化里份還不夠，「戲碼頭」亦爲深入武漢江河記憶的文化資產，於是利用廣場兩側量體拉開的眺望距離，在右側二樓留出大尺度空白牆面如螢幕，於對向設計緩梯如觀戲座位。想像傍晚人們走出家門相互招呼、三五成群來到戲台前找位子，那是數位還未使人人各盯手機的年代，透過空間得以重溫情懷並演化成新建築型態。

拆開又疊砌新局的建築裡，廊道和樓梯成爲串接大街小巷的新形式，藉由各樓層不同向度轉折，階梯有了眺望的看台、橫過量體的橋樑，使觀者重新感受不同高度的街坊形貌。中央廣場是舊時鄰里提供社區活動的彈性，是黏著人與空間關係的要素。

我們不找家具藝術品塞滿廣場，周邊燈具更設計街燈造型，烘托一樓屬於街景的流動感，讓它成爲室內建築的溝通介面。後來得知這廣場舉辦過時裝秀、開幕洒會、藝術展，現在正展著黑膠唱片……用途並非設定之初可預期，卻是使用者眞實應用空間的演化紀錄。

材質細節的歷史線索

李智翔————里份建築是很有趣的中西融合體：洋氣的露台欄杆、傳統的屋瓦廳堂，於是結構上重組里份垂直樣貌後，我們將材質線索藏在細微處。選擇色澤內斂的片瓦、垂直拼貼於內凹立面上，不干擾軸線上大尺度量體純淨的氣度，把歷史細細編入室內建築。

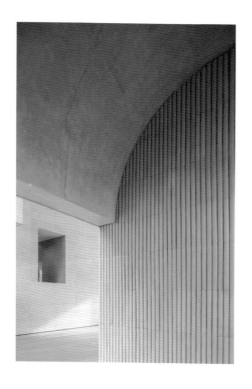

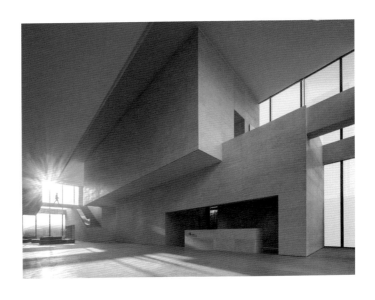

串連、停留、對望的故事軌跡

林其緯─────在量體中挖、雕、穿出錯落層次而長出眼前造型，過程中最大的挑戰應該是樓梯，除了視覺效果還必須邏輯串連各種機能，不僅是樓梯數量、架接位置，也要不停檢視二樓廊道停留點、框景所見能否構成表情？兩側量體間那座連廊貫穿，使整體結構更如街景，天橋下有十字路口、路燈，人們穿梭等待，上下對望更豐富了空間各向度關係。

● 24°19'14.1"N
● 109°27'58.5"E

華潤靜蘭灣美學館 柳州 , 2022

JINGLAN BAY
ART MUSEUM LIUZHOU

穿梭建築，
如登山修習

以建築爲筆墨，走入文人的山

獨特山峰地貌是人們對柳州第一印象，然建築成爲敘事工具將如何紀
錄自然？若以地景作爲故事主軸，我們該盡可能引景入內，還是以造
型裝飾仿擬山水？詮釋山水的有形無形，我認爲可以再後退一步，從
古代文人詮釋山水的手法來思考，如何將自然意境深化爲精神層次。

我們提出將樓層、動線視爲登山的視野變化，建築量體是相連或層疊
的山巒，當使用者在其間登高蜿蜒，如同身處水墨畫散點視角欣賞造
型，藉由山「形」之境及山「行」之趣，建構山的文化意象、藝術符碼。

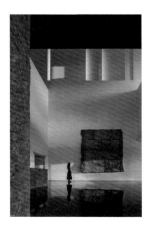

材質本色象徵水墨佈局

我們想像穿梭建築內部如登山的
修習，是以踏入室內便成登山起
點，黑色水磨石拋光的勻亮形如
山前伏流，平靜深邃，入口巨石
是臨江拔地而起的奇峰，立於其
下將不自覺仰望。穿過壓縮如樹
林交掩形成的隧道，再豁然開朗
已身在群山之間，量體錯位相疊
形成高聳或挑空的關係。登上階
梯，在不同高度中緩緩可見山巒
形貌之變，幾處階梯轉角如山徑
上的看台，方便眺望或俯視山腳
江河流過，景致隨時序、隨攀高
位置漸變，依個人路徑融合成一
幅視角豐沛的水墨印象。

我希望透過建築將單一視角的山
形變得立體，不模擬具象山水，
而是透過樓梯搭接位置、轉角平
台、樓層錯位伸出空間，在結構
間曲折、攀爬、仰望、俯視的多
向觀點，甚至地坪反射倒影的虛
實輪廓，再現人在山中漫遊的姿
態經驗。

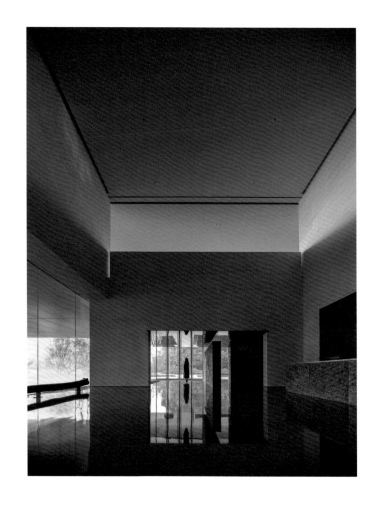

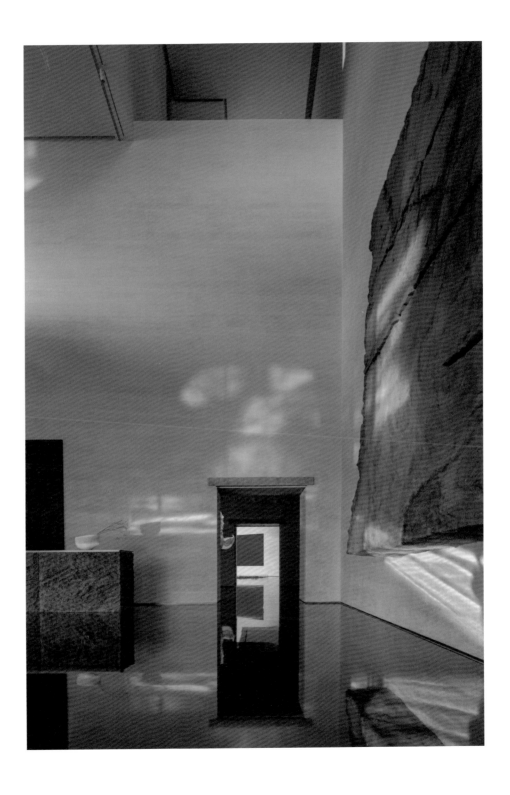

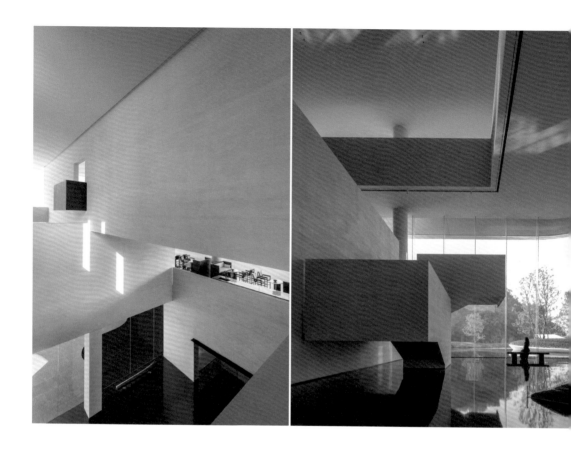

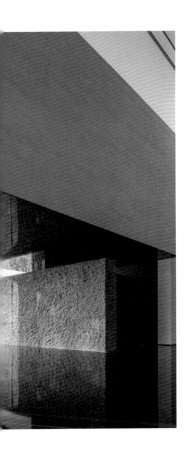

少中見多，虛中見實

登山實際體驗並非快速直切向上，所以樓梯得蜿蜒、多處停留，樓層中平面移動的廊道也隨量體斜切而呈 「之」 字路徑，那就是爬山的姿態，人在不停轉向間看見自然各種開闊或險峻，每抵一段高度，就有停頓點或框景讓人回顧自己更上一層樓。

利用室內建築，我們呈現人身處於山林的心境轉折，產生對自然的敬畏及原生之美的渴望，是以立面不僅挑選物料本色來表述故事調性，裝飾也以「物派」藝術為精神主軸，強調未經加工的物質在場域自然發散藝術能量，使室內地景輪廓能延伸至哲學層次，豐富了 「橫看成嶺側成峰，遠近高低各不同」 的心靈感受。在風景與心境交替作用的過程中，好似可以再走高一些、走遠一點。

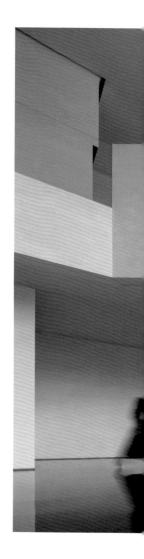

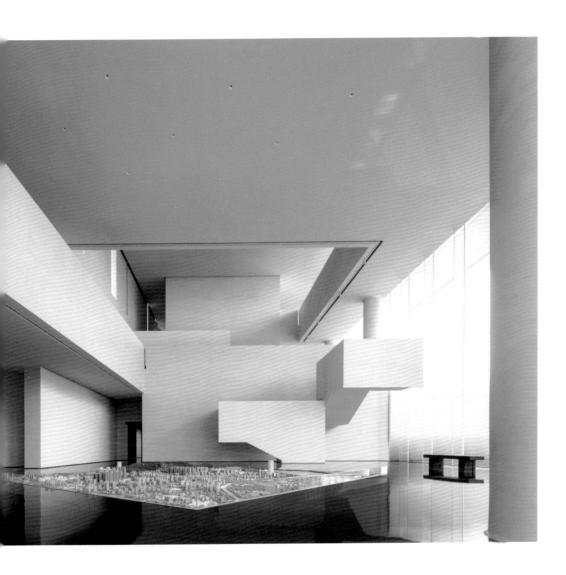

江水如墨

李智翔————地坪除了黑色考慮過其他選項嗎？我認為要做到純淨、平靜如水墨的空間感只能用黑色，而且要折射倒影，大面積延伸出去容納室內外倒影和自然光，讓人找到內心寧靜。且黑色的反射效果最好、最顯深邃，使墨色像波光、倒映的光影如煙雲，一切都安靜流淌於山巒之間。

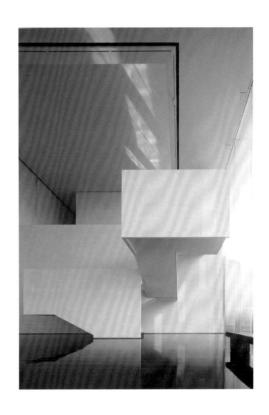

建構場域就是寫詩繪畫

葛祝緯————建構這場域就是寫詩繪畫，都是歌頌外在自然的方式。人們走這空間就像讀那首詩、看那幅畫，只是我們透過「建築」這項媒材去轉述風景。所以不需要具象造一座山或想辦法將山景拉入室內，而是轉化抽象、心靈層面的登山感受，創造能讓人想像的空間，將意想不到的訊息藏在裡頭，讓使用者自己尋找答案、自行解讀意義。

Talk & Therapeutic

借用他者眼光，我們得以觀看另個象限的自己；
經由時間參與，場域將續存超越設計的關係。

聊・療

《重視 Regaze》 Richard Lin / Mileen Tsai

水相設計
╳本事設計

不迎合，是因為清楚本質與極限

洪和培

與本事設計的和培一直維持類似網友的關係，

透過網路交換心得、手上案子的現況，甚至會在旅行時安排探訪他的作品，

從和培幾場商空作品例如台南 OUTDOOR MAN、

台北詹記麻辣鍋、台中冉冉茶室，除了材質工法創新，

他最大特點是將營運模式想進設計裡，從改變行為來擴充設計，

趁著這次對談想聊他怎麼和業主溝通、突破，聊聊我們心中關於設計的取捨。

李智翔（以下簡稱 Nic）───── 設計究竟是成就商業模式還是創意？我認為兩者是可以取得平衡的，尤其業主願意成就案子成為作品，我也期望藉此實踐一些創意計畫。

洪和培（以下簡稱和培）───── 是有機會雙贏的，設計的本質就是解決（業主的）問題，以商空為例自然得控制成本、獲利，假如形式再帶來知名度成附加價值就更好了。這些都是我的考量點，在業主預算、時間內，材料和執行細節都符合標準。假如大家看到成果覺得很不錯，但執行超乎預期的時間成本，對我來說仍是不及格的案子。

Nic───── 某種程度上你也考慮了開店營運後的狀態。

和培───── 應該說我只能全面評估成本、預算、設計和營運需求，但透過設計得到更廣義的「獲利」例如名氣等，都是不可預期的。

Nic───── 但商業模式牽涉市場調查、行銷、經濟方面評估，設計公司可運用的知識和資源有限，你面對商空案會研究這麼深嗎？

和培───── 全面且完整的資料調查確實有難度，但可多從消費者的立場思考，找不一樣的品牌策略，我最怕去幫業主開間店，結果只是市場上多一家咖啡店，找不出差異性。以咖啡廳為例不外乎吧檯、咖啡師、座位三大項，若圍繞這架構設計只有造型差異，和其他幾百家咖啡店沒有不同。所以會從本質面討論：吧檯可不可以不要？如果咖啡師也不用、可以做成街邊販賣機嗎？空間架構就可能從根本上改變，連帶改變賣咖啡的方式，品牌才可能轉型。

Nic───── 你在台南做的 OUTDOOR MAN 也是從根本推翻營銷模式，再思考空間造形對嗎？

和培───── 其實一開始因為商品尺寸小、數量大，十萬件商品怎麼設計塞進空間都是擠，

例如小北百貨。我逛這種商店的經驗是：好擠、好亂、找不到東西，同類商品好幾款價格要選誰？從經驗去想就找到核心問題了。

於是和業主討論：十萬件商品只挑三萬件賣相好、獲利高，以選物店模式釋放出百分之七十的空間，設計就有餘裕發揮。例如走道從最低限度 90 公分變成兩米六寬，展架可以做造型，減少陳列數量、但呈現出商品價值，原本價高難賣的反而變得容易銷售。此外，零售店習慣將櫃檯擺門口，我拉到店舖後端後，消費者進出店面、逛商品感覺更自在，櫃檯也能融合展示功能顯得更舒適，消費模式自然跟著改變。

Nic───── 這是從經營模式切入，根本上顛覆零售店面的空間邏輯。

和培───── 對，這案子也讓我意識到翻轉營運面、顛覆行為就有機會改變作品，不然創意最終老是落回傳統模式──比拼細節材料和施工成本。

Nic───── 這已經不只在想表象細節，而是從大方向解決問題，是針對行為面，而不僅停留在材質、工法展現。除了前期跟業主溝通，我觀察你每個案子會根據氣質去發展細節，可能是展現工法或材料，那是依附空間故事而生？機能結構需求？或其他原因，蠻好奇你怎麼發展案子裡的材質工法。

和培───── 我很喜歡動手做東西，大學時接觸像電焊、灌鑄等，做室內設計後遇到材料更是上千上萬種。有選擇是好事，但偏偏我是有選擇障礙的人（笑），所以慢慢在想：能不能針對個案從頭做出想要的材料樣貌？例如磁磚，如果能根據脈絡自己燒製磁磚搭配，就不必等人代理符合需求的樣式。我們甚至有聘請過同事專門研究材質，他要懂材料工法、開發加工，但這需要長時間累積，通常大型建築事務所才有資源成立如此單位。

Nic———材料科學在各產業都算顯學,汽車、時尚產業都需研究如何開發、組合運用材料。但一般跨國設計公司的研究部門,多著眼收集已知材料、政治經濟趨勢資訊,還未見到有人可從顛覆材質切入改變設計,我就很期待你繼續這個計畫,也許會發展成作品或創作過程特點。

和培———目前我們還處在實驗階段,看哪個案子有機會朝這方向來設計、挑戰材質。

Nic———你會有特別偏好的材質嗎?比如說鐵件、木料或表現工法。

和培———應該說我比較喜歡顛覆材質,比如「冉冉」店裡最有趣是做那張六、七米長的吧檯,只用一種石材的各個剖面去拼貼、創造桌上風景。

Nic———類似微地景,坐下後視角才會察覺的體驗。

和培———對,石皮斷面就像山丘、斷崖,像在觸摸地表,它讓空間除了嗅覺、味覺又多了觸覺可體會,我想著墨於此而不是挑花色、對花拼貼而已。那 Nic 你選擇材料的依據是什麼?

從組合方式尋找創新

Nic———我比較傾向從個案故事性找表現特點的材質,例如《客從何處來》需要沉浸式表演的舞台氣氛,需要若有似無的層次,用玻璃、水霧都無法符合線條工學和我要的力道,最後找到密度可編排又帶韌性的釣魚線,這過程比較像依直覺摸索材料選角的方向。

所有材質計畫都從故事開始和環境建立合理關係,不會刻意開發新材質,像《湖泊下閱讀》定調五、六〇年代廈門生活背景,那時較少科技、精緻工法,所以空間朝木頭、黃銅和不影響自然光影的淡色背景編排,而非絢麗材料。

和培———其實我大學就看過你的作品,到

近期那個用工廠氣瓶的案子(Nic:理想氣體實驗室)那個案子我很喜歡。後來你開始做地產案處理環境、建築,而且掌握細節、空間序列和整體質感光線都很成熟,動線流暢也不感覺制式。我很好奇你怎麼掌控異地設計案?我無法想像去設計一處到不了的空間,包括控制施工條件、細節的平衡點等,看那些案子我就會想:自己能不能做這樣的規模?要怎麼跨地處理?

熟悉材質,才能掌握工班和報價

Nic———多半是透過視訊監工施工,我在那裡的角色比較像中介者,有的案子從無開始,有些輪廓已定型、必須從室內優化故事,我們才會處理到統合建築和環境關係的範圍。不過地產案多半有固定模式,因此設計細膩度、故事無法再深化,反而會羨慕你能實地觀察、深度處理空間細節,包括掌控工法、家具和軟裝表現到位,都是遠端設計售樓中心很難達到的完整度。所以你能在作品建構氣質,甚至量身打造五金、工藝精準執行,需要熟悉工班、工法才能在預算內溝通。

和培———其實配合久了我和工班能迅速理解可達成範圍,比如材料支撐性或活動關節怎麼做更好?現在我只要把圖面畫細,包括轉角比例需要的標準,工班就能處理結構怎麼支撐出效果。

Nic———所以你把想法、圖面交給他們,細節能做到什麼程度由師傅去深化嗎?會不會礙於各工班經驗差異,做出來程度有差?

和培———當然,而且有時是組構方式、加工選材都會造成差異,當然講得愈清楚、圖畫得愈細,差別就愈小。最終還是看案場,我必須判斷有些設計到這部位、不同廠商做的差異會出現,就該停了。

Nic———我們在大陸執行遇到的狀況是工程發包、分工要極度細分而對圖面要求很細,以求各方能公平競爭、精準報價,和台灣施工報價的模式很不同。

和培────你會因應施工廠商狀況調整設計內容嗎？

Nic────一定會啊，在台灣設計施工的好處是，可從概念階段先和廠商溝通，不必為了做不做得到重複畫沒效率的圖，尤其是鐵工，這部分是你擅長的吧？

和培────我們確實恰好做了很多鐵工比例高的作品。

Nic────我覺得鐵工是最難估價的環節，因為其他材料都有經驗值供設計師判斷，例如木工做不到的細節可用電腦解決。但鐵工客制條件太多，厚度、怎麼折，變化性大就難估算料與工。每次案子裡要用鐵工，一定得在手稿階段先和師傅溝通可行性、預算，以免設計了卻做不出來。

和培────這也是設計師價值所在吧，因為處理相關材質的經驗，工法和風險包括怎麼收尾、焊點怎麼用設計處理等，當工班聽得出你有能力思考這層面，誤差值和風險成本就不會落差太大。

Nic────我覺得當前世代因為數位化，不同於過往紙本雜誌，對設計的影響層面在消化資訊的方式，因為容易取得、資訊爆炸而淺薄地拼湊，在形式上比拼，無法深入思考設計理由、論述完整性。

再者是「網紅」現象，現在聽到會因為聯想到「速食」而有負面印象。雖然社群媒體可替商空帶來人流，但也常遇到業主來一開頭就提想讓空間變「打卡熱點」。我認為名氣應是好設計帶來的附加效應，變成最初目標就很困惑：所謂打卡標準是什麼？網紅喜歡什麼？

和培────也許「打卡熱點」變成一種溝通語言，代表業主希望店面能帶來的效益，但以這為開場白，確實會讓人猶豫該不該接呢……我們是很少和業主討論到這點，或特

<div style="writing-mode: vertical">商業空間變成「打卡熱點」、「網紅名店」？</div>

別建構「打卡點」，其實只要處理好空間，自然會出現精彩角度。

Nic────沒錯，有時在社群媒體看到某店面，乍看一景非常精彩，但點入多看幾個角度，落差就出現了。可以這麼說，若將吸引網紅、打卡熱點當設計目標顯得倒因為果，品牌不只是做一端拍照好看、可以上網行銷的畫面，必須考量空間軸線、造型工法的合理性，加上前面提到營銷模式等等，才能在日新月異的風格趨勢找到特點、話題，避免被淘汰。

和培────不過社群媒體某方面也改變我們和業主溝通模式，像我接商業空間設計要三、四個月，施工期又可能再四個月，多數業主無法支付時間成本去等待空間完成、再入場營運獲利。但現在我們可以從動工開始，透過社群媒體分享進度或店面雛形，與品牌頁面相互 tag 來增加話題與關注。某種程度上，實際營運前業主可以和工地同步、操作行銷。若從這角度看，我認為是相互疊加、豐富話題性的好事。

Nic────等於你在施工期長度的問題上獲得解方，聽起來很不錯，而這模式慢慢生成讓業主信任的口碑，以現在社群語言可說你是自帶流量。

和培────我了解商業空間相對於其他類作品有很大的時間壓力，但這麼多年下來，我深知自己快不來、產能就是如此，所以願意放掉會被時間綁架的案子，開創自己設計的節奏和品質。

244

環境
作為設計的
催化劑

水相設計
×
共序工事

李智翔（以下簡稱 Nic）————浩鈞在回來工作之前，有在國外事務所工作過對嗎？那時候的影響回來後能繼續延續嗎？

洪浩鈞（以下簡稱浩鈞）————當初我在 UCL 的 Bartlett 學習時，有位老師是建築電訊 Archigram 其中一位成員，帶給我們和亞洲建築教育很不同的觀點，後來到 Heatherwick Studio 的經歷也有串連，無論是構造性、材料實驗性和對案子的切入點，都帶給我蠻深厚的影響。我認為在國外無論唸書或工作，帶來的改變是觀念性的，當下不一定明白如何使用，但日後在工作上會持續浮現。

Nic————這倒是，我其實出國前不是唸設計相關產業，在那個年代國內教育都還算一板一眼、重視成果，所以到紐約 Pratt 接觸的一切都蠻震撼的。我們習慣的思路，和西方教育下的思考模式有很大落差，在多次課程討論、甚至後來到北歐遊學都可以感受到，他們願意用各種手法去探討、表達，不侷限於單一領域解決問題，面對議題跳脫框架的能力讓我印象深刻。這段求學經歷影響後來我看待「概念」、選材和思考空間的邏輯。

浩鈞————因為慣用材質或線條機能，可能受在地文化影響，但思考邏輯能彈性、不受地域性所限。像你這幾年案子跨越不同城市，會根據當地接受度去克制自己的設計嗎？還是利用在地材質自由發展？但這樣怎麼維持作品性格？

Nic————對我而言「設計」跟時尚、時髦有關，但「在地」的東西會帶有歷史解讀，兩者屬性部分衝突，所以我必須拆解既定印象、慣用邏輯，甚至尋找印象中無關建築的材料，例如釣魚線，重新定義它，我習慣用此脈絡探討材質發揮性。

而地域性的差異，有時反而能從中抓出文化價值、轉變成靈感，例如武漢的案子我們以「里份」來架構故事，變成室內建築的量體造型。但光是拆解重組視覺符號是不夠的，我們會再研究文化對應的意義、能不能轉為材質或其他細節的選擇依據？所以後來選擇象徵西方的水霧面洞石，以及象徵傳統的片瓦，但呈現的位置轉譯其在城市裡的佔比，那是一條文化線索。

類似的邏輯，我可以持續在不同背景的城市裡勾勒，將在地故事整合進空間，這種敘事性成為貫穿水相作品的性格。

那你是怎麼看待在地材料呢？或者有沒有特別偏好的主軸？

浩鈞————其實來自國外、西方的材料我們看到都是比較高端昂貴的，在地原生素材眼之所及是好使用、好更換、維護、價格相對廉價的材料，我就想在裡頭找到新定義。像《泉。場》就嘗試以防塵網作為建築立面。

Nic————我對這案子首先感興趣的是，你所提的防塵網並不是用在大門，而是建築側邊立面，這兩側立面雖沒有刻意以某種語彙來整合，卻又保有相同氣質，如果是我可能會將語彙延續到另一面。再來就是選材，你比較像是站在「翻轉」的角度去尋找突破點？

浩鈞————通常防塵網是施工期間的防護材，是臨時性的，我們從這點切入想將它變為永久面，並賦予相對應的機能。比如二樓上午有東曬問題，防塵網在建築外過濾掉陽光就使光線變柔和，同時隱藏了室外機，使外立面更顯柔軟。

Nic————將防塵布的即時拋棄性轉為永久功能性。

浩鈞————對，希望能透過設計把原本被忽略的材料或在地建築素材，翻轉成國際語言，審美能有共鳴的樣貌。此外，防塵布覆蓋的外層最後做了從上至下漸層配置，當風吹過會像裙擺飄動，它所反應的是物理現象狀態，

所以這立面平常像白紙一樣平淡，但當風力進來就會產生表情，這概念是爲了讓建築物和環境產生對話，那「互動」也是我們在思考材質可用的新狀態。

Nic———這種和環境的互動性很有趣，我們先前在《中南廈門九錦台》用銅去創作畫面，是想把「時間」加進空間狀態，以三、四種不同工序手染銅，觀察材質在空氣中產生變化，過程中難以預期需要多長時間、氧化漸變的成效，當畫面達成我們要的狀態才進行封裝，好像把時間能對空間造成的改變也封存其中，最近接觸到一個藝術家是用電燒，過程也有許多無法控制的因子，尤其必須順著木紋發展，那些不能控制的都是材料本貌。

雖然我們都在挑戰材質的新狀態，但浩鈞又更聚焦於在地材質、台式文化的表現形態對嗎？

讓無名材質變成當代設計語彙

浩鈞———目前確實對這主題較有興趣，在我看來工廠常用的方管、鐵棒、不鏽鋼浪板等，還有前述提到工地用防塵布，都是在地很生猛的原生文化，我希望透過設計讓這些「無名英雄」被看見、提升，變成當代設計語彙，連帶讓大家認同自己的居住環境。

像我們在《泉。場》也曾花六個月的時間採集材質，拆解又重組來構成設計，比如工廠常見 T5 燈管原本是在天花板上，我們提議回收、轉 90 度變成列柱壁燈，翻轉型態去營造燈光陣列的氣勢，好像西方宮殿，但它其實是很「台」的素材。很多朋友踏入空間會說看起來很不一樣，但走近才發現細部是生活裡熟悉的、和自己有深刻連結，這就是我們想打破的材料想像界線。

Nic———從選材來看真的是很在地的台式

文化，像你們這樣新的世代，會更期望轉換、運用在地文化材質，覆寫大家熟悉的屬性。接下來想嘗試什麼材料呢？

浩鈞———最近在構思一個品牌概念店，我們提議用世貿展場那種隔板系統，它可以快速移動、組裝成花架書架或隔間。我們思索爲何在其他空間沒有看到？爲何只能用在大型展場？一開始業主也擔心看起來廉價，畢竟是高端時尚品牌，但我們認爲可以用設計改變它，且利用它的易變性，除了當隔板系統，是否能配合活動變展板？或移動組合圍塑出獨立空間如更衣間、VIP 室？這樣每次客人來都能看到空間不同樣貌，以它能帶來的實驗氣質和使用契機來說服，業主後來也接受了。

Nic———很期待看到後續發展，像這樣去實驗一個概念，不僅替材料開拓新定位，有時也連帶改變業主經營一個空間、品牌的思路，創造意料之外的價值情境。

設計老企業的新局面

浩鈞———是啊，說到這不得不提，當年我回台就知道水相，持續在網站上留意作品，一直覺得水相是挑戰傳統產業轉型的先行者角色，例如《濾境》這案子我個人非常喜歡，一直研究這案子怎麼這麼厲害！一個傳統飲水機事業，怎麼透過建築空間改造去達成他們想往未來前進的目標，我蠻想知道規劃這案子的幕後思路。

Nic———首先森泉是二代業主想做事業轉型，因此得滿足過去的空間使用者及未來企業目標，規劃時首先就得統合使用者、部門、不同機能區塊的複雜使用習慣。例如之前RD 部門封閉在沒有光線的區塊，改造後我們希望參觀者、買家能清楚看見製程，因此打開 studio 不是爲了炫耀，而是希望它變成一種狀態、象徵品牌能力的畫面，很多電鍍、

濾心製程也操作成構築畫面的元素。

當然有些挑戰是例如有時 RD 部門需要安靜環境，設計概念得取捨；案場是老舊工廠，改造之餘也得展現對過去使用環境的尊重，所以最後我們留下一些建築原初結構、皮層，是對五〇年代記憶的尊重，同時添購一些新材質如 U 型玻璃、類似裝置藝術的長型工作吧檯，以鮮豔顏色去轉換性格。透過新舊交錯的線索，保留過去和未來的銜接關係，同時希望迎接更新的展程，提供使用者更適應未來的解答。

從革新空間到釐清思維

浩鈞———我認為水相這些案子的累積，讓年輕人看到一種可能性和鼓勵，原來和業主可以達成這樣的共識和結果，鼓勵我們去挑戰業主（笑）、提出不同的思路，而不只是照著業主所想去執行。

Nic———浩鈞應該也接觸到不少這類產業接班、尋求轉型的空間任務，像《泉。場》、《鳳嬌》都是吧？不只是改造舊空間，還得思考產業如何表現新局。

浩鈞———我們目前接觸到第二甚至第三代接班人，他們都面臨很大壓力，有同業競爭、如何突破重圍脫穎而出、達到商業品牌的轉型，也是我們面臨的挑戰。

Nic———二代業主本身成長環境就不太一樣，所以他們也亟欲創新，設計師有時候可以幫助他們釐清主軸。

浩鈞———是啊，例如《泉。場》這個案子是電梯零件製造商，基地在三重很老的頂崁工業區，鄰近都是類似加工型小規模工廠。業主在原有工廠之外又買了新廠房，洽談過程中我們感受到業主很害怕失敗，第二代希望跳過傳統只幫電梯大廠代工的模式，希望直接服務更多私人業主，包括設計師、建築師客製化電梯的需求。

首先我們認為整體建築設定必須跳脫傳統工

廠印象，但又要反應周遭工業區背景。其次是運用業主技術，合力打造一部新型態電梯，車廂內沒有任何按鈕、必須跟電梯講話下指令運作。一開始這想法嚇了業主一跳：沒有按鈕怎麼用？但此後開始思索、整合技術資源，才發現可以實踐這個概念型電梯耶！最終這概念變成業主未來對客戶最好的展示。

在《鳳嬌》一案也是，透過空間配置和設定，讓來訪者經歷一輪紙張的儀式體驗，接下來才開始觀察紙類觀察、交流、研究計畫。根據我們的觀察，新一代業主的共通點是希望傳達與人不同的價值觀，甚至透過體驗去強化產業轉型。

分或合 各有風景

Nic———《鳳嬌》這案子很有趣，它是一個長軸基地，對我而言這種空間最難佈局，因為動線將很單一，難以配置迴路、層次，也不好控制節奏方向。你在入口就放一個跟空間成垂直的軟性裝置藝術，我可能就不會這樣操作，也可能把樓梯放在最後面，順勢將不符合長軸關係的東西整合在一起。所以看這案子對我來說是種學習，學習我未曾想過的其他解法，不是把所有東西整合得很規律、有系統才能看到完整性。對水相而言，我覺得先行者有點過譽了，我們也希望多與新世代設計師交流、找到脈絡互相學習。

空間故事的
宏觀
與微觀

水相設計
✕
源原設計

李智翔（以下簡稱 Nic）———我拜訪過 Peny 的辦公室，發現一件事當時讓我蠻深刻，記得你分享一間軟裝廠商與國外藝術家合作，專門替空間量身打造原創的藝術品，我想這代表你在設計早期階段，就考慮到這麼細微的環節；像我多半是空間軸線、tone and manner 發展到比較成熟的時候，才開始搜尋合適的藝術品去強化個性，但你把軟裝的重要性排得更優先，我覺得從這部分可以感受到你嘗試在住宅裡找尋突破。

謝和希（以下簡稱 Peny）———對，對我來說藝術品或家具軟裝，都能看做建構室內立面的素材、成就空間性格的完整度，可能也因住宅尺度能突破的項目有限，我就更看重軟裝對空間的影響力，一件適當的藝術品，可能就是空間材質的縮影，或者氣氛的破題，若以此重要性來看，就不可能排到最後才找尋方案。Nic 一些尺度較大的室內建築作品，應該也有專門合作團隊去配合？

Nic———幾乎每個案子都會有，我們也會根據作品故事情境提出建議，但因為施工地點只能遠端聯繫，且通常軟裝在商業空間裡變成最後才填入的素材，時間壓力下那契合度、細節就有落差了，常常會是我覺得可惜之處。

Peny———可能跟空間屬性、場域尺度也有關聯，面對大尺度的基地，你要先掌握的軸線關係也相對複雜。

無論尺度，思考軸線永遠是第一步

Nic———通常像售樓中心這樣規模的案子，要考慮水平、複層構築的動線，軸線關係、牆體厚度等角度去表現力道美感，單從平面配置著手很難掌握，因此我們多半從 3D 開始模擬概況。一邊構築結構，一邊確認各角度效果，這裡所說的效果比較屬於視覺上的空間感，包括景深、軸線關係、使用者怎麼去欣賞或體驗建築。

Peny———其實我處理住宅作品也需要在平面時搭配 3D，方便綜觀軸線、對稱性、想製造的端景與張力，有助整合空間需求。我認為軸線上的端景還是決定空間看來舒適與否、想不想繼續探究的要素，無論軟裝在工作程序上哪一階段，隨時宏觀看整體還是必要的。

總想試點什麼不一樣的

Nic———我也觀察到你在最難找到突破的住宅領域，卻不停想在造型、材質或思考方式上尋求突破點，本來可以用既存元素輕鬆帶過、卻要實驗困難手法表現，例如浴室洗手台有多種簡單做法，甚至衛浴家具能挑得到款式完成，但你卻能想到用好幾種石材加工方式來拼貼，或是有個案子做出弧面的門，我在這些部分一直感覺到「想試點什麼不一樣的」能量，甚至讓我想到這時期的自己也是如此在追尋突破點。

Peny———要說是不安於現況嗎（笑）？這階段我會想，完成同樣的住宅目標是否有不同的解方？那解方的手法有哪些組合？在不同案子裡會努力去尋找和實驗，所以我不認為住宅作品用相似選項拼組就好，有時商空和住宅的手法也能互有啟發，像我設計過一個大尺度主臥衛浴，腦海中浮現你有個案子用兩道弧牆錯位⋯⋯。

Nic———應該是濟南售樓處那個案子。

Peny———對，那個案子的量體、線條感很美，我覺得以雕塑形式處理掉門框開口很優雅，所以應用到水槽和浴櫃，以一體成型的兩條拋物線岔開形成，像這種啟發對我來說就蠻棒的，大尺度商空裡的概念，也能解決我住宅裡小難題。

Nic———很高興能派上用場（笑），不過住宅有較多細部考量，在你作品常藏有一些細微個性，可能是一座樓梯，尤其你的樓梯都頗具特色，或者一個物件或家具，有建築拆解形體的層次，也有一些比較 funky，例如圓形櫃了，會讓人琢磨一下的實驗感。

我猜想你是先有一個目標，所有空間依附這主軸發展，還是說這些線索都是跳躍的，你在過程中慢慢聚集、整合才形成一個共同目標？

Peny———我感覺現階段兩種都曾試過，更抽象來說，我算是努力在有限發揮空間，不一定是指坪數而是住宅更要配合機能考量，在各種有限裡藏進一些自己的語言，但因為目標有所限制，還是得時時回歸整體系統檢視。我在想，也許商業空間可以放掉的層面比較多？或者說比較彈性？

Nic ————客觀條件是如此沒錯，甚至我認為要營造商業空間的個性有一個特點是「必要性的浪費」，比如走道畫出 90 公分寬已符合規範，但無法表現尺度或有氣氛的畫面。你可能得放大廊道或天井這些機能弱的區域，而不是恰如其分配出中規中矩的平面就好，這牽涉到說故事的手法。我自己在面對空間時，習慣先考量或去觀察的也是這層面的安排。

Peny ————相形之下，住宅需要溝通的「浪費」比較算是應用方式的取捨，例如室內 50 坪可配置三間坪數均等的臥室，但真有需要多一間當客房嗎？是否能以其他方式解決偶爾留宿的需求，捨棄房間數換取更好的生活畫面？

Nic ————這點我有同感，我們有個案子《時年》，通常住家是 30 坪排兩房，這案子是 130 坪只要放兩個房間，但剩下的坪數絕對不只是空著就好，一開始會習慣去想「填滿應用機能」，比如要有書房、有茶室、有不同功能的起居室等，好像小坪數無法實現的空間用途，要在大坪數裡全數派上用場。事實卻非如此，人在家裡、生活裡需要的彈性是一樣的，無論可見坪數大小，所以最終我們還是保留許多區域的「用途」讓業主入住、生活後自己決定。

Peny ————說得沒錯，在界定用途的思考點上若能保有彈性，對未來生活會更有憧憬的動力，所以常常在遇到業主捨不得房間、區域數量時，我會用「憧憬」來說服業主思考如何取捨。

Nic ————這一兩年我開始慢慢思考，在住宅案裡我們的角色是創造生活模式，沒有公式可循。隨著年齡增長，我甚至試著拿掉早期常用符號式、線條、克制外放手法，而不是做滿硬裝表情、失去未來的彈性。甚至希望使用者參與其中，設計師只在輔助業主完成想像。

Peny ————但有時你會想傳達設計師的個性、或對於生活、美感的價值觀，那不一定與業主的經驗或機能相符，該怎麼控制保持平衡？

Nic ————住宅是必須壓抑一下，因為行為上不同於商空是眾人使用空間，不需要細化到服務所有人，使用者有他的使用經驗，必須被滿足。隨著年齡的增長，看待住宅案的方式也不太一樣了，以往刻意的著墨在細節、線條、色彩、形體的獨特性，從幾年前設計自己的家開始，入住時其實沒有太多硬裝，多半用可活動的家具，然後陸續隨著生活型態替換、改動位置，真正請攝影師來拍照已是入住三、四年後，到那時候我才真正感覺接近理想狀態，同時也因為走了好幾年的《時年》那案子，開始反思：我不可能代替屋主先住進空間生活，怎麼能替他們決定做到滿呢？

Peny ————那像剛剛提到，設計商空你會用 3D 同步平面去拉展比較宏觀的軸線關係，設計住宅呢？你會有習慣的設計起步嗎？

Nic ————我通常分為兩個層面思考，首先決定地坪，對我而言那是畫的背景、決定空間氣韻；其上的立面與家具則像畫的筆觸，它們的發展能隨機而浮動地調整。其次，選材不只是決定用什麼依附地坪或牆體這麼表面，還牽涉牆體厚度、紋理方向等細節，都能影響我們對空間的判斷。

Peny ————通常確認架構後我開始發展立面，慢慢發展出機能、造型到最後都需要素雅地坪來平衡空間，凸顯立面層次，地坪對我而言比較是收攏氣氛之用。

Nic ————那色彩呢？我看你的住宅作品，色彩通常會靠攏一個調子？

Peny ————可能在設計上我偏好落實細節，所以沒有太多表現顏色的慾望，反而喜歡在同色系基調下拼接不同材質、創造觸覺變化，例如石材除了亮面霧面，還有刮爪或橫直紋拼接，很多可以玩的。Nic 應該色彩用得比較豐富，你是怎麼思考顏色與材質結合模式呢？

Nic ————可能跟學畫經驗有關，我蠻喜歡在空間加入色彩，商業空間也可大膽嘗試。

Peny ————但你怎麼決定案子裡的色彩調性？

Nic ————我放顏色必須有故事脈絡可循，例如《理想氣體實驗室》因高科技氣體公司所有瓶裝都

要防鏽，所以我們用了漸層色佈局；《水相事務所》的水蔥色地坪不僅符合空間形象，也是試著連結衫本博司海景攝影的選擇。

Peny——等於選材質同時思考色彩，而不只限於塗裝、軟裝才想配色。

Nic——對，但住宅的顏色會稍微收回來，避免直接彰顯材質顏色的力道過於壓迫濃重。最近有個住宅案位於故宮旁，我選擇中國唐朝越窯瓷器的「秘色」當背景，讓概念以含蓄手法藏進空間。

Peny——連故宮都能出借創意，聽起來很多事情能成爲觸發你靈感的來源？

Nic——其實我不算能專注讀書的人，所以會從電影、傳記、藝術、運動、通俗文學甚至脫口秀雜食吸收，背景多元的資訊能衍生出各種線索，整合起來就成爲創新的動力，或者某種程度這些是讓自己天馬行空。

我覺得創新就是對過去作品的反省，再自我演化。對過去的不滿足，對未來的渴望，影響你創新的動力。各種領域：通俗的、文學的、藝術的都可以從中找到線索。Peny有習慣醞釀靈感的方式嗎？

Peny——我認爲美是隱藏在生活中，比如看一本雜誌也可以很快樂放鬆，好好生活才能滋養自己，不是用力去找靈感。有些設計裡的線索甚至出現在我每天開車經過的高架橋上，沒有一定要去哪裡才能激發靈感。

Nic——真的要好好生活、開放地接觸不同資訊，很多時候我們也藉著業主的興趣、職業專長接觸到陌生領域，撞擊出新觀點、又帶到之後的案子裡。

Peny——我覺得你本身就是思想創新、open mind 的人，對於新東西的敏銳、吸收度甚至強過我們，這種思維下的作品也會跟人一樣，個性真的會表現在作品中，這是我在你身上學到的地方。但你會因此特別偏愛新科技、新材質嗎？我看你的作品好像沒有刻意在彰顯這塊？

Nic——其實比起追逐新材質，我更感興趣是

「拆解」材質，假如我們都用既定印象去賦予材質功能，設計過程就沒那麼有趣了。思考材質對我而言另個意義是，可以消弭人工線條比重，像《分子藥局》利用鵝卵石在櫃體工整線條間達到平衡，我喜歡去思考還有什麼選擇來替代工整精緻的線條，答案不見得會是當下最流行的材質。Peny 設計住宅呢？你有慣用材質或選擇方針嗎？

Peny——我的想法跟你有點接近，我覺得創新不是致力去找沒用過的東西，我也不介意某些材質重複出現在作品裡，畢竟住宅需要可長期相處、耐看的，加上比起商空，家裡的材質會更頻繁觸摸，所以我傾向找觸感上能引起使用者共鳴的，例如木材、石材，去思考它們組合、詮釋方法有什麼新切入點。

Nic——沒錯，重點是在觀點、解決問題的方法要創新，如果只用當前材質顏色表現，流行一過就容易浮現時代感。

Peny——那在售樓中心的案子裡，會比較需要用炫麗、流行材料表現效果嗎？

Nic——當然還是有追求那樣風格的市場，但我們比較堅持用故事、氛圍來說服業主經營維度更廣的設計手法。我覺得近年在地產設計案裡感受最大反而是角色轉變，過往我們定位室內設計師專注於單一領域，但進入開發案後水相比較像連接建築、景觀的中介角色，有些案件甚至得改變建築景觀邏輯。像最近在三亞的案子，就建議將原本厚實高聳的建築改爲輕碰大地、相容於自然的量體，用低調、迂迴的美感讓景觀融入室內，從未來起居角度去影響建築外觀計畫，操作上打破過往三方獨立的思考疆界。

Peny——也許未來建築、景觀、室內三方在案子合作甚至前期教育思考上，都更有機會打破專業的疆界。

Nic——沒錯，如果能那樣去設計、尋找合作的想法可以更自由更立體。

Be Natu-
ral

Feeling good of
ourselves is the first
step of healthy
conciousness. Chosing
nutrual organic products
not only helps our body
but also the planet.

INNA ORGANIC

DMS
★ ★ ★

SAWAA

L:A BRUKET

TANGENTGC

ASHLEY
&CO

水相設計 × 分子

設計能量
拉展的
商業力量

劉彥伯（以下簡稱 Tony）───怎麼替店舖選到設計公司，其實一開始我下了很大的功夫，因爲從未接觸過設計領域，我先跑去誠品買了好幾本室內設計外文書，尋找喜愛風格的錨點，再到網路上看國內哪些設計公司與之相近，挑出五間設計公司後，就把他們的作品並排在電腦螢幕，兩個禮拜內每天看、哪間看膩了就淘汰，最後剩下水相的作品，看了一個月還是很喜歡，我就決定找你們了。

李智翔（以下簡稱 Nic）───記得一開始你還做了一份完整簡報，介紹你想怎麼做一間不同的藥局，我們第一次遇到帶簡報來討論的業主（笑）。

Tony───因爲很怕被你們拒絕，想要表示這眞的不會是無聊的案子！

Nic───那時候其實「分子藥局」的品牌名字、行銷策略已經有方向了對嗎？

Tony───因爲我自己對行銷有興趣，很喜歡想東想西，所以決定做這空間時，已經先想好品牌佈局。有別於一般命名傾向，我希望呈現更現代、優雅的經營模式，所以分子是在此前提想到的調性。

我在藥局長大的背景，加上曾在連鎖藥局工作的經驗，看到傳統藥局許多局限性，他們可以統稱爲健康產業，有許多可重新定義的地方。如果我把一間店做得更有設計感，它能成爲一個有科學感、現代的健康平台和媒介，讓想要獲得健康資訊的人進來，而不只是像以前生病了、拿處方箋取藥才藥局的印象。我相信有不少人會想要好一點、天然的產品、更專業的諮詢服務，而不是拘泥於減價競爭。

Nic───某種程度上是跳脫傳統藥局、連鎖藥妝店的另一種型態，那樣的話將更強調感受式、體驗式的互動與氛圍，所以你想要直接先從空間去改造既定印象。

Tony───對，先從空間顚覆消費者對產業的印象，最具體最快，但沒想到會做得這麼瘋狂（笑），我記得剛開幕時人潮很多，因爲太炫了、很像那種很有質感的夜店，還有朋友開玩笑說，假如眞的當夜店經營就賺翻了。

Nic───我認爲好的案子是立基在強力的故事腳本上，可以發展附的線索更豐富、節奏淸楚。像造型上我們就會去拆解「分子」這概念的細節，轉化成藏在空間裡的邏輯，或延伸類似像實驗室、實驗桌、試管的環境畫面。

你從頭到尾對提案的接受度都很高，但家人呢？爸媽可以接受這種藥局嗎？

Tony───我記得第一次看到提案內容就很驚艷，然後開始忐忑，因爲那遠超乎爸媽經驗所能理解的模式。

Nic───難怪第一次提案後沉寂好長一段時間都沒有回應……。

Tony───因爲在花時間努力說服他們！要慢慢解決他們心中的疑慮，比如說長得不像藥局像夜店或花店，那怎麼賣藥？想出更多元的商業模式，因爲那時台灣已經有一萬間藥局，我們如果再開第一萬零一間怎麼讓別人看到？所以空間樣式、形象是我認爲不能妥協的核心價值，走回傳統安全的空間模式對我而言沒有太大意義。

Nic───看來已經不是產業革命了，還得先進行家庭革命啊！關於跳脫傳統的方向，一開始你也丟出蠻多靈感，比如裡面想要健身房、果汁吧，雖然限於基地尺寸無法執行，但開啟很多概念、打破藥局的功能框架。我想這應該是和社區更緊密互動的場所，角色、空間功能更複合。

Tony───我認爲醫藥通路的產品差異性不大，能拉出差別的是服務，另外是體驗，所以「不是只有生病的人才想進來」以及「怎麼留人在空間內走逛」是我最初想像得到的

調性重點。

Nic ——— 第一次提案就有吧檯中島的輪廓，希望打破藥劑師和顧客隔著櫃檯互動的模式，讓大家在環境裡走逛更自在從容。不過說實在，提出中島佈局時我有點猶豫，擔心突破太大，沒想到第一次提案就成功。

Tony ——— 因為最初除了想要很不一樣的空間，我沒有預設造型，也不想以其他國內外已有的樣式當根基。這個店面某種程度上將是溝通品牌形象的空間，也許現在網購是相對方便舒適的消費方式，但實體店舖環境可供的體驗、同好社交，甚至以店面當品牌形象的優勢仍不可替代。

Nic ——— 你當時有設定這間店會當類似旗艦店的角色、後續再發展分店嗎？

Tony ——— 有，有想過這會是品牌的雛形，所以一切架構調性都要清楚定義，呼應企業文化，會希望空間有自己的氣質。

Nic ——— 我們最近一個客戶是網路電商，雖已是全台第一大女裝電商品牌，仍想做實體店去包裝，因為它能結合商品和空間產出文化價值，透過體驗傳遞給消費者。規劃《分子藥局》之初也是想，這種商店的地域性極強，它甚至可以當作社區交流中心，在那樣的概念下，人和人如何在空間互動、空間如何協助說服或傳達知識，成為設計核心腳本之一，也是對照產業傳統性企圖顛覆的要素。

Tony ——— 討論過程中，印象最深刻是報價單上看到鵝卵石，我還問你：「確定一定要用鵝卵石嗎？不用這個價錢會不會調整？」

Nic ——— 鵝卵石其實料很便宜，是因為手貼整面牆的工錢比較貴。但材質就是很神奇的東西，有些替換掉、韻味就消失了，我希望在空間中營造自然畫面，假如換成手工漆或大理石，氣質就完全不一樣了。

我們原本定義就是很自然、科技產業、專業技術，希望空間能加入一些自然畫面，就像吧檯原本想用水磨石，但你給我看過一張木頭製吧檯的照片，我就覺得木頭好像更符合那樣的情境、原木又會比木皮更適合。

Tony ——— 後來一貼完我看到就覺得效果超好：啊！就是它了，果然該這樣，幸好沒換掉！

Nic ——— 但壓克力展架我就認為不需要了，一開始出發點是想淡化人工化，認為壓克力看起來比較輕薄，能讓產品有律動地漂浮在空間中。但全數採壓克力的報價太高，我就認為那效果不必如此高昂的成本來實踐，可以改個方式，所以利用鐵件來架構，我刻意設計框料都大一些，將每格想成一張畫。

Tony ——— 那時你還叫我把幾百類產品排列出來、分類，我也照做了。

Nic ——— 因為藥品整齊塞滿格子的話，看起來就沒有節奏、會很亂，得依形狀色塊分類、擬定排列計畫，框格裡必須留天留地去呈現排列出律動的商品，它們就像藝術展品。

Tony ——— 原本空間中央吊的藝術裝置，也換過選項吧？

Nic ——— 對，原本要用一座超大型類似船艦的金屬藝術品，因為線條結構細節和燈具有所呼應。但後來你找了另一個花草裝置藝術，原本我還擔心自然比例太重，畢竟下方已有塊原木中島，後來發現這選項更好，它枝葉自然垂吊的線條和燈具互映、產生律動。我認為這些討論過程都很有建設性，也真的要感謝你，我們提出的創意你幾乎都支持，作品才有這麼完整的發揮空間。實際經營幾年後，你覺得空間有帶來什麼實質改變嗎？

Tony ——— 我沒想過這空間會帶來如此大的迴響，首先一開始大量媒體曝光，接著很多單位聯繫想合作，例如美國投顧公司想投資、加州有百貨公司找我們進駐，接著大陸商

材質的取捨與實驗

跨國集團爭相合作的機會

業集團也來詢問進駐百貨、複製擴張的意願，這些都超乎預期。沒想到一間店舖如此快速帶來改變的觸點，原本我只想透過設計優化藥局功能、角色，但帶來大量的商業機會，是當時我的能力無法判讀、沒把握去執行的，甚至有種感覺，分子藥局好像變成一個有能量有意識的人、猛拉著我向前，快不是我能控制。

設計能量帶來的巨大衝擊

Nic —— 我們在大陸看過很多商業空間都是如此，一間店紅了、確定獲利模式前，第二第三間店已經準備要開幕，因為他們有很多城市可擴張，必須求新、求快，這有很大的地域性差異，我們就會傾向把第一間店好好做起來了，才去思考要不要擴展第二第三家。

Tony —— 對，所以站在浪頭上，我突然沒把握如何這麼快去規劃策略、複製模式，如果當時商業能力夠已經賺到很可觀的收益，這部分給我內心衝擊也蠻大的。不過這過程把我眼界拉開了，因此認識很多人、獲得來自各領域的建議，知道做好一件事的影響力可以帶我走到多遠的地方，也許當我沉澱、準備好、有新想法要再執行，能規劃得更完整、更確實掌握設計爆發帶來的節奏和機運。

Nic —— 所以設計帶來的能量是很可觀的。

Tony —— 事實是，真的可以靠一個空間創造極大的發展可能性。只是當初自己沒把很多實際商業模式想得太仔細，多半以概念來溝通設計。

Nic —— 那空間所形塑的氣質，有改變你或員工的使用習慣嗎？

Tony —— 我認為蠻有趣的是，這空間調性促使銷售和策展同時進行，在很多意想不到的對象留下印象，面試新進人員時很多人都會說，因為我們之前辦過什麼活動，所以想來此工作。當然也會有水土不服的藥師，他們覺得為什麼我要去挖冰淇淋？學手沖咖啡？所以中間經歷過一段汰換潮，後來發現這間店找人不能用經驗當判斷依據，我們要

找文化價值相近的，因為喜歡這一切才能待下來、在不同細節上努力。這幾年來如果找到價值觀契合，他的表現會比其他人好。

空間呈現品牌價值，長久下來與消費者溝通，支撐的印象也會比較深刻。

Nic —— 事後有感覺一些操作細節，和當時想的不一樣、或者不易配合運作嗎？

Tony —— 應該這麼說，當時我沒有想那麼仔細，只提出一些概念性的東西來討論。後來空間確實吸引很多人前來，而我想透過場域來做的事也很多，例如賣咖啡、賣冰淇淋、辦過講座、VIP 活動甚至晚會，但基地空間不夠大是事實，如果有些展架或硬體如板塊能移動，像變形蟲那樣隨情況調整，或許配合活動調整動線、容納人數可以更有彈性。比如現在如果要辦 VIP 活動，單一區域能塞入 20 人座位就很擠，這方面的體驗就會有操作問題。

替故事預留彈性

Nic —— 其實長型線型空間動線，我認為是最難變出動線層次的基地形狀，它缺乏兩側或其他入口來擴充動線彈性，但也不能從頭到底留白只求應用模式彈性，假如沒有隔間、樓梯展架就無法創造視覺焦點，例如旋轉樓梯的位置就試了很多版本，放旁邊或角落，會使狹長空間一眼看透而無味，最終放在中間就能界定出層次變化。

但回過頭來看，假如舉辦活動會成為空間核心行為，設計就會以其他模式來看，例如可能得像博物館，讓隔板展架能被拆卸重組，方便辦活動或品牌跨界合作之用。

Tony —— 對，辦活動也是這幾年才發展出來的模式，也許有下一家店的話可以這麼做（笑），透過講座或展覽，讓人、藥品和空間三方緊密結合，深化品牌的價值。

Designer 46

約略之間　推翻的設計　不被時間

作　　　者｜李智翔　　美術設計｜liaoweigraphic　　發 行 人｜何飛鵬
文字編輯｜陳玟錚　　編輯助理｜劉婕柔　　　　　　總 經 理｜李淑霞
企畫統籌｜李嘉桂、蔡宜玲　活動企劃｜洪擘　　　　社　　長｜林孟葦
責任編輯｜許嘉芬　　人物攝影｜張立馨、劉煜仕　　總 編 輯｜張麗寶
　　　　　　　　　　空間攝影｜李國民、吳鑑泉、趙宇晨、　內容總監｜楊宜倩
　　　　　　　　　　　　　　　Sam & Yvonne、李易暹、　叢書主編｜許嘉芬
　　　　　　　　　　　　　　　亮點影像、魯芬芳、
　　　　　　　　　　　　　　　一千度視覺

出　　版｜城邦文化事業股份有限公司麥浩斯出版　　電　　話｜02-2500-7578
地　　址｜104 台北市民生東路二段 141 號 8F　　　 傳　　真｜02-2500-1916
E-mail｜cs@myhomelife.com.tw　　　　　　　　 讀者服務電話｜02-2500-7397；0800-033-866
發　　行｜英屬蓋曼群島商家庭傳媒股份有限公司城邦分公司　讀者服務傳真｜02-2578-9337
地　　址｜104 台北市民生東路二段 141 號 2F

訂購專線｜0800-020-299（週一至週五上午 09:30 - 12:00；下午 13:30 - 17:00）
劃撥帳號｜1983-3516
劃撥戶名｜英屬蓋曼群島商家庭傳媒股份有限公司城邦分公司

香港發行｜城邦（香港）出版集團有限公司　　　　　電話｜852-2508-6231
地　　址｜香港灣仔駱克道 193 號東超商業中心 1 樓　傳真｜852-2578-9337
電子信箱｜hkcite@biznetvigator.com

新馬發行｜城邦（新馬）出版集團 Cite (M) Sdn. Bhd. (458372 U)　電話｜603-9056-8822
地　　址｜41, Jalan Radin Anum, Bandar Baru Sri Petaling,　　 傳真｜603-9056-6622
　　　　　57000 Kuala Lumpur, Malaysia.

總經銷｜聯合發行股份有限公司　　　　　　　　　版次｜2023 年 4 月初版一刷　定價｜NTD. 650
電　　話｜02-2917-8022
傳　　真｜02-2915-6275
製　　版｜凱林彩印股份有限公司
印　　刷｜凱林彩印股份有限公司

約略之間：不被時間推翻的設計 / 李智翔作 .-- 初版 .-- 臺北市：城邦文化事業股份有限公司麥浩斯出版：
英屬蓋曼群島商家庭傳媒股份有限公司城邦分公司發行 , 2023.04
　　面；　公分 .-- (Designer；46)　ISBN 978-986-408-889-8(平裝)
1.CST: 設計 2.CST: 藝術哲學
960.1　　　　111021332